자유의 LA ·············· 매혹

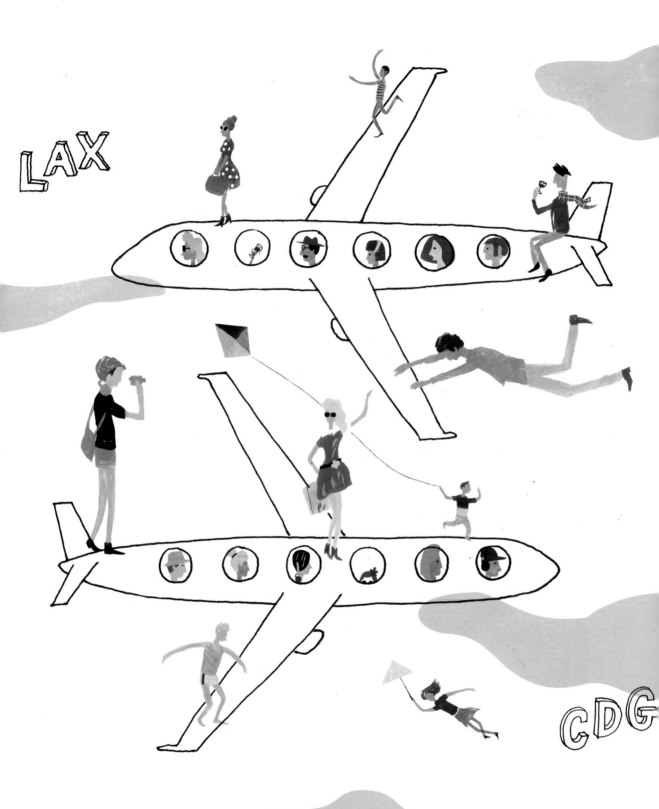

자유의 LA
매혹의 파리

아이콘으로 말하는 두 도시 이야기

다이앤 래티칸 글

에릭 지리아 & 닉 루 그림

권호정 옮김

이숲

Copyright ©2014 Diane Ratican
Why LA? Pourquoi PARIS? An Artistic Pairing of Two Iconic Cities
By Diane Ratican Illustrations by Eric Giriat and Nic Lu
Korean Translation rights arranged through JNJ Agency Allen, TX USA and Icarias Agency, Korea
All rights reserved.
Korean translation © Esoope Publishing 2017

이 책의 한국어판 저작권은 이카리아스 에이전시를 통해 Diane's Designs와 독점 계약한 도서출판 이숲에 있습니다.
저작권법에 의하여 한국 내에서 보호를 받는 저작물이므로 무단전재와 복제를 금합니다.

독자에게

삽화 면에는 명소의 위치 파악을 돕기 위해 경도와
위도가 표기되어 있습니다.

비결은 스스로를 믿는 것이다.
자기 자신을 믿는다면 무엇이든 이룰 수 있다.　　　– 요한 볼프강 폰 괴테

로스앤젤레스와 파리를 다룬 이 아트북을 제 손주들인 브래넌, 쿠퍼, 자라,
이든, 콜, 리암 그리고 앞으로 태어날 아이들에게 바칩니다.

너그럽고 헌신적인 남편 피터에게도 이 책을 바칩니다. 여행과 모험에 대한
당신의 열정은 제게 큰 영감이 되었습니다.

좋아하는 일을 하며 전에 없던 무언가를 창조해낸다는 것은 큰 기쁨입니다.

두 도시를 비교하는 관점

파리…

시간 – 유구한 역사를 지닌 민족의 유럽적 정서이자
그들만의 자부심과 영광 – 은 새로운 세계에서 더욱 당차게 흐른다.

LA…

젊은이들은 자각하지 못한 채 이미 느끼고 있다. 지금 우리는 시간과
동시대를 살고 있다. 우리는 시간의 형제이다.

– 호르헤 루이스 보르헤스, 『에바리스토 카리에고』 중에서

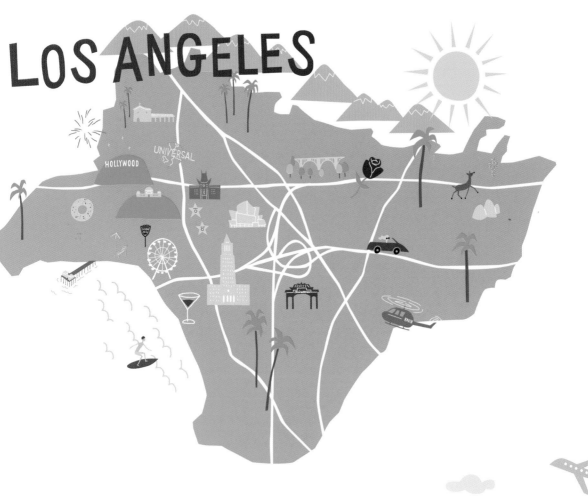

LOS ANGELES

HOLLYWOOD

UNIVERSAL

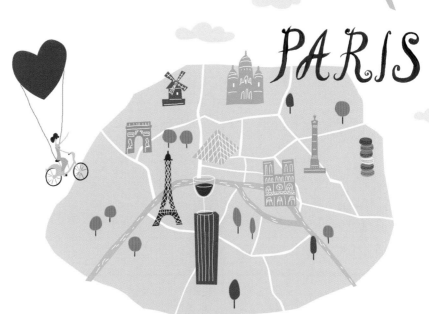

PARIS

Contents

서문

살아오면서 이루고 싶은 꿈이나 반드시 실현시키고 싶은 아이디어가 있었는가? 내게는 있었다. 그리고 이내 지체할 수 없게 되었다. 꿈을 좇기로 결심하는 순간 내 운명도 결정되었다. 나는 고향인 로스앤젤레스를 떠나 새로운 도시에서 사업을 시작했고 덕분에 새 도시의 예술적이고 창의적이며 황홀하고 변화무쌍한 매력에 푹 빠져 원하는 만큼의 긴 시간을 보낼 수 있었다. 그 도시는 파리였다. 꿈이 이루어진 것이다.

> 우리 인생이 언제나 항해 중이라면, 영원히 정박해 있다는 것 또한 사실이다.
> 목적지란 어떤 장소이기보다는 사물을 바라보는 새로운 방식이다.
>
> ─ 헨리 밀러

로스앤젤레스는 개성 만점이다. 도시는 활기로 넘치고 놀랍도록 아름답다. 나는 인생 대부분을 로스앤젤레스에서 살았고, 탁 트인 하늘, 도시를 둘러싼 장엄한 산세, 길게 뻗은 해변과 높다란 야자수, 푸르른 녹지가 펼쳐진 순수한 자연의 감동 속에서 매일 아침 눈뜰 수 있었다. 도무지 지루해지지 않는 풍경이다. 봄이면 재스민 향에 흠뻑 빠지고 겨울이면 오렌지 나무가 싱그럽고 달콤한 과일을 제공한다. 눈부시도록 화창한 날씨(연중 대부분), 온화한 기후와 밝은 햇살은 로스앤젤레스에서의 삶을 매 시간 구석구석 어루만지면서 내게 끝없는 영감을 주고 활기를 북돋는다.

한편 두 마리 토끼를 잡을 수 있다고 믿는 진정한 파리 여인처럼, 로스앤젤레스가 남편이라면 파리는 내 연인이다. 나는 파리의 모든 것을 사랑한다. 처음 도착해 숨 막히게 아름다운 도시 풍경과 맞닥뜨린 순간, 나는 이곳에 오기 위해 태어났음을 깨달을 수 있었다. 파리에는 저만의 매력과 위풍당당함이 늘 자리하고 있으며, 쉴 새 없이 코를 자극하는 빵 냄새가 끊임없이 삶의 환희(joie de vivre)를 상기시켜준다. 여느 도시들과는 달리 파리에서만은 내 솔직한 자아를 돌아볼 수 있다. 파

리에서의 생활을 계기로 로스앤젤레스에서의 삶에 대해 감사하는 마음을 다시 한 번 가질 수 있었고, 양 도시 간의 생활에서 균형을 이루어냈다. 말하자면 나는 이전에는 있는지조차 몰랐던 행복의 문을 활짝 열게 되었다.

한 도시를 사랑하게 되면 그 사랑은 영원하고, 또 영원처럼 느껴진다.
– 토니 모리슨

이 책은 파리와 로스앤젤레스를 다룬다. 두 도시의 과거와 현재, 역사적 사건과 일상, 명소와 문화, 그리고 사람들을 그림을 통해 비교하면서 이야기를 풀어냈다. 예술, 건축, 인테리어 디자인, 패션, 문화를 사랑하는 내가, 사회학도이자 사학도로서 본 로스앤젤레스와 파리에 대한 이야기이다. 나는 분석적인 태도를 유지한 채 내가 처한 인간적 상황의 가장 세밀한 부분의 특이점까지도 면밀히 살피고자 했다. 서로의 차이점과 유사점을 통틀어 파리와 로스앤젤레스는 오랜 기간 나를 사로잡았다. 이 두 도시에 대한 이해 그 자체로도 큰 힘을 얻은 듯했기에 나는 이 가슴 벅찬 발견을 여러분과 함께 나누고 싶다.

도시 소개

아름다움을 사랑하는 것은 빛을 보는 것과 같다. – 빅토르 위고

LA 열여섯 살이 되어 운전 면허증을 따던 그날, 나는 로스앤젤레스에서 산다는 것이 진정 무엇을 의미하는지 깨닫게 되었다. 운전 면허증을 손에 쥔 순간 내 영혼은 해방되었고 자신감이 차올랐다! 이제야 내가 사는 도시의 아름다움과 다채로움을 스스로 발견해나갈 수 있게 된 것이다. 그 당시 나는 웨스트 할리우드(West Hollywood)에 살았고 내 푸른색 임팔라 컨버터블을 타고 선셋 대로(Sunset Boulevard)를 달려 해변으로 나가곤 했다. 퍼시픽 코스트 하이웨이(Pacific Coast Highway, 현지인들은 PCH라고 부른다)를 따라 드라이브를 즐기며 아름답게 뻗어 있는 해변, 외딴 부둣가, 해안가의 서퍼들과 깎아지른 절벽을 눈에 담던 십대 시절의 추억이 아직도 생생하다. 그 당시 내가 본 로스앤젤레스는 만화경처럼 여러 색채가 모여 더 복잡하고 아름다운 무언가로 변신하는 도시였다. 질서 정연한 혼돈의 무지개 같은 이 도시에 사는 것을 행운이라 생각했다. 또 그 도시가 새로운 기회로 가득했다는(지금도 그러하다) 그 시절의 마음을 언제나 간직할 것이다.

로스앤젤레스(LA)에서의 생활 방식은 개방적이고 야외 활동에 치중되어 있다. 이는 자연환경이 뒷받침되기 때문이다. 또한 도시 생활에 필요한 모든 편의 시설이 손 닿는 데 있어 무척 편리하다. 같은 날 산, 사막, 도시 또는 해변으로의 여정을 선택할 수 있는 세계적으로 몇 안 되는 도시이기도 하다. 그 어디로 가든 믿기지 않을 정도로 황홀한 일출과 일몰을 감상할 수 있을 것이다. LA는 미래를 꿈꾸며 과거의 트렌드를 재창조해 매 순간 변화하고 있다. 내가 LA의 매력으로 손꼽는 부분은 도시의 유전자에 내재된 강한 개성과 창의적인 자기표현이다. LA는 타 도시와는 완전히 다른

방식으로 자유의 문화를 구축해냈다.

LA에는 다양한 공동체가 군집해 있고, 각 공동체는 저마다 다른 감성과 이야기를 담고 있다. 마치 각기 다른 형태의 공동체와 문화, 인구 집단이 억지로 맞물려 복합적인 퍼즐을 이루는 형상이다. 이 퍼즐의 모양은 계속 변하고 있다. '천사들의 도시(City of Angels)' LA는 현재와 미래 모두에 몰두하는 동시에 과거와 그 유산을 기리고 있다. 고전에 빗대어 표현하자면 미국 도시의 '위대한 개츠비'라 할 수 있겠다. 상상의 산물이자 초현대적인 동화 나라인 것이다. LA는 오늘날 세계적인 도시 가운데 하나로 손꼽히며 그 거대한 무대에서 전 세계인이 함께 어울린다.

젊은 시절 한때를 파리에서 보낼 수 있는 행운이 그대에게 따라준다면, 파리는 '움직이는 축제(moveable feast)'처럼 평신 당신 곁에 머물 것이다. 내게 파리가 그랬던 것처럼. – 어니스트 헤밍웨이

파리

파리는 특별하다. 열여덟 살이던 대학생 시절 나는 처음으로 유럽 여행을 떠나 파리에 머물렀다. 수려한 건축물과 우아한 거리, 구석구석 다채로운 풍경은 너무도 아름답고 감격적이었다. 짧은 여행이었지만, 그 당시 파리를 떠난다는 것이 가슴 아팠고, 나는 반드시 돌아오리라 결심했다.

그리고 난 돌아왔다. 수년에 걸쳐 여러 차례 다시 찾으며 패션과 디자인에 대한 취미와 엄청난 열정까지도 키웠다. 그 결과 프랑스 디자이너 유아복을 미국의 고급 상점에 유통하는 의류 사업을 시작할 수 있었다. 이 모험을 통해 나는 꿈을 실현했고 파리에 아파트까지 한 채 소유하게 되었다. 오늘날의 나는 과거의 나 때문에 존재한다는 이야기가 절대 과장이 아니었다. 파리를 방문할 때마다 나는 영혼까지 떨리는 것만 같았다. 이런 느낌은 나 혼자만의 것은 아니다. 역사를 통틀어 파리는 위대한 작가, 예술가, 디자이너와 사상가를 자석처럼 끌어당겼다. 이들은 모두 파리의 영감이 샘솟는 분위기, 환경, 그리고 문화에 매료되었다.

파리를 묘사할 때 자주 쓰이는 단어로는 영원, 빛, 사랑, 열정, 쾌락 등이 있다. 여기에 자긍심, 정통성, 관능, 우아함을 더하면 파리만의 개성과 파리지앵(Parisien, 역주: 파리 시민)의 삶을 이루는 그 복합적인 면면을 이해하는 실마리가 될 것이다.

인생은 곧 파리다! 파리는 곧 인생이다! – 빅토르 위고

1 도시 풍경과 주요 명소

문제는 무엇을 보느냐가 아니라 어떻게 보느냐, 그리고 실제로 보고 있느냐 이다. – 헨리 데이비드 소로

LA '천사들의 도시' 로스앤젤레스는 할리우드의 화려함이나 유명 인사 등 틀에 박힌 이미지보다 더 많은 것을 품고 있다. 현실의 로스앤젤레스는 도시 집중 현상을 교외로 분산시킨 넓고 다채로운 대도시이다. LA는 실로 거대하다. 4백만여 명이 살고 있는, 미국에서 두 번째로 큰 도시 권역이다. 여기에 LA 카운티 전체를 포함하면 천만 명에 육박해 미국에서 인구가 가장 많은 카운티가 된다. 현재 88개의 구역으로 나뉘어 있는 로스앤젤레스는 구역마다 문화, 전통, 매력이 한데 어우러져 개성이 뚜렷하다. 이 다양성은 1,210제곱킬로미터의 대도시를 가로질러 120킬로미터의 해안, 드넓은 계곡, 4개의 산맥을 아우르는 지역에 두루 영향을 미친다.

LA의 각 지역들을 구분해서 설명하기란 참으로 벅찬 일이다. 하나씩 짚어보자면, 시내라 할 만한 곳들은 다운타운에서 사방으로 뻗어 있다. 이 지역에는 이스트 LA(East LA), 사우스 LA(South LA), 하버(Harbor), 윌셔(Wilshire), 웨스트사이드(Westside: 비벌리힐스 Beverly Hills, 컬버 시티 Culver City, 벨에어 Bel Air, 웨스트우드 Westwood, 브렌트우드 Brentwood를 포함하는 지역), 해변 지역(베니스 Venice, 산타모니카 Santa Monica, 말리부 Malibu), 할리우드(Hollywood) 일대(로스 펠리즈 Los Feliz, 실버 레이크 Silver Lake, 웨스트 할리우드 West Hollywood), 개발이 한창인 샌페르난도 밸리(San Fernando Valley), 그리고 샌가브리엘 밸리(San Gabriel Valley: 패서디나 Pasadena를 포함하는 지역)가 있다. LA의 풍부한 문화유산과 개성은 백인, 히스패닉, 아시아인, 미국계 흑인이 뒤섞인 인구구성만 보아도 잘 드러난다.

도시의 규모와 형태가 다소 부조화스러워도 경관은 최고이다. 도시를 수놓은 제각각의 건축양식은 LA 사람들처럼 절충적인 인상을 주는 동시에 그 다양성을 반영한다. 이런 특성은 LA의 역사적 중심지인 다운타운의 올베라 스트리트(Olvera Street)의 흙벽돌 아치와 미션 양식의 탑에서 비롯한다. '천사들의 여왕의 도시(El Pueblo de la Reyna de Los Ángeles, 역주: 로스앤젤레스의 시초가 된 초기 이주민 정착지. 현재 엘 푸에블로 드 로스앤젤레스 주립역사공원)'는 1781년 정착민 44명이 세웠다. 개중에는 멕시코, 프랑스, 이탈리아, 중국 출신의 식민지 노동자들도 있었다. 오늘날의 올베라 스트리트는 보도를 자갈로 꾸민 멕시코 전통 시장으로 그 모습을 몇십 년째 그대로 유지하고 있다. 시작부터 다양성을 바탕으로 했기에 미래가 폭발적으로 다채로워진 것은 어쩌면 당연하다. 21세기 현재 '천사들의 도시'는 140여 개 나라에서 온 사람들이 살고 있는 국제적인 도시다. 영어와 스페인어가 주로 사용되지만 80개 이상의 언어와 그보다 더 다양한 억양이 거리 곳곳에서 들린다.

다운타운은 태동기부터 건축가들의 주 무대였다. 주요 랜드마크 중 다수가 역사적이고도 진화 중인 이 도심지에 있다. 유서 깊은 로스앤젤레스 시청(Los Angeles City Hall)의 아르데코 양식은 한때 LA의 스카이라인을 지배했으며, 개관한 1928년부터 1960년대까지 LA에서 가장 높은 건물이었다. 로스앤젤레스 중앙도서관(Los Angeles Central Library)은 근대적인 보자르 및 아르데코 양식으로 앤젤리노(Angeleno, 역주: 로스앤젤레스 시민)들에게 높이 평가받고 있으며 서적, 간행물, 문서, 자료, 예술품 들을 육백만 개 이상 소장하고 있다. 또한 다운타운에 여러 소수민족이 모여 있는데, 차이나타운(Chinatown)과 리틀도쿄(Little Tokyo)에서는 동양적인 탑까지 볼 수 있다. 천사의 모후 대성당(Cathedral of Our Lady of the Angels)은 평온함과 명상의 기운을 북돋는 공간이다. 호세 라파엘 모네오(José Rafael Moneo)가 설계하여 2002년 완공된 후 현대적인 자태의 랜드마크로 자리매김했다. 프랭크 게리(Frank Gehry)가 디자인한 월트 디즈니 콘서트홀(Walt Disney Concert Hall)은 LA 필하모닉의 보금자리이다. 콘서트홀은 스테인리스 강 건축 디자인으로 감탄을 자아내는 데다 음향 시설까지 탁월하다. 근현대 미술에 영감을 받아 최근 건설된 이 건축물들은 더 강렬한 형태와 각도로 독특한 구도를 만들어내며 오래된 랜드마크와 아름답게 대치된다.

현재 LA 다운타운 내 최고층 건물은 73층의 US 뱅크타워(US Bank Tower)로, 현대건축의 거장이라 불리는 중국계 미국인 건축가 I.M. 페이(I. M. Pei)의 건축사무소에서 설계했다. 그 외 스포츠 경기와 콘서트가 열리는 스테이플 센터(Staples Center)와 외식, 영화, 음악 행사 등을 위한 복합 엔터테인먼트 공간 LA 라이브(LA Live), 조경이 아름답고 4만 9천 제곱미터에 달하는 그랜드 파크

(Grand Park), 그리고 여러 미술관, 개조된 바, 복원된 호텔 및 로프트, 독특한 상점 외관 등을 통해서도 다운타운의 도시 공간을 재구성하려는 최근 동향을 뚜렷하게 확인할 수 있다.

'더 스태크(The Stack)'는 세월이 지나도 경이로운 근대 건축물로, 교각으로만 로스앤젤레스 강을 가로질러 세워진 세계 최초의 4층짜리 고속도로로, 이후 도시 계획가들은 이 고속도로 설계도를 대부분 미국 대도시에서 활용했다.

다운타운 바로 남쪽으로 인적 드문 지대에는 시몬 로디아(Simon Rhodia)가 제작한 와츠 타워(Watts Towers)가 환상적인 자태를 뽐내며 서 있다. 타일, 도자기, 조개껍질을 이용해 쌓아올린 이 걸작은 완성하는 데만 30년이 걸렸고 1954년에야 결실을 맺었다. 와츠 타워는 LA의 자유정신과 개성을 시각적으로 상징한다.

다운타운 서쪽으로는 LA의 수많은 신데렐라 스토리 중 하나인 컬버 시티가 있다. 과거 순수 산업 단지였던 이 지역은 미디어와 비즈니스의 중심지로 재탄생했고 고급 레스토랑과 갤러리가 들어서게 되었다. 2010년 완공된 새미토 타워(Samitaur Tower)는 이 변화를 나타내는 대표적인 건물이다. 눈길을 사로잡는 독특한 구조는 이 지역의 부활을 상징하며 멋진 시내 전망까지 제공한다. 컬버 시티는 수많은 고전 영화를 제작함으로써 지역의 혁신과 독창성을 반영한 소니 픽쳐스와 컬버 스튜디오가 있는 곳이기도 하다.

도시의 문화적 상징인 할리우드 사인은 마운트 리(Mount Lee) 꼭대기에 있다. 1923년 세워진 이 사인은 수킬로미터 떨어진 곳에서도 한눈에 보인다. 실버 레이크와 로스 펠리즈 너머 산비탈 꼭대기에는 또 하나의 LA 명소이자 아르데코 걸작인 그리피스 파크 천문대(Griffith Park Observatory, 1935)가 우뚝 서 있다. 천문대는 별을 관측하기 좋을뿐더러 탁 트인 시내 전망을 감상하기에도 더할 나위 없다.

내가 살고 있는 아름다운 패서디나(Pasedena)는 예스러운 매력과 현대적 개성이 혼재하는 지역이다. 산세가 절경을 이루는 이곳은 로스엔젤리스에서 가까워서(고속도로로 13킬로미터 거리) 여러 이벤트가 열리곤 하는데, 특히 세계적으로 유명한 로즈 퍼레이드 토너먼트(Tournament of Roses Parade)와 로즈 볼(Rose Bowl) 경기가 매년 개최된다. 패서디나 근처에는 콜로라도 스트리트 브리

지(Colorado Street Bridge)가 있다. 1913년 보자르 양식으로 건축된 이 다리는 하이킹과 레크리에이션 장소로 인기 있는 아로요 세코(Arroyo Seco) 계곡 높이 이어진다.

1905년 개발업자인 애봇 키니(Abbot Kinney)는 로스엔젤레스에 일련의 운하를 건설해 이탈리아 베니스의 풍경을 재현하고자 했다. 심지어 이곳을 베니스 비치(Venice Beach)라 불렸는데, 오늘날에는 물가를 따라 근사한 주택들이 들어서 있고 산책하기에도 좋다. 베니스 운하를 가로지르는 다리 위에서는 최근 재개발된 지역의 낭만적인 경치를 감상할 수 있다.

파리나 뉴욕처럼 아파트 거주자가 많은 도시와는 달리 LA 주민 대부분은 단독주택(대부분은 수영장이 딸려 있다)에 산다. 앤젤리노들에게 집을 소유한다는 것은 아메리칸 드림의 일부이다. LA 사람들은 집에서 많은 시간을 보내기에 특히 집 꾸미기에 관심이 많다. 집을 통해 삶의 방식을 표현하고, 자신만의 개성을 드러내고 싶어 한다. LA 거리마다 다양하게 꾸며진 집들을 볼 수 있다.

LA에서만 경험할 수 있는 즐거움으로는 말리부(Malibu) 해변에서 돌고래와 서퍼 구경하기, 트렌디한 카페나 레스토랑에서 신분을 숨긴 유명 인사들과 만나기, 멀홀랜드 드라이브(Mulholland Drive)의 수백 년 된 떡갈나무들을 따라 산타모니카의 우거진 산속에서 운전하기, 밤이 되어 마음을 사로잡을 듯 은은히 빛나는 도시 야경 바라보기 등이 있다.

마지막으로 하늘을 향해 우뚝 선 야자수를 빼놓을 수 없다. 가로수로 애용되는 키 큰 멕시칸 팬 종의 야자수는 멋지고 햇살 가득한 LA 라이프스타일의 상징이다. 야자수는 화창한 기후를 끊임없이 상기시키는 존재로 주변 자연과도 꽤 잘 어울린다. 도시 전역에는 야자수만큼 높다란 전신주도 설치되어 있다. 광활한 하늘을 등진 조각상처럼 높게 서 있는 그 모두가 장관을 연출한다.

> 역사란 무엇인가? 미래에 울리는 과거의 메아리이자, 과거에 비춰진 미래의
> 반영이다. - 빅토르 위고

파리는 언제나 옳은 선택이다. – 오드리 헵번 주연의 영화 「사브리나」 중 사브리나의 대사

파리

지상 그 어느 도시보다도 글, 그림, 사진 속에 자주 등장하는 '빛의 도시(La Ville-Lumière)' 파리에는 충분히 그렇게 불릴 만한 이유가 있다. 파리의 건축물들은 서로 신비롭게 어우러져 경이로운 풍경을 이룬다. 파리의 건물, 공원, 대로, 기념물, 다리, 그리고 그림 같은 골목길마저도 모두 자연의 빛을 탐미한다. 그 빛은 동 틀 무렵의 은빛, 정오의 투명함, 해 질 녘의 주홍빛 그리고 해뜨기 직전 푸른 빛의 마법 같은 부드러움을 담는다. 이런 빛의 마력이 파리를 저항하기 힘든 매력적인 도시로 만든다. 이처럼 다양한 빛이야말로 파리의 눈부신 아름다움을 불러내는 마술이며 영원히 빛나는 이 도시의 영혼을 상징한다. 정말 '빛의 도시'다. 라 빌 뤼미에르(La Ville-Lumière)는 계몽주의 시대의 교육과 사상의 중심지였던 파리의 명성을 나타내기도 한다.

파리는 그 자체로 온전한 하나의 세상이다.

현대의 파리는 페리페리크(Périphérique)라는 외곽 순환도로가 마치 성벽처럼 둘러싸고 있다. 파리의 성벽은 수세기에 걸쳐 서서히 변형되어 나선형의 도시를 형성했는데, 그 출발점은 시테 섬(Île de la Cité)이었다. 기원전 52년 이 작은 섬에서 최초의 파리지앵이었던 켈트족의 후예 파리시(Parisii)족이 로마군에게 점령당했고 도시는 루테티아(Lutetia)로 명명되었다. 11세기에는 카페(Capet) 왕조가 파리를 프랑스 정치와 상업의 중심지로 일으키며 도시 개발을 시작했다. 르네상스 시대의 파리는 프랑수아 1세(François I)의 통치 하에 새로운 건물, 기념물, 예술품 등으로 풍요로

워져서 도시의 화려한 모습을 갖춰가기 시작했다.

놀랍도록 다양한 파리의 건축·문화 양식에는 품위와 역동성이 깃들어 있다. 시테 섬의 노트르담 대성당(Cathédrale Notre-Dame de Paris)에서 풍기는 12세기 고딕양식의 위풍당당함과 보부르(Beaubourg)의 퐁피두 센터(Centre Pompidou)가 지닌 20세기식 상상력을 불과 몇 블록 내에서 모두 감상할 수 있다. 1806년 나폴레옹이 승리를 자축하기 위해 세운 개선문(Arc de Triomphe)에서 출발해 샹젤리제(Champs-Élysées)거리를 따라 18세기의 콩코드 광장(Place de la Concorde)을 지나고 1564년경 처음 지어진 튈르리 정원(Jardin des Tuileries)을 통과한 후 14세기까지 거슬러 올라가는 루브르(Louvre)까지 걷다보면, 한마디로 역사 그 자체를 산책하게 된다. 324미터 높이의 에펠탑(Tour Eiffel)은 파리에서 가장 눈에 띄는 구조물로, 사람들이 가장 많이 찾는 명소이자 파리의 상징이기도 하다. 에펠탑은 프랑스대혁명과 세계박람회를 기념하기 위해 불과 26개월의 공사 기간을 거쳐 1889년 세워졌다. 에펠탑의 그림자 아래로는 근엄한 자태의 앵발리드 군사박물관(Hôtel des Invalides)이 자리하고 있다. 17세기 바로크 건축의 걸작이자, 나폴레옹이 영면에 든 곳이다. 몽마르트르(Montmartre) 언덕 꼭대기에 둥지를 튼 사크레쾨르 대사원(Basilique du Sacré Coeur)은 1914년 완공되었는데, 도시 대부분의 지역에서 그 모습이 보인다. 사크레쾨르에서 바라보는 경치와 이곳을 바라보는 경치는 양 방향 모두 아름답기 그지없다.

좁은 골목이 연결되고 넓은 대로가 놓인 오늘날의 파리는 1853년부터 1870년까지 나폴레옹 3세 집권 시절 오스만 남작(Baron Haussmann)이 설계했다. 그는 도시 대부분을 철거하고 재건축했다. 웅장한 팔레 가르니에(Palais Garnier) 오페라 하우스(1875), 유명한 파리 북역(Gare du Nord), 찬연한 모습의 시청사(Hôtel de ville) 등이 이 시기에 축조됐으며, 불로뉴 숲(Bois de Boulogne)과 뱅센 숲(Bois de Vincennes)의 드넓은 공원과 정원 또한 이 시기에 조성되었다. 오스만이 설계한 아파트 건물은 파리의 표준이 되었다. 1902년 건물 전면과 지붕 구조가 시에서 규정한 8층 높이에 맞춰 정리되었기에 옛 건축물도 오늘날의 건축물과 조화를 이룬다. 다수가 특유의 맨사드 양식으로 꾸며진 아름답고 질서 정연한 지붕은 시적이고 꿈결 같은 모습이다. 거리 위의 키오스크, 가로등, 지하철 역사마저도 파리만의 우아하고 독특한 매력을 뿜어낸다.

파리의 건축은 각 시대별로 서로 다른 양식의 영향을 받았지만 언제나 세밀한 계획과 깊은 숙고를 거친 후 실행되었다. 파리에서 신구의 조화는 신비로운 방식으로 작용한다. 과거의 유산을 보호하

는 체계와 새롭고 선진적인 요소의 수용 간에는 문화적인 균형이 유지된다. 예술에 빗대어 표현하자면, 파리의 오스만식 건물에서 나타나는 반복적인 패턴과 모티브 그리고 세부 요소 간의 리듬감은 마치 마티스의 그림 속에서 길을 잃은 듯한 느낌을 준다.

오스만 남작은 이 세상에서 가장 성공한 도시계획가 중 하나일 것이다. 이후 파리는 근대적인 도시로 변모했는데 20세기와 21세기에 걸쳐 교통, 위생 관리, 도시 조명, 인구 증가 등 도시가 갖추어야 할 모든 문제를 해결해냈다. 제1차 세계대전 이후 파리는 보존과 성장의 균형을 맞추기 위해 새로운 방식으로 현대화하고 확장해야 한다는 결론에 이르렀다. 그리하여 1973년 완성된 것이 파리의 첫 번째 고층 빌딩 몽파르나스 타워(Tour Montparnasse)다. 210미터에 이르는 높이는 파리의 저층 지대 한복판에서 극적인 존재감을 드러냈다. 파리 시민들에게도 인기 있는 몽파르나스 타워 내 레스토랑과 전망대에서 보이는 도시 경관은 가히 환상적이다. 몽파르나스 타워 이후로 파리 서쪽의 근교 미래도시 라데팡스(La Défense)에도 초고층 빌딩들이 세워졌다. 주요 랜드마크이자 요한 오토 폰 스프레켈센(Johan Otto von Spreckelsen)이 설계한 라데팡스 개선문(La Grande Arche de la Défense, 1989)을 통해 이 지역은 파리지앵의 마음속에 각인될 수 있었고, 그 결과 구도시를 유지하면서도 파리가 성장해나갈 수 있는 가능성을 열었다. 센 강변에는 1998년 지어진 프랑수아 미테랑 도서관(Bibliothèque François Mitterrand, 또는 프랑스 국립 도서관 Bibliothèque nationale de France)이 자리하고 있다. 네 개의 거대한 유리 타워를 이용해 책이 펼쳐진 형상처럼 디자인된 이 도서관은 프랑스에서 최장기 집권한 미테랑 대통령이 파리에 대해 품었던 확고한 의지를 증명하듯 우뚝 서 있다.

파리는 수직적인 도시로, 도심은 거대하고 한가운데 밀집해 있다. 오늘날의 파리는 시내에만 2백만 명 이상, 지하철이 닿는 근교를 포함하면 천만 명 이상의 인구가 거주하고 있어 세계에서 인구밀도가 무척 높은 도시 중 하나이다. 우연인지, 근교를 포함하면 파리와 로스앤젤레스의 인구가 거의 비슷하다. 파리의 주택은 아파트를 기본으로 하는데, 지역이나 위치에 따라 다르지만 대개 좁고 비싸다. 호화롭지는 않지만 현대적인 아파트나 전통적인 아파트 모두 나름대로 세련미와 고상함을 유지한다. 20개의 구(arrondissement)는 시내 중심의 첫 번째 구부터 시계 방향으로 두 바퀴를 돌아 스무 번째 구에서 끝난다. 각 구는 파리의 다양한 사람들을 반영하듯 분위기가 각양각색이다. 인구 중 최소 20퍼센트는 1세대 이민자이다. 오늘날 파리지앵의 수입은 평균보다 높은 수준으로, 평균연령도 프랑스의 다른 지역들에 비해 젊어서 살기에도, 일하거나 여행하기에도 매력적인

곳이다. 파리는 진정 더 나은 미래를 꿈꾸는 젊은이들을 끌어당기는 도시다.

파리의 지형은 센강에 의해 물리적으로 나뉘어 있다. 강변도로에는 아름드리나무가 드리워져 있고, 물에는 바토 무슈(Bateaux Mouches)가 떠 있으며 퐁뇌프(Pont Neuf, 파리에서 가장 오래 된 다리)처럼 우아한 다리도 놓여 있다. 강의 우안(Le Rive Droite)에는 기념비적 명소, 비싼 호텔과 레스토랑, 화려한 상점이 들어서 있어 반짝이는 도심이 되었다. 오래된 주택가이지만 개성 넘치는 마레 지구(Le Marais)는 차츰 세련된 곳으로 거듭났다. 강의 좌안(Le Rive Gauche)은 여전히 대학가 및 라탱 지구(Quartier Latin)로 유명하며 사무실, 은행, 도서관 외 여러 주요 성당과 사원 등이 있다.

구역마다 남다른 분위기가 두드러지는 파리는 거리와 건물의 외관뿐 아니라, 그곳에 머무는 사람들의 모습에서도 배어나온다. 파리의 특별한 매력은 독특하면서도 변해가는 각 지역, 그 안의 골목들, 섬세하게 설계된 광장과 공원, 꽃들의 색채와 향기, 그리고 일일히 열거할 수 없는 디테일을 통해서 느낄 수 있다. 파리를 진정으로 이해하려면 구석구석을 계절마다 걸어야 한다. 파리는 매혹적이고, 언제나 어떤 멋진 일이 금방이라도 일어날 것만 같은 곳이다.

파리는 걷는 자에게만 보이는 세계이다. 산책하는 속도로만 이 모든 풍부한 디테일을 눈에 담을 수 있기 때문이다. – 에드먼드 화이트

City of Angels
천사들의 도시

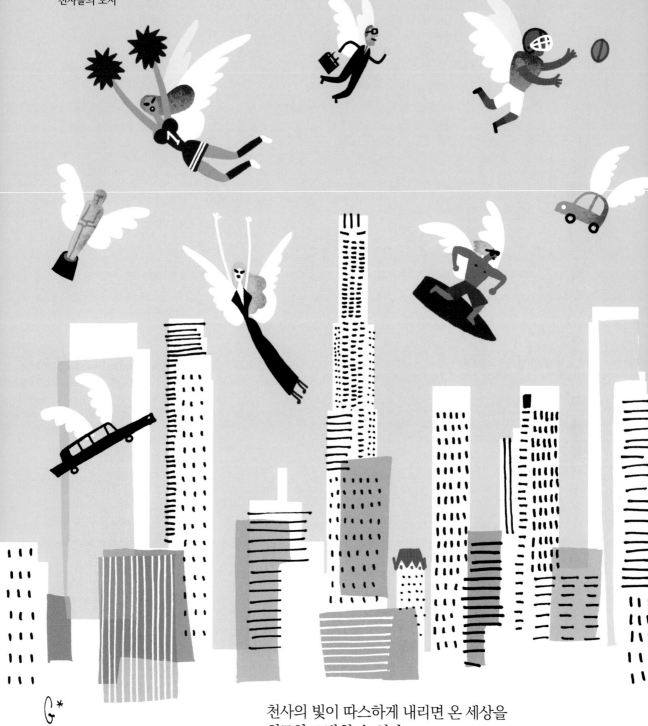

천사의 빛이 따스하게 내리면 온 세상을
위로하고 밝힐 수 있다. – 캐런 골드먼

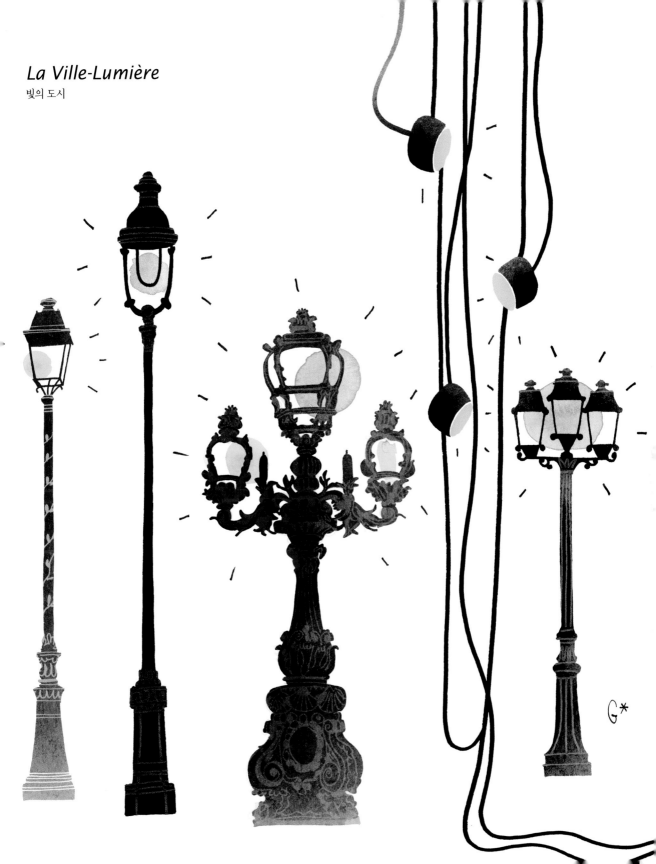

La Ville-Lumière
빛의 도시

G*

Olvera Street (La Placita Church)

올베라 스트리트 (라 플라시타 교회), 1822

한 도시에는 시민들의 과거와 미래의 꿈, 문화 그리고 이상이 녹아 있다.

34.0570, -118.2390

Île de la Cité
시테 섬, 52 B.C.

48.8540, 2.3470

신앙

Hollywood Sign

할리우드 사인, 1923

HOLLYWOOD

34.1341, -118.3216

붐비는 시내에서도 랜드마크는
쉽게 기억해낼 수 있다.

La Basilique du Sacré Coeur

사크레쾨르 대사원, 1914

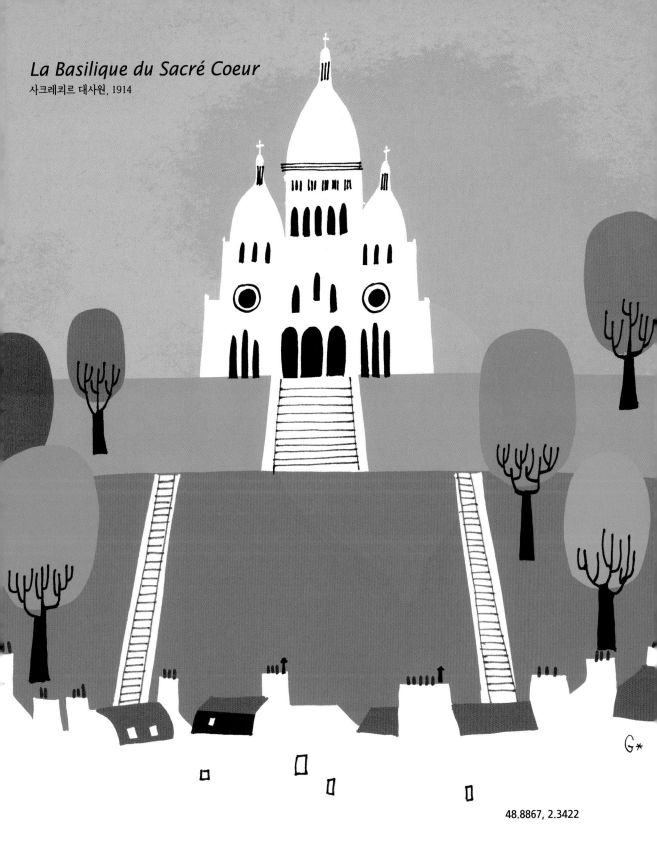

48.8867, 2.3422

Watts Towers

와츠 타워, 1921-1954

33.9386, -118.2411

G*

Tour Eiffel

에펠탑, 1889

최선으로 구현된 건축은
기쁨을 주고, 영감의 원천이 된다.

– 프레드 A. 번스타인

48.8584, 2.2949

Swimming Pools
수영장

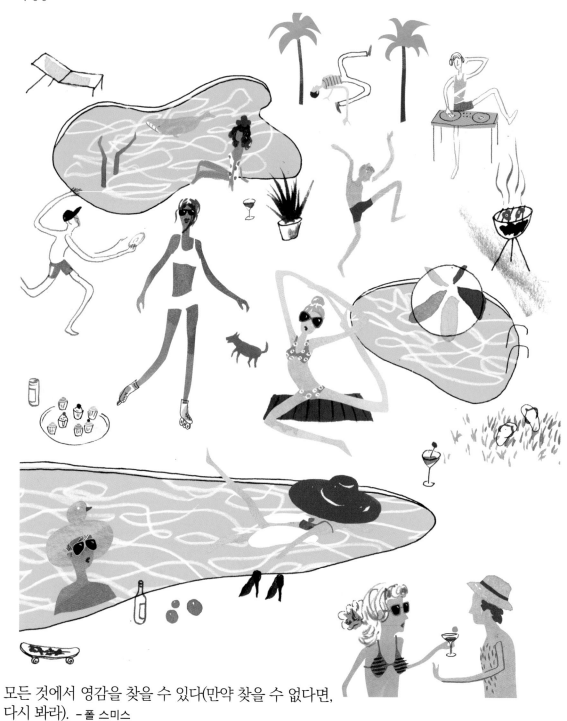

모든 것에서 영감을 찾을 수 있다(만약 찾을 수 없다면, 다시 봐라). −폴 스미스

Les Toits de Paris
파리의 지붕

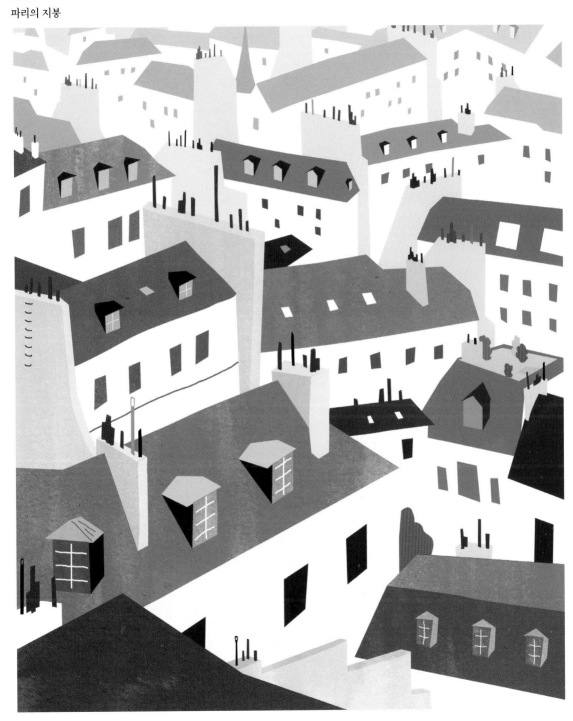

시청

Los Angeles City Hall

로스앤젤레스 시티홀, 1928

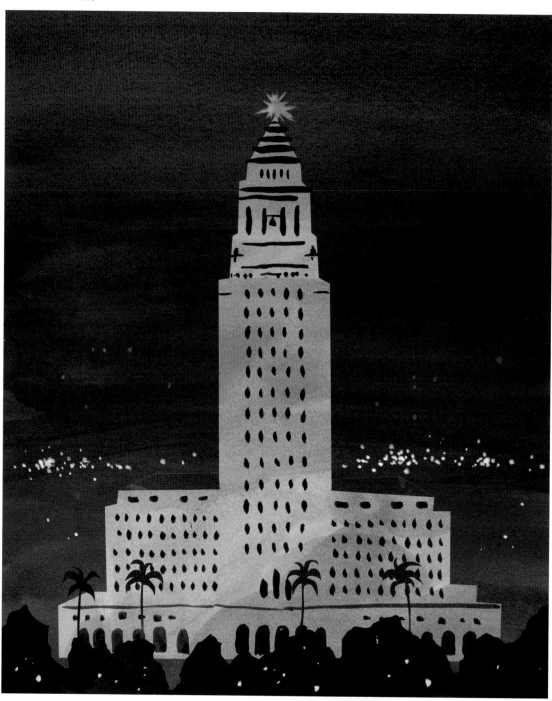

34.0543, -118.2430

Hôtel de Ville

오텔 드 빌, 1882

미래를 예측하는 가장 좋은 방법은 미래를
창조하는 것이다. - 피터 드러커

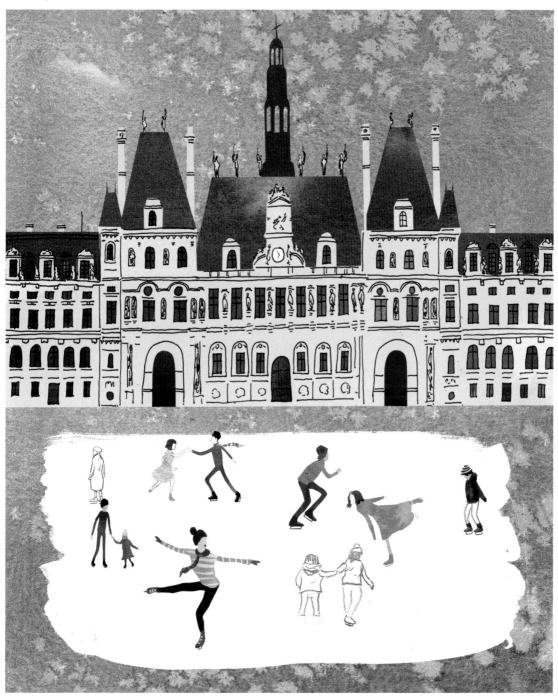

48.8570, 2.3510

US Bank Tower

US 뱅크 타워, 1989

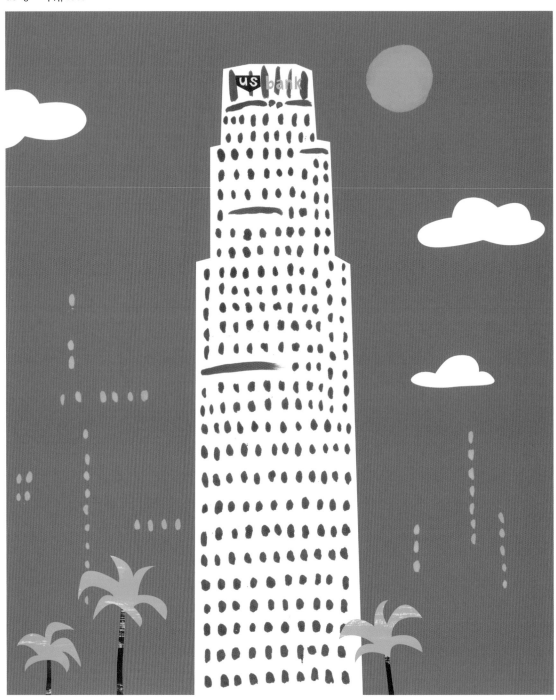

34.0510, −118.2550

Tour Montparnasse

몽파르나스 타워, 1973

건축가는
꿈을 짓는 사람이다.

Arches
다양한 아치들

아치는 발견의 문이다.

Arc de Triomphe

개선문, 1836

48.8740, 2.2950

성당

Cathedral of Our Lady of the Angels

천사의 모후 대성당, 2002

인류는 성당을 지었을 때처럼
깊게 감명된 적이 없다.
– 로버트 루이스 스티븐슨

34.0510, -118.2550

Cathédrale Notre-Dame de Paris

노트르담 대성당, 1163-1345

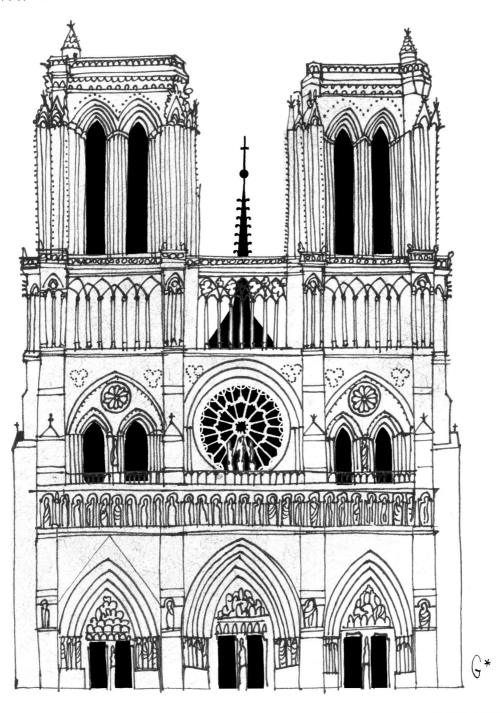

48.8530, 2.3500

Walt Disney Concert Hall

월트 디즈니 콘서트홀, 2003

34.0555, −118.2490

Palais Garnier

팔레 가르니에, 1875

나는 건축을 얼어붙은 음악이라 부른다.

– 요한 볼프강 폰 괴테

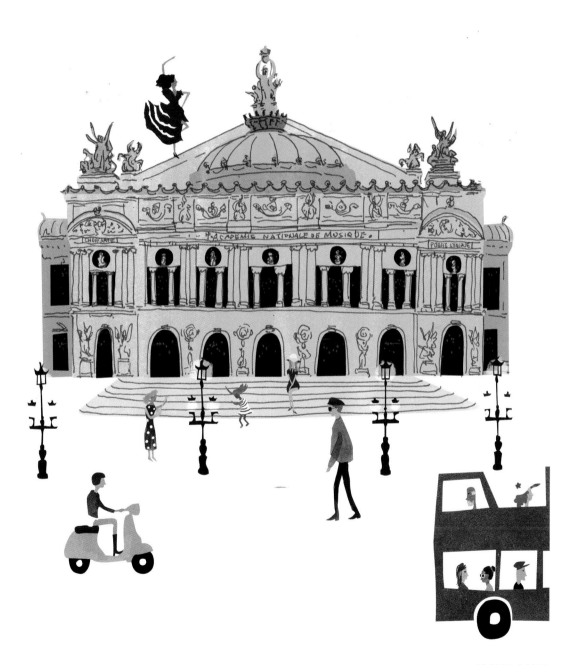

48.8707, 2.3320

Los Angeles Public Library

로스앤젤레스 시립중앙도서관, 1926

훌륭한 도서관은 인류의
문화와 정신의 일기를 담고 있다.

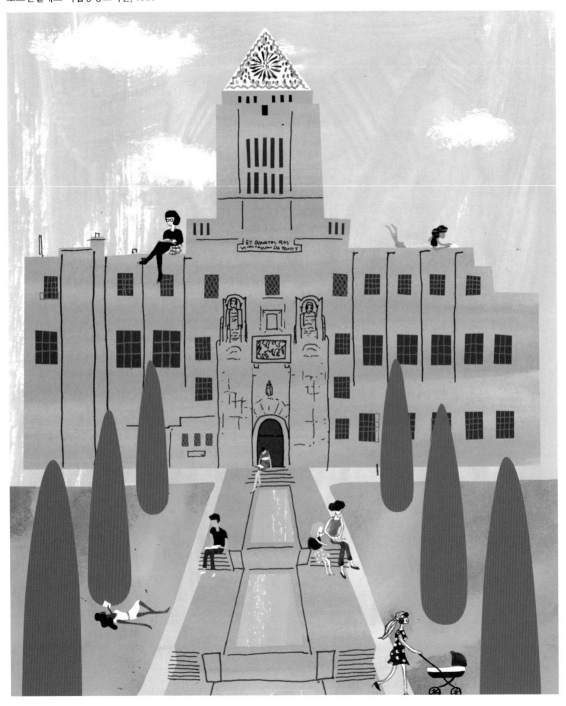

34.0510, −118.2550

Bibliothèque F. Mitterrand (Bibliothèque nationale de France)

프랑수아 미테랑 도서관 (프랑스 국립 도서관), 1998

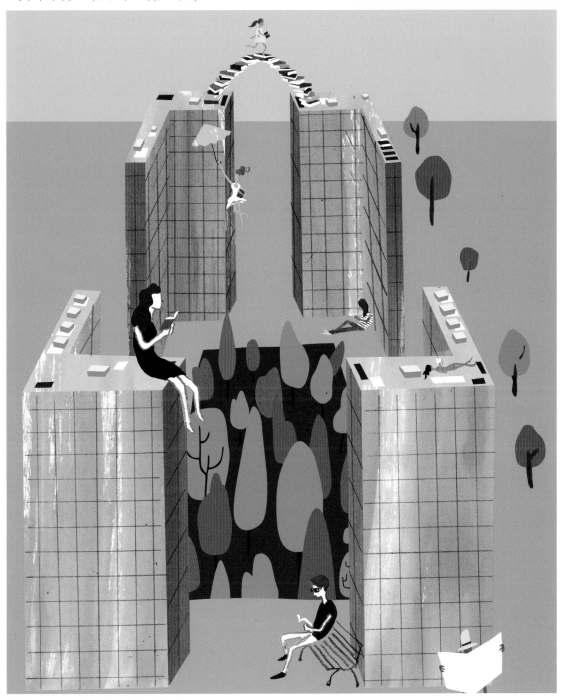

48.8300, 2.3770

다리

Colorado Street Bridge

콜로라도 스트리트 브리지, 1913

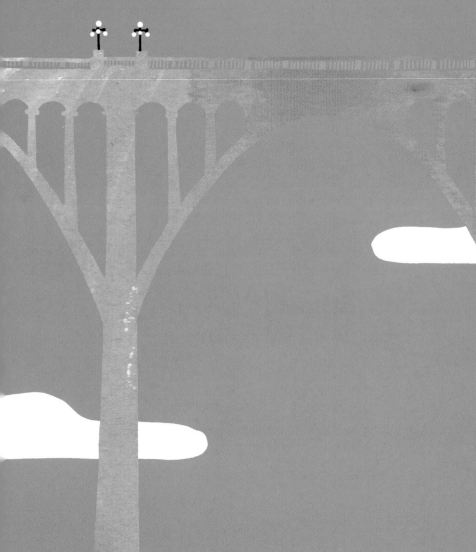

34.1449, −118.1654

Pont Neuf

퐁뇌프, 1603

다리는 우리 주변의 세상을
보는 틀이 된다.

– 브루스 잭슨

48.8580, 2.3420

G*

운하

Venice Canals

베니스 운하, 1905

33.9842, -118.4660

Canal Saint-Martin

생마르탱 운하, 1603

수로는 마법으로 가득 차 있다.

48.8780, 2.3660

Samitaur Tower

새미토 타워, 2010

34.0269, -118.3807

La Grand Arche de la Défense

라데팡스 개선문, 1989

자연은 종종 거울을 들어
우리가 인생의 성장,
재생과 변화 과정을 명확히
볼 수 있게 한다.
– 매리 앤 브루사트

48.8930, 2.2360

돔

Griffith Observatory

그리피스 천문대, 1935

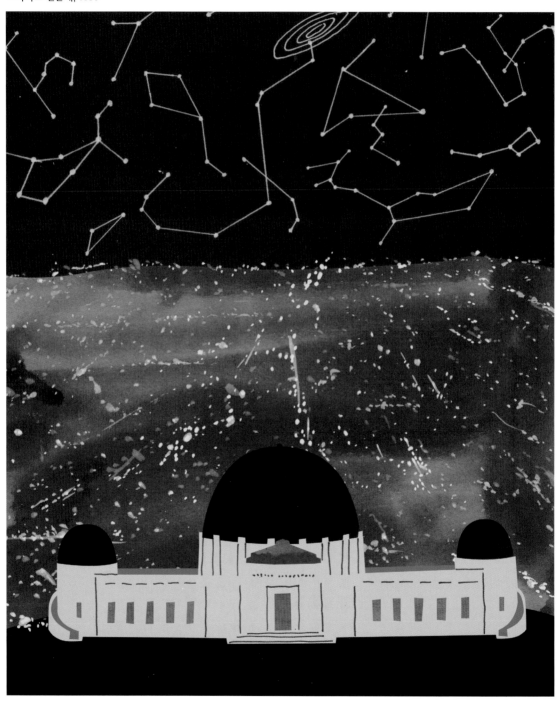

Hôtel des Invalides

앵발리드 군사박물관, 1676

머리 위에 뜬 별들은 우리 환경을 지배한다.

– 윌리엄 셰익스피어, 『리어왕』 중에서

48.8630, 2.3140

2 대표적 문화: 영화, 엔터테인먼트 & 화려한 이미지

꿈은 너무나 중요하다. 무엇이든 상상해보지 않고는 해낼 수 없다.

– 조지 루카스

LA 현존하는 대중문화의 대부분은 로스앤젤레스에서 태동했다. 그만큼 LA는 세계에서 가장 창의적인 도시로 인식된다. 시민 여섯 명 중 한 명은 창조 산업에 종사하고 있으며 이런 사실은 LA의 혁신적이고 독립적이며 자유로운 라이프스타일과 연관 지을 수 있다.

라라랜드(La La Land, 역주: 꿈의 나라) 또는 틴슬타운(Tinseltown, 역주: 반짝이는 도시)이라고도 불리는 로스앤젤레스는 엔터테인먼트 업계의 화신이다. 20세기 초반, D.W. 그리피스(D. W. Griffith)와 세실 B. 드밀(Cecile B. DeMille)이 각각 1909년과 1913년 로스앤젤레스에 도착하면서 영화 산업의 성장에 시동이 걸렸다. 이를 계기로 도시 개발에 박차가 가해졌고 급성장중인 도시의 미래 정체성이 수립되었다. 영화 제작자들은 연중 내내 촬영이 가능한 햇빛과 온화한 날씨에 매료되었다. 다채로운 지형과 건축물은 다양한 각본을 위한 무궁무진한 로케이션이 되어 LA를 거대 영화 제작소로 만드는 데 한몫했다. 오늘날에도 시내 거리에 세워진 영화 세트장을 지날 때면 현재와 과거, 실제과 허구, 기억과 상상을 구분하기가 힘들다.

할리우드 사인은 영화 황금기를 상징하는 랜드마크로 인식되고 있다. LA의 영화 산업은 수천 명의 고용을 창출해내고 전 세계 영화 제작 분량의 상당 부분을 차지한다. 이렇게 제작된 영화는 각각의 스토리와 배우를 통해 수백만 명의 상상력을 자극하고 변화, 더 나은 삶, 낭만적인 사랑, 여행, 여가와 모든 종류의 모험에 대한 환상을 북돋운다. 로스앤젤레스에서는 할리우드 신화를 바탕

으로 한 통합적인 삶의 방식이 나타났고, LA는 '꿈의 도시'로 거듭났다.

할리우드는 LA에서 가장 유명한 지역이다. 그 이름부터가 엔터테인먼트 사업, 화려함, 돈, 그리고 신데렐라식 성공에 대한 꿈과 동의어로 쓰인다. 할리우드는 관광객, 배우, 음악인 들을 자석처럼 끌어당겨 이들이 명성과 환상에 대해 품은 열망을 채워준다. 차이니즈 시어터(Chinese Theater)에서는 할리우드 황금기를 들여다 볼 수 있다. 영화사에서 가장 유명한 배우들의 손자국과 발자국이 이곳에 있다. 야자수 거리를 따라 스타에게 별 모양의 동판과 테라조 타일을 부여해 명사의 흔적을 담아내고자 한 할리우드 명예의 거리(Hollywood Walk of Fame)가 여기에서 시작된다. 근처 할리우드 대로와 하이랜드가의 교차점에 자리한 돌비 시어터(Dolby Theater)는 현재 아카데미상(Academy Awards, 또는 오스카 Oscars)의 본거지이다. 이 시상식은 1929년부터 전 세계의 상상력을 자극해왔다. 매년 11월부터 3월까지인 시상식 철이 돌아오면 LA 시내에서는 할리우드만의 분위기가 한층 더 살아나고 도시를 관통하는 들뜬 열기가 손에 만져질 것만 같다. 하지만 유명 극장의 그늘에 가려진 매직 캐슬(Magic Castle)만큼 할리우드의 비밀을 제대로 숨긴 곳은 없을 것이다. 매직 캐슬은 빅토리아 양식의 저택에서 운영되는 멤버십 전용 클럽으로, 성인을 대상으로 한 마술쇼가 열린다.

할리우드 근처에는 원형의 캐피털 레코드(Capitol Records) 빌딩이 있다. 1956년 레코드 판이 쌓인 형상으로 디자인된 이곳은 LA 명소 가운데 하나로 자리 잡았다. 옥상의 턴테이블 바늘에서는 '할리우드'를 모르스 부호로 송출하고 있다. 1970년대에 이르러 LA는 음악 산업의 중심지로 성장했고 전 세계의 유능한 음악인들이 몰려들었다. 할리우드에는 시대를 통틀어 최고의 레코드 상점으로 꼽히는 아메바 뮤직(Amoeba Music)이 있다. 다양한 명반을 포함해 수천 장의 CD, DVD 및 레코드 판을 찾을 수 있어 수집가들에게는 꿈의 공간이다. 최근 재건된 할리우드 포에버 공동묘지(Hollywood Forever Cemetery)는 현재 제인 맨스필드(Jayne Mansfield, 역주: 1950~60년대에 활동한 금발의 육체파 배우), 조니 & 디디 라몬(Johnny and Dee Dee Ramone, 역주: 70년대 펑크록 그룹 더 라몬즈 The Ramones의 멤버), 벅시 시걸(Bugsy Siegel, 역주: 라스베이거스를 건설한 유명 마피아)의 묘비 너머로 매주 야외 상영회와 팝, 포크, 록 등 다양한 장르의 음악 콘서트를 연다.

선셋 대로(Sunset Boulevard)는 LA만의 개성 있고 활기차고 자유분방한 라이프스타일과 문화가 응축된 곳이다. 그 심장부에 선셋 스트립(Sunset Strip)이 있다. 산타모니카 산맥의 남쪽 기슭을 따라 2.4킬로미터에 걸쳐 있는 거리로 휘황찬란한 밤 문화와 멋진(그리고 방자한) 클럽, 호텔, 레스토랑,

상점으로 유명하다. 바이퍼 룸(Viper Room), 위스키 어 고고(Whisky a Go Go), 록시 시어터(Roxy Theater), 하우스 오브 블루스(House of Blues) 등의 유명 클럽들로 인해 LA는 로큰롤의 메카로도 자리매김했다. 선셋 스트립에서 가장 우수한 건축물이자 그림 같은 만남의 장소로는 1927년에 세워진 전설적인 샤토 마몽(Chateau Marmont) 호텔을 들 수 있다. 과거 할리우드의 매력을 물씬 풍기는 이 호텔은 부유한 유명 인사들의 휴식처로 애용된다.

선셋 스트립의 서쪽으로는 아주 남다른 동네가 있다. 지구상에서 가장 멋진 6제곱마일로 불리기도 하는 비벌리힐스(Beverly Hills)는 명성과 부, 그리고 화려한 라이프스타일의 상징이다. '부자들의 놀이터'라는 이 지역의 이미지는 미디어를 통해 생성되고 유지되어 왔다. 비벌리힐스의 우편번호 90210는 이러한 라이프스타일을 맛보고 싶어 하는 관광객과 앤젤리노 들을 유혹한다. 비벌리힐스에서 가장 유명한 볼거리 중 하나는 전설적인 영화배우와 유명 인사 들의 호화로운 저택이다. '분홍 궁전(Pink Palace)'으로도 불리는 비벌리힐스 호텔(Beverly Hills Hotel)은 특징적인 분홍색 외관과 시선을 사로잡는 종탑으로 오랜 기간 사랑받아 온 명소이다. 호텔의 전경, 벙갈로, 스위트룸, 수영장과 레스토랑은 할리우드의 역사를 그대로 담은 채 신비롭고도 화려한 분위기로 가득 차 있다. 인접한 벨에어(Bel Air) 지역에는 아름다운 벨에어 호텔(Hotel Bel-Air)이 있으며 역시 여러 부유층과 유명 인사 고객들을 맞이해왔다.

그러나 선셋 대로가 여기에서 끝나는 것은 아니다. 실버 레이크, 로스 펠리즈, 에코 파크(Echo Park)에서는 수많은 커피숍, 요가 스튜디오, 유기농 식당을 메운 창의적인 사람들과 거리의 상점들이 결합하여 보헤미안 문화가 형성되었다. 건축가 프랭크 로이드 라이트(Frank Lloyd Wright)와 리차드 노이트라(Richard Neutra)의 흔적도 있다. 이 지역을 둘러싼 언덕 위 현대식 주택들은 두 거장의 건축 유산이다.

화려한 할리우드 힐(Hollywood Hills) 너머로는 북적이고, 또 그만큼이나 영향력 있는 샌페르난도 밸리(줄여서 더밸리 The Valley로도 불린다)가 펼쳐진다. 다수의 영화 스튜디오, 음반 제작사, 방송국 등이 이곳의 버뱅크(Burbank)와 스튜디오 시티(Studio City)에 자리 잡고 있다. NBC 유니버설(NBC Universal), CBS, 워너 브라더스(Warner Brothers) 등의 방송사에서는 투어나 청중이 참여하는 생방송 프로그램을 진행해 이곳들은 스튜디오의 작업 환경을 경험하기에 좋다.

디즈니(Disney) 사옥은 애니메이션 '마법사의 제자'에 등장하는 미키의 마술 모자 모양이라 한눈에 알아볼 수 있다. 하지만 별도의 관람 프로그램이 없으니 LA 서남부로 64킬로미터 떨어진 오렌지 카운티(Orange County)의 디즈니랜드(Disneyland)를 방문하라고 권한다. 디즈니사의 창립자인 월트 디즈니(Walt Disney)는 테마파크의 개념을 처음 도입했다. 1955년 디즈니랜드의 개관은 대중에게 현실 도피처를 제공하며 여가 산업의 근간을 완전히 바꾸어놓았다.

샌페르난도 밸리의 명소로는 밥스 빅보이(Bob's Big Boy)가 있다. 식당 겸 드라이브 인 레스토랑으로, 구기(Googie) 스타일의 건축과 이층으로 쌓은 버거가 유명하다. 밥스 빅보이는 60년대의 전성기를 70년대와 80년대까지 끌어가며 번창했다. 실제로 데이빗 린치(David Lynch) 감독은 70년대 중반부터 80년대 초반까지 거의 매일 이곳에서 밀크셰이크를 마시며 생각에 잠겼다고 한다. 현재 이곳에서는 매주 자동차 전시가 열리는데, LA 자동차 문화의 수준을 나타내는 지표로서 그 명맥을 유지하고 있다.

샌페르난도 밸리 전역에는 항공 우주, 전자 기기 외 여러 연구 업체들과 수십조 규모의 포르노 산업이 둥지를 틀고 있다. 이 산업들을 통해 인구가 증가하면서 주택지구 개발이 활발해졌고, 거주민이 180만 명을 넘는 도시가 형성되었다. 도심이라 할 곳이 딱히 없는 가운데 벤투라 대로(Ventura Boulevard)가 주요 도로의 역할을 하고 있다. 더밸리의 주민도 LA 라이프스타일에 일조할 수 있도록 고급스러운 카페와 세련된 부티크가 빽빽이 들어서 있다.

LA에서는 이따금씩 꿈과 현실을 구분하기가 어렵다. LA는 화려함과 부풀려진 기적의 이미지를 전형적으로 보여준다. 그 이미지에 이끌려온 많은 사람은 모두 큰 꿈을 품고 있고 언젠가 그 꿈이 현실이 되기를 희망한다. 성공 말이다. 이들은 이곳을 기회의 도시라고 믿는다. 그리고 특히 기업가들의 도전을 부추기는 이 도시에서 사람들은 자유의 약속이 주는 유혹에 도취되어 있다.

미래에는 모든 사람이 15분 동안은 세계적으로 유명해질 것이다. -앤디 워홀

할 수 있는 것, 또는 할 수 있다고 꿈꾸는 것이 있다면 지금 시작해라.

– 요한 볼프강 폰 괴테

파리

파리는 인간의 내면에 대해 잘 아는 것 같아 기분이 좋아지는 도시다. 파리는 아름다움과 웅장함, 절제와 정교함, 균형감을 갖추는 데 무엇이 필요한지를 잘 알고 있고 그 탁월한 선택은 이 도시에 켜켜이 축적되어 있다. 파리 사람들은 2000년이 넘는 세월을 '오래된 재미와 새로운 재미'라는 이미지로 마법을 부리며 시간을 즐겁게 보내는 법과 인생을 즐기는 법을 연구해왔다.

영화는 1895년 12월 파리에서 탄생했다. 최초의 영화는 카푸친 대로(Boulevard des Capucines)의 그랑 카페(Grand Café) 지하실에서 상영되었다. 오귀스트와 루이 뤼미에르(Auguste & Louis Lumière) 형제가 발명한 시네마토그라프(cinématographe) 덕분에 가능해진 일이었다. 대부분이 파리에서 유래된 프랑스 영화는 우아함과 예술성의 전통을 유지해나가고 있으며, 다수의 세자르상(César Awards)과 오스카상을 거머쥐었다.

영화 카사블랑카의 유명한 대사인 "우리에겐 언제나 파리가 있어"는 파리가 얼마나 상징적으로 사람들의 인식에 자리매김했는지를 보여준다. 완벽한 영화 배경지로서 매우 다양한 풍경과 분위기를 제공하면서 말이다. 센강 위로 해가 지는 도심의 풍경, 콩코드 광장(Place de la Concorde) 주위를 도는 차량의 소용돌이, 노동자 주거지역, 역사적인 카페들은 셀 수 없을 정도로 많은 필름에 기록되었고, 세계의 영화 팬들은 이를 한눈에 알아보았다. 사랑, 교양, 관능, 위험, 계급투쟁, 폭력, 다정함, 정치적 음모 등 세상의 모든 주제와 소재가 파리에서 표현될 수 있다. 나는 파리에 올 때마

다 마치 내가 의미 있는 영화 속 주인공이 된 것만 같은 느낌에 사로잡히곤 한다.

프랑스의 영화 산업은 부분적으로 프랑스 정부의 보호 정책 덕분에 굳건하게 자리 잡았다. 수십 년에 걸쳐 파리는 할리우드의 역할을 수행했고, 몇몇 위대한 러브 스토리, 미스터리, 액션, 스릴러 영화를 배출했다.

파리지앵들도 프랑스 영화를 사랑한다. 파리는 전 세계 도시 중 가장 많은 영화관을 보유하고 있고, 세계 최대의 영화 시장 중 하나로 유럽에서는 가장 성공적인 마켓이다. 아르데코 양식으로 치장하여 1932년 문을 연 르 그랑 렉스(Le Grand Rex) 영화관은 파리 최대의 영화관이자 역사적인 건축물이다. 초호화 캐스팅의 영화 시사회가 지금도 자주 열린다.

올랭피아 극장(L'Olympia)은 카푸친 대로에 위치한 음악홀로, 에디트 피아프(Édith Piaf) 등 세계적으로도 인정받은 프랑스 음악의 전설들이 이 무대에 선 바 있다. 이외 마돈나, 레드 제플린, 비틀즈, 레너드 코헨, 레이디 가가 등 현대의 여러 스타도 올랭피아에서 공연했다. 파리에서 비롯된 캬바레 예술은 전설적인 물랭루즈(Moulin Rouge)에서 완성되었다. 1889년에 문을 연 물랭루즈는 그 영향력이 너무도 컸던 터라 이곳의 캉캉 댄서들은 툴루즈-로트렉(Henri de Toulouse-Lautrec)의 유명한 포스터 작품들에도 등장한다. 시각적 트레이드 마크인 풍차는 나이트클럽과 라이브 뮤직홀로 가득한 피갈(Pigalle) 지역 위로 보란 듯이 우뚝 서 있다. 파리에서 마법의 신비를 경험하려면 마레 지구의 르 두블 퐁(Le Double Fond) 마술 카페로 가면 된다. 몽마르트르 언덕의 테르트르 광장(Place du Tertre)에서는 카페와 상점이 줄지어 선 그림 같은 배경에서 예술가들이 그림을 그린다. 파리만의 독특하고도 영원한 매력을 간직한 이곳에서 활기와 흥분을 느끼지 못한다는 건 불가능한 일이다.

마레 지구의 보주 광장(La Place des Vosges)은 17세기가 시작될 무렵 조성되었는데, 파리다운 탁월함과 겸양이 조화를 이루고 있는 곳이다. 근사한 갤러리와 레스토랑이 늘어선 회랑 앞으로는 나뭇가지들이 얽히고설켜 끝없는 장막을 이룬다. 앉아 있거나, 독서하거나, 생각하거나, 그림을 그리거나, 지나가는 사람들을 구경하기에 더할 나위 없이 완벽한 장소이다.

1804년 세워진 페르 라셰즈 공동묘지(Cimetière du Père Lachaise)는 재미있게도 세계 공동묘지 중

에서 방문객이 가장 많은 곳으로 매우 인기 있는 명소이다. 48만 제곱미터에 달하는 이 공동묘지에는 유명 작곡가, 작가, 배우, 화가, 음악인 들이 묻혀 있다. 파리지앵과 관광객에게 특히 인기 있는 곳은 작가인 오스카 와일드(Oscar Wilde)와 1960년대 록스타 짐 모리슨(Jim Morrison)의 묘지이다.

한쪽 끝에는 개선문, 반대쪽 끝에는 콩코드 광장을 둔 샹젤리제는 넓고 아름다운 거리로, 가로수 사이로 많은 사람이 오가는 곳이다. 파리에서, 그리고 아마 세계에서도 가장 유명한 길인 이곳은 여러 세기에 걸쳐 파리의 세련미와 삶의 환희를 대표해왔다. 종종 너무 상업적이라든가 심지어 키치하다고도 표현되기도 하지만, 그저 사람들이 몰려들 뿐이다. 현지인들이 샹(Champs)이라고도 줄여 부르는 샹젤리제에는 대규모 명품 상점과 주요 극장, 클럽, 바, 카페, 고급 호텔과 레스토랑이 가득하다. 르노, 푸조 등 자동차 회사들은 박물관 같은 건물에 최첨단의 쇼룸을 꾸며 최신 모델을 선보인다. 하지만 아마도 가장 중요한 사실은 샹젤리제 거리가 파리지앵들에게 큰일을 기념하는 장소로서의 역할을 한다는 점이다. 스포츠 경기에서 우승을 하거나 매해 돌아오는 독립기념일 또는 정치적 승리의 순간에도 온 시민이 샹젤리제에 모여 공동체적 희열을 발산한다.

마지막으로는 미국을 벗어난 첫 디즈니 놀이공원인 파리 디즈니랜드(Disneyland Paris)가 있다. 놀랍게도 프랑스 전체에서 가장 방문객이 많다. 1992년에 처음 문을 열었고, 파리 중심에서 동쪽으로 32킬로미터 떨어져 있다. 파리에서 기차로 30분 정도면 갈 수 있기 때문에 파리지앵과 관광객 모두 쉽게 찾아가 즐겁게 보내며 한껏 젊은 에너지를 발산할 수 있는 곳이다.

> 빛을 퍼뜨리려면 두 가지 방법이 있다. 촛불이 되거나 아니면 그 빛을 반사하는 거울이 되거나. ─ 이디스 와튼

파리는 둘 다에 해당된다.

금발

Marilyn Monroe

메릴린 먼로, 1926

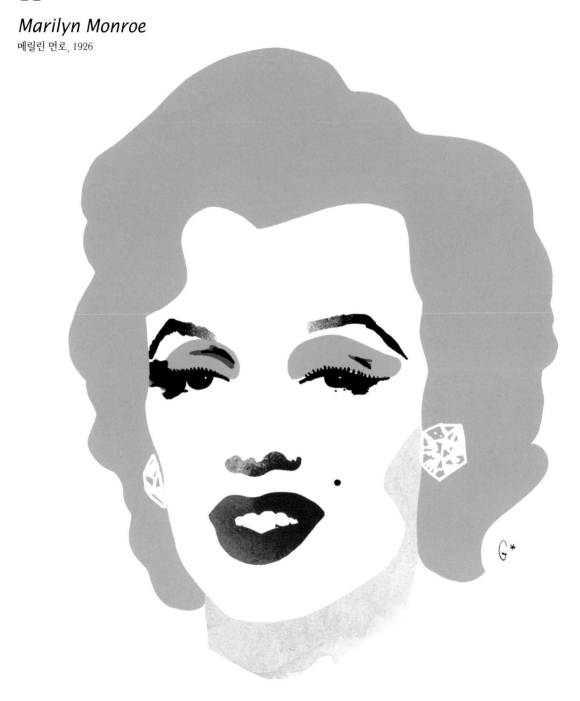

여자는 두 가지를 갖추어야 한다.
'섹시함'과 '멋'이다. – 코코 샤넬

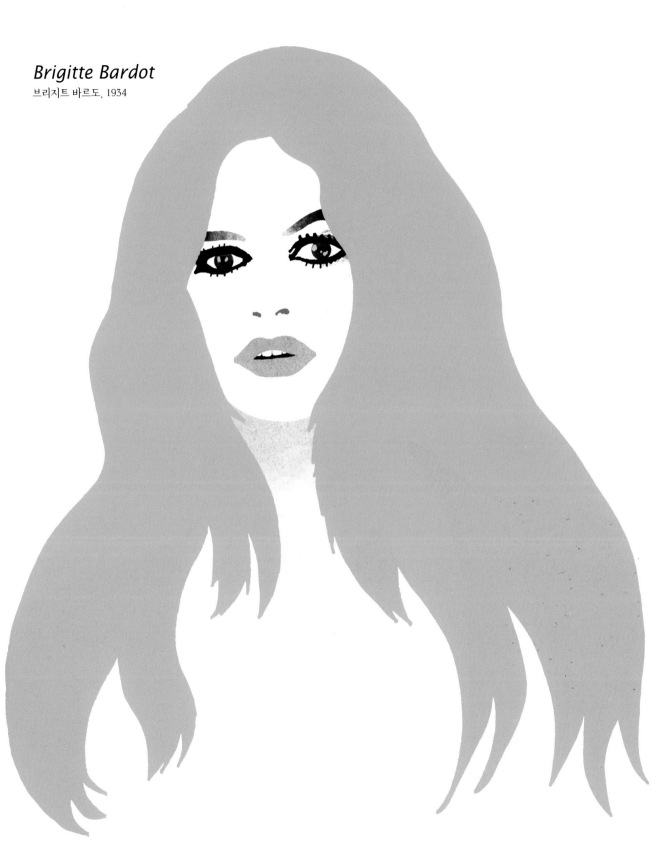

Brigitte Bardot
브리지트 바르도, 1934

영화 배우

GC

조지 클루니, 1961

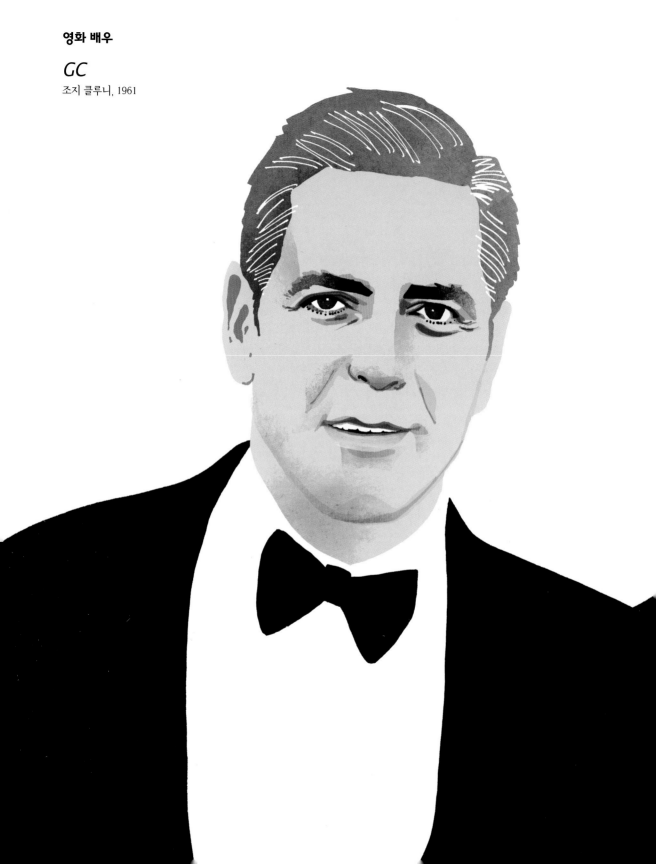

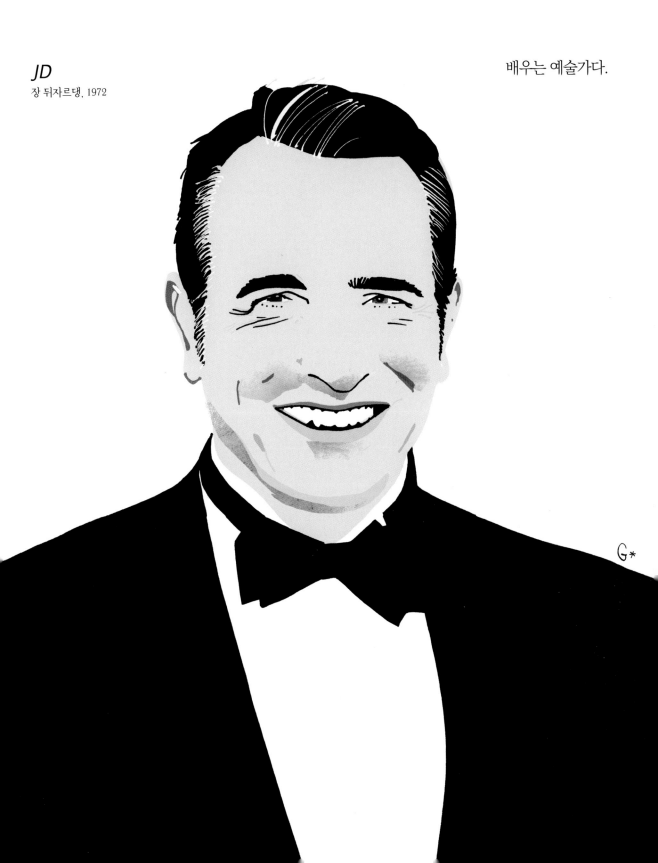

JD
장 뒤자르댕, 1972

배우는 예술가다.

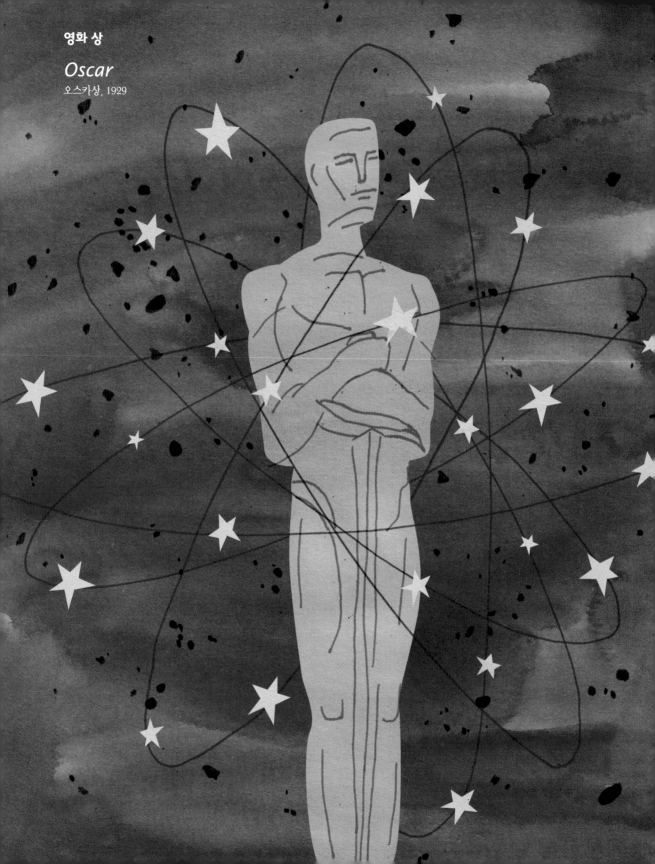

영화 상

Oscar

오스카상, 1929

César

세자르상, 1976

나는 연기하는 게 좋다.
연기는 실제 삶보다 훨씬
현실적이다.

– 오스카 와일드

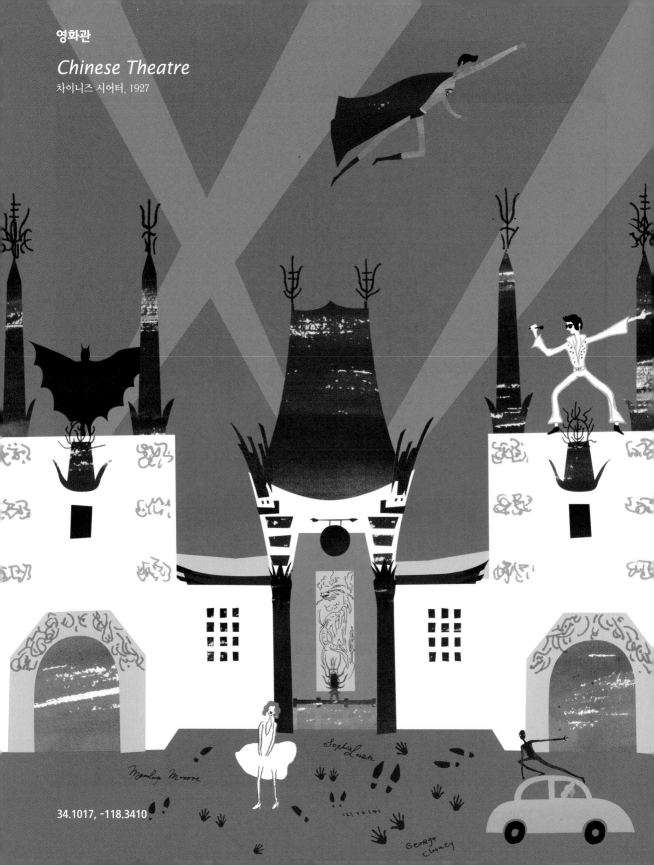

영화관

Chinese Theatre

차이니즈 시어터, 1927

34.1017, –118.3410

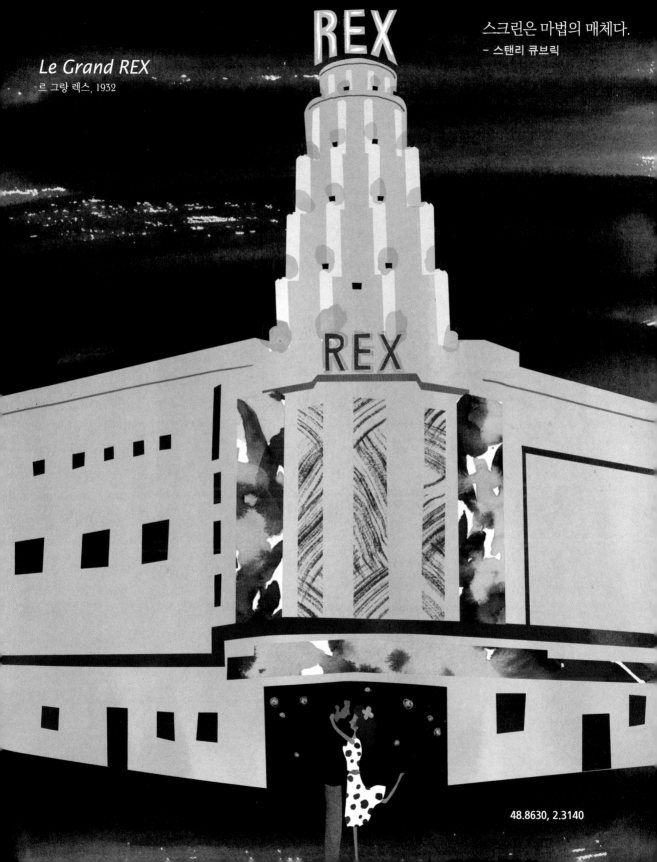

Le Grand REX
르 그랑 렉스, 1932

스크린은 마법의 매체다.
– 스탠리 큐브릭

48.8630, 2.3140

예술가

Hollywood Walk of Fame
할리우드 명예의 거리, 1958

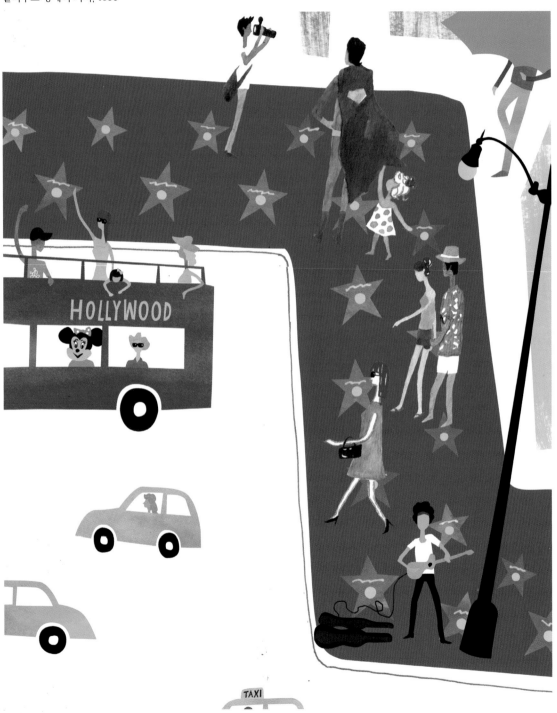

34.1013, -118.3421

Place du Tertre

테르트르 광장

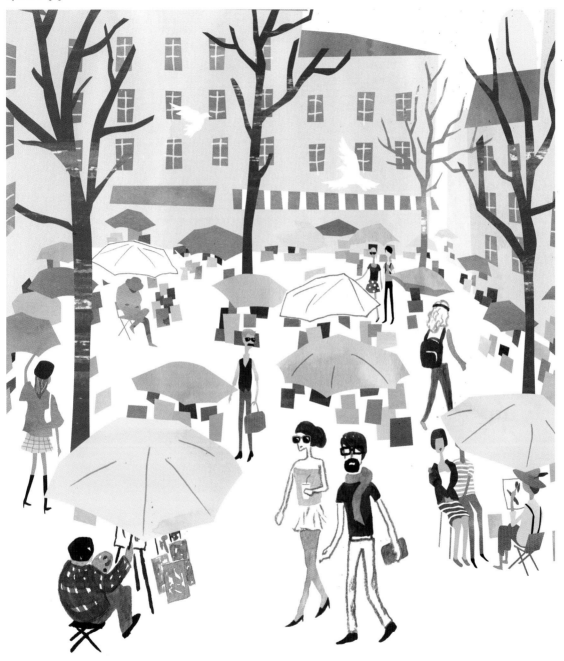

예술은 인류를 조종하는
대신 찬양한다.
– 키스 해링

48.8867, 2.3410

통화

Dollars

달러

Euros

유로

돈에 대해 생각하지 않는 유일한 방법은
돈을 많이 소유하는 것이다. - 이디스 워튼

대로

Sunset Strip

선셋 스트립

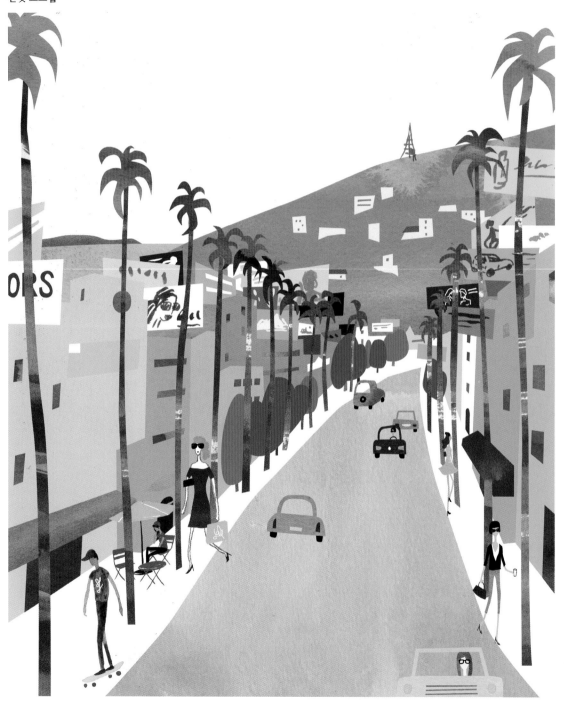

34.0923, -118.3800

Champs-Élysées

상젤리제

도시의 영혼을 보기 위해서는
그 거리를 걸어야 한다.

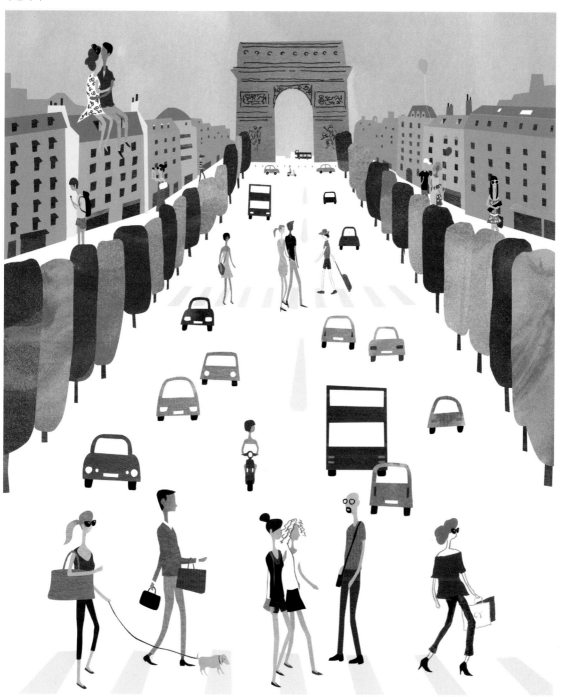

Chateau Marmont

샤토 마몽, 1929

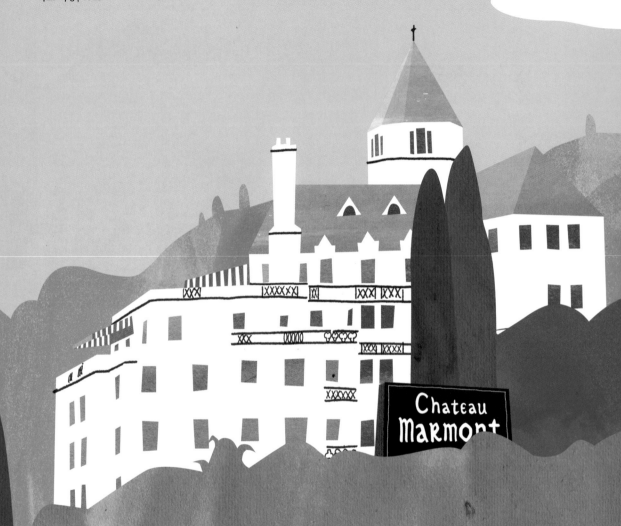

위대한 건축가는 원대한 꿈을 꾼다.

34.0982, -118.3685

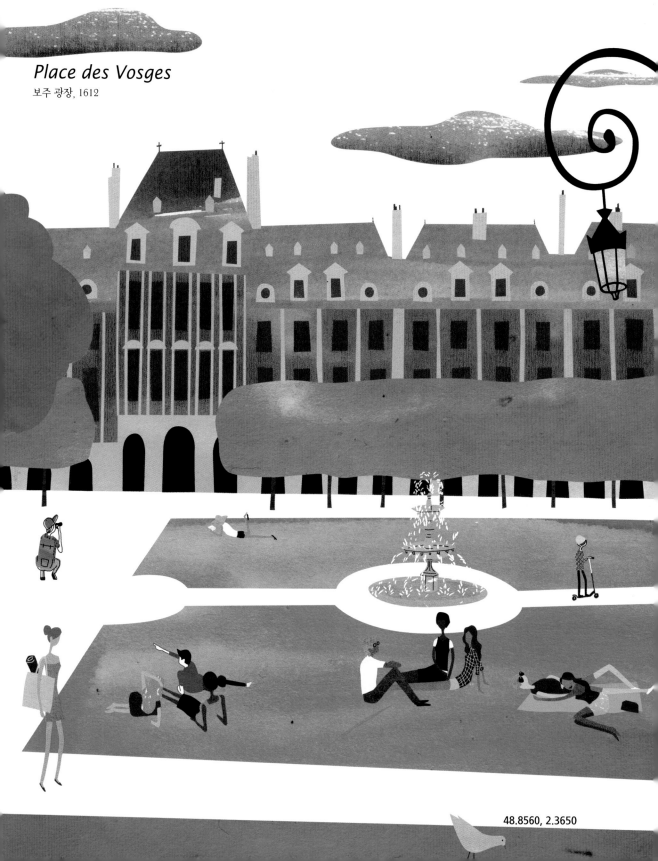

Place des Vosges
보주 광장, 1612

48.8560, 2.3650

Beverly Hills Hotel

비벌리힐스 호텔, 1912

34.0815, −118.4127

Hôtel Plaza Athénée

플라자 아테네 호텔, 1911

럭셔리에는 무언가가 있는 것 같다.
사람들에게 꼭 필요한 것은 아니지만
그들이 원하는 것이다. - 마크 제이콥스

48.8660, 2.3040

바

SkyBar
스카이바

지적인 사람은 이따금씩 바보들과
어울리기 위해 어쩔 수 없이 술에 취한다.
– 어니스트 헤밍웨이

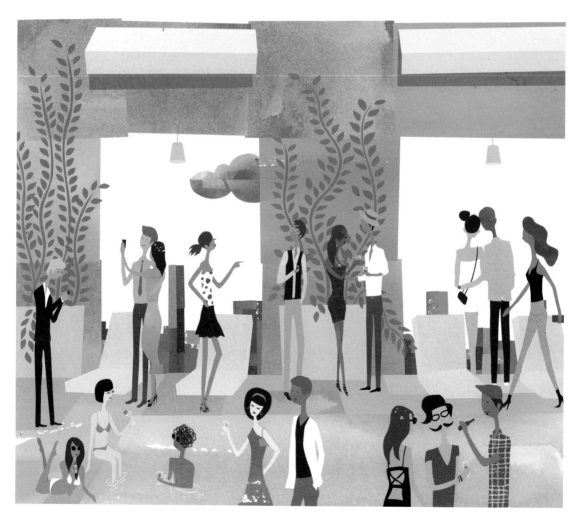

34.0945, -118.3745

Pershing Hall Bar & Lounge
퍼싱홀 바 & 라운지

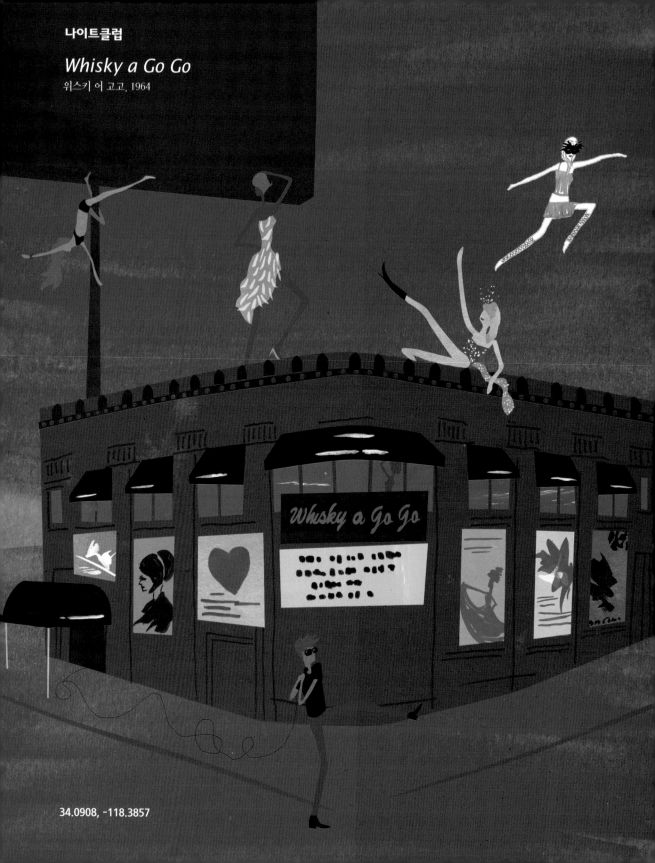

34.0908, -118.3857

Moulin Rouge
물랭루즈, 1889

모든 규칙을 따르면
모든 재미를 놓치게 된다.
– 캐서린 햅번

MOULIN ROUGE

AL·B
DU
MULIN ROUGE

48.8841, 2.3324

마술쇼

Magic Castle

매직 캐슬, 1963

The Magic Castle

34.1043, −118.3421

Le Double Fond café-théâtre de la magie

르 두블 퐁, 1988

마술의 진짜 비밀은
퍼포먼스에 있다.
– 데이비드 카퍼필드

E DOUBLE FOND LE CAFÉ - THÉÂTRE DE LA MAGIE

48.8532, 2.3612

디즈니랜드

Disneyland

디즈니랜드, 1955

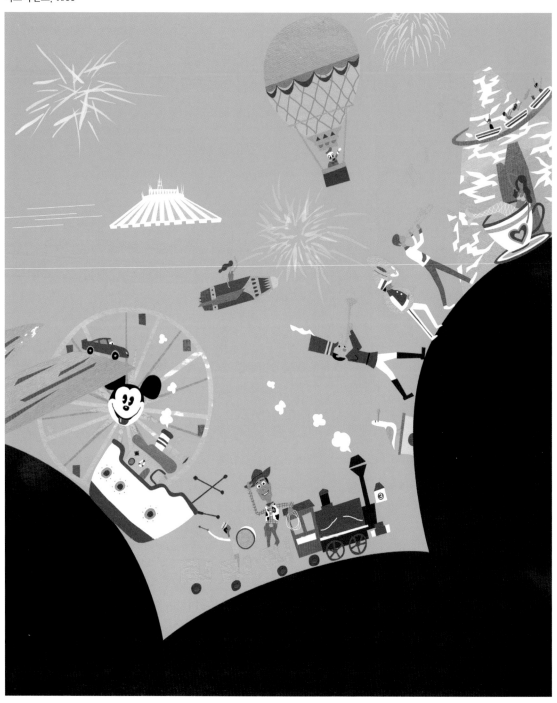

33.8110, −117.9244

Disneyland Paris

파리 디즈니랜드, 1992

모든 것은 쥐 한 마리에서 시작되었다.
– 월트 디즈니

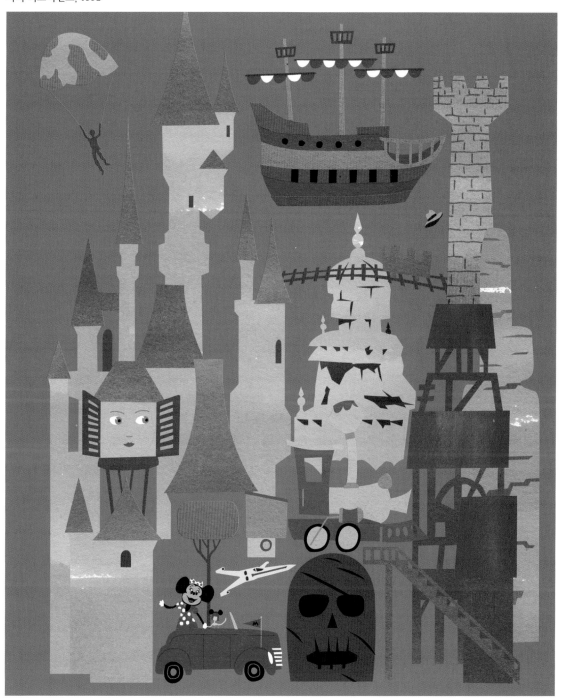

음악

Hollywood Bowl

할리우드 볼, 1922

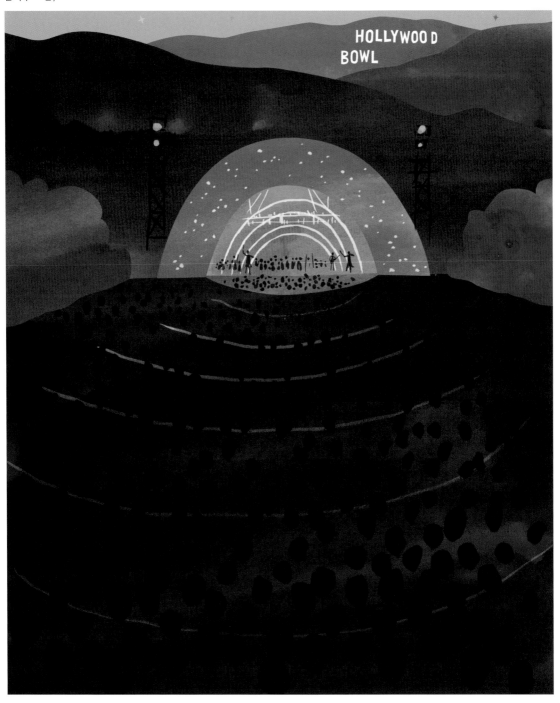

34.1120, -118.3384

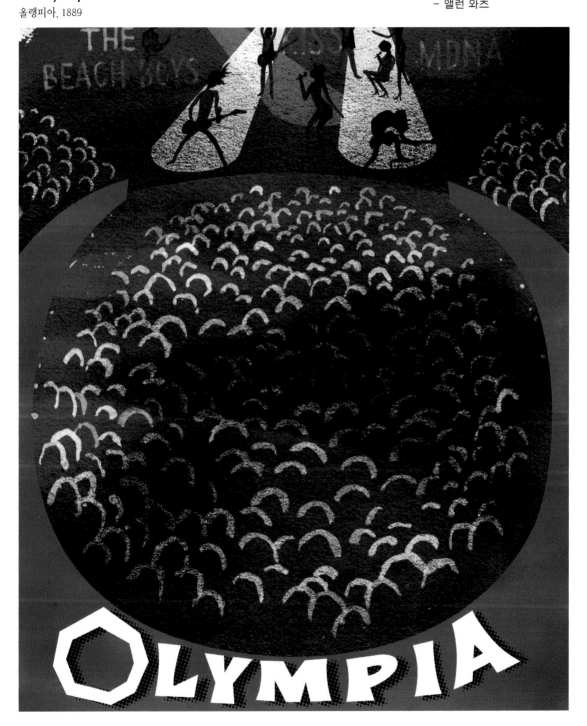

L'Olympia

올랭피아, 1889

음악의 의미는 연주하고 듣는
매 순간 발견된다.
– 앨런 와츠

48.8701, 2.3283

Capitol Records

캐피털 레코드, 1956

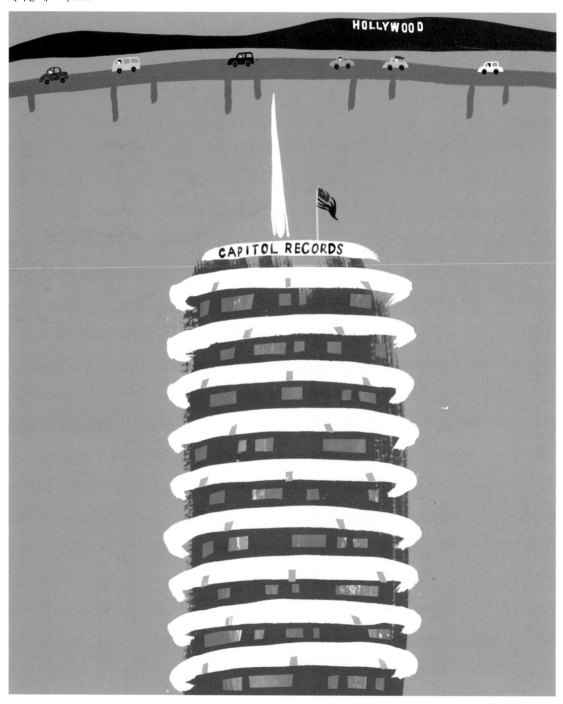

34.1030, -118.3263

Radio France

라디오 프랑스, 1963

건축의 목적은
그것을 경험하는 이들에게
기쁨을 주는 데에 있다.
– 에드워드 글레이저

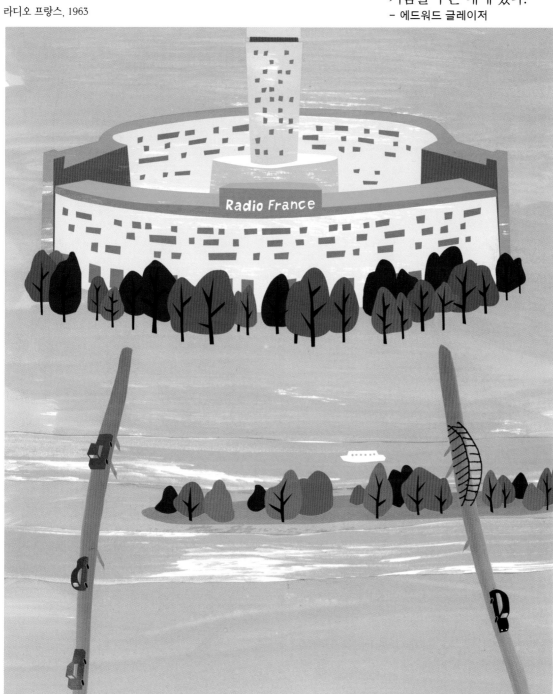

빈티지 음악

Amoeba Music

아메바 뮤직, 2001

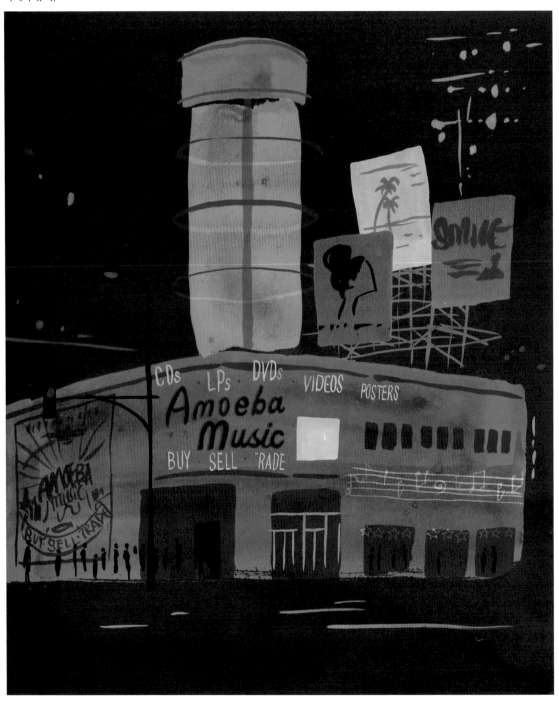

34.0978, −118.3290

Gibert Joseph

지베르 조제프

음악은 도피처이다.

Michael Jackson (Forest Lawn Cemetery)

마이클 잭슨 (포레스트 론 묘지), 1958-2009

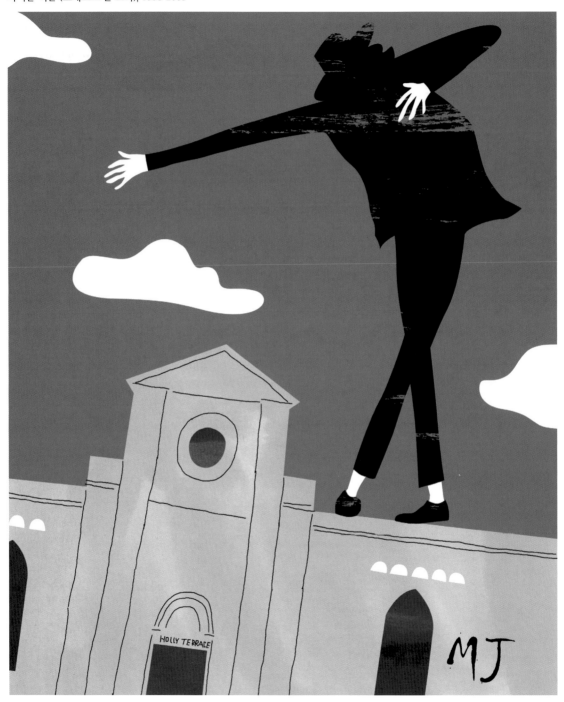

34.1476, -118.3288

Jim Morrison (Père Lachaise Cemetery)

짐 모리슨 (페르 라셰즈 묘지), 1943-1971

세상에는 알려진 것과 알려지지 않은 것이 있고 그 사이에는 문이 있다.
　－짐 모리슨

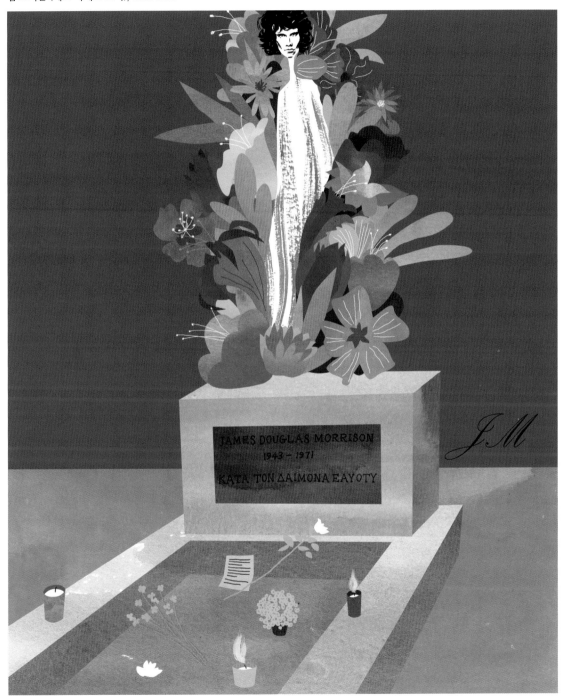

48.8630, 2.3900

3 패션, 스타일 & 쇼핑 따라잡기

패션은 변해도 스타일은 남는다. — 코코 샤넬

LA 파리, 밀라노, 도쿄, 또는 나라 반대편의 라이벌인 뉴욕 등 타 주요 패션 도시의 기세가 등등한 와중에도 로스앤젤레스는 저만의 존재감을 잃지 않는다. LA의 정서는 이제 국제적인 영향력을 갖게 되었다. 느긋하고 여유로운 문화를 바탕으로 지난 60여 년간 캐주얼 및 스포츠웨어 디자이너를 수없이 쏟아냈고, 최근에는 오트 쿠튀르 디자이너, 할리우드 스타일리스트와 세계적인 의류 브랜드의 본거지로도 자리 잡았다. LA에는 거부할 수 없는 영감, 재능과 트렌드가 스타일의 모든 면면에 스며 있다.

LA 스타일의 핵심은 티셔츠와 청바지 차림이 자아내는 편안하고 무심한 듯한 분위기에 있다. 이브 생 로랑은 이를 두고 '멋지고 실용적이고 검소하며 섹시하고 심플하다'고 묘사했다. 뉴욕 사람들조차 LA가 청바지의 수도라는 사실에 동의하지만 LA는 여기서 그치지 않는다. LA의 청바지 브랜드들은 기본적인 청바지를 프리미엄 디자인의 수준으로 재정의했다. 이 도시에는 세계 최고의 워싱 가공업체도 있어 청바지의 산 처리, 효소 처리, 타공, 찢기, 표백 등의 후가공을 담당한다. 청바지 원단은 일본이나 이탈리아 등 타국에서 실려와 LA에서 가공되고 대량생산된다. 하지만 LA에는 청바지만 있는 것이 아니다. LA의 패션 트랜드는 할리우드의 화려함, 토팡가 캐년(Topanga Canyon)의 로맨틱 보헤미안, 맨해튼 비치(Manhattan Beach)의 서퍼, 선셋 스트립의 록스타, 멜로즈(Melrose)의 빈티지, LA 동부의 힙스터, 밸리 일대의 절충적 스타일과 근교의 프레피 스타일이 콜라주를 이루고 있다. 트리나 터크, 토마스 와일드의 폴라 토마스, 릭 오웬스, 밴드 오브 아웃사이더스의 스캇 스턴버그, 로다테의 케이트와 로라 멀리비, ALC의 안드레아 리버만, 제니 케인, 제임스

퍼스, 신시아 빈센트, 모니크 륄리에, 에디 슬리메인, 제롬 C. 루소 등 저명한 디자이너들이 LA에서 활동 중이다. 게스, 주시 쿠튀르, 아메리칸 어패럴, BCBG 등 LA의 유명 상업적 브랜드도 세계적으로 유명하다.

LA 스타일은 본래 자유롭고 활기차며 부인할 수 없는 젊음의 미학이 내재해 있다. 그리하여 근사한 옷에 걸맞는 외모에 대한 관심은 훌륭한 피부과 전문의, 미용사 그리고 성형외과의를 불러들였다. 앤디 워홀이 말했다. "그들은 아름답다. 모두가 가짜지만, 난 가짜가 좋다. 나는 가짜이고 싶다." 성인 엔터테인먼트 산업은 나름의 기준을 요구하는데 이는 과시적인 몸매와 패션 모두에 해당된다. 앤젤린(Angelyne, 역주: LA 도처에 자기 자신의 빌보드 광고를 세워 유명해진 금발의 글래머 모델 겸 배우)은 비록 포르노에 직접적으로 발을 담근 적은 없지만 성형한 얼굴과 천박한 패션 감각의 소유자로 LA에서 가장 유명하다. 하지만 할리우드처럼 세계적으로 막대한 영향을 끼친 것은 없을 것이다. 옛 할리우드의 화려함은 고급 의류 디자이너들이 되풀이하는 테마이며, 모든 레드 카펫 행사는 그들을 위해 걸어 다니는 광고 역할을 한다. 아카데미 시상식, 그래미, 골든 글로브 등의 연례 시상식 행사는 그 어떤 패션쇼보다도 압축적이고 깊이 있게 유행을 보여준다. 유명인과 환상에 대한 이 세상의 욕구가 영원히 채워지지 않는 한, LA의 패션은 그 영향력을 유지해나갈 것이다.

앤젤리노들에게 쇼핑은 우선순위가 상당히 높다. 쇼핑으로 유명한 곳은 이미 그 호화로움으로 위세를 떨치는 전설적인 비벌리힐스일 것이다. 로데오 거리(Rodeo Drive)는 세계적으로 유명하고 비싼 쇼핑 거리 중 하나로, 유명 인사들의 사치스러운 라이프스타일과 일맥상통한다. 로스앤젤레스를 포함한 미국과 유럽의 브랜드들은 앞 다투어 비벌리힐스에 근사한 플래그십 스토어를 세웠다. 관광객과 현지인 모두 골든 트라이앵글(윌셔 대로, 캐논 드라이브, 산타모니카 대로가 이루는 삼각형의 구역)에 군집한 쇼핑, 레스토랑, 고급 호텔, 그리고 한두 명씩 보이는 유명 인사의 화려함과 사치스러움에 기가 눌리곤 한다. 바로 옆 동네인 웨스트 할리우드의 거리들도 타의 추종을 불허하는 고급 상점들을 앞세우고 있다. 멜로즈 애비뉴 서쪽의 맥스필드(Maxfield)는 바니스 뉴욕(Barneys New York)이 문을 열기 한참 전 이미 LA에 유럽과 일본의 디자이너들을 소개한 첫 번째 고급 의류점이다. 길을 따라 내려가면 로버트슨 대로(Robertson Boulevard)가 나온다. 킷슨(Kitson)이 문을 연 이후 사교계 인사들과 파파라치의 메카로 변신한 거리이다. 랄프로렌, 샤넬, 토미힐피거 등의 브랜드도 이 인기 있는 거리를 따라 작은 상점을 열었다. 멜로즈 애비뉴에서 벗어나 조용하고 가로수가 드리운 멜로즈 플레이스(Melrose Place)에 닿으면 LA 쇼핑의 절정을 경험할 수 있다. 이곳에는 오

래된 주택과 아파트가 아늑한 부티크로 개조되어 있다. 여기에서 다시 멜로스 애비뉴를 따라 동쪽으로 이동하면 담쟁이덩굴이 뒤덮은 건물 외관으로 유명한 도시 최고의 트렌드세터인 프레드 시걸(Fred Segal)이 있다. 멜로즈 애비뉴 동쪽은 LA의 펑크 및 빈티지 문화의 공급소라 할 수 있으며, 저렴하면서도 유행에 민감한 작은 독립 상점이 많다. 패어팩스 애비뉴를 내려가면 운동화 수집가들의 메카이자 LA 스케이트 문화의 정수가 분출되는 광경과 맞닥뜨리게 될 것이다. 이와 대조되는 근처의 그로브(Grove) 쇼핑몰은 춤추는 분수와 트롤리, 정규 야외 공연 및 인접한 파머스 마켓 등으로 가족 나들이나 첫 데이트를 하기에 안성맞춤인 곳이다. 웨스트 할리우드 끝자락의 비벌리 대로(Beverly Boulevard)와 서드 스트리트(Third Street) 부근에도 여러 상점들이 들어서 있다. 다양한 빈티지 옷 가게나 편집숍을 구경하다가 길가의 카페나 컵케이크 가게 등에 들를 수 있다.

먼 서쪽으로는 나름의 정취를 지닌 해변 마을들이 있다. 베니스 비치의 애봇키니 대로(Abbot Kinney Boulevard)에는 과거 주택이나 다락이었던 곳을 개조한 상점들이 있다. 이 길은 훨씬 가족적인 분위기의 산타모니카 메인 스트리트와 산타모니카 피어(Santa Monica Pier) 근처의 현대적인 서드 스트리트 프롬나드(Third Street Promenade)까지 이어진다. 퍼시픽 코스트 하이웨이를 따라 올라가면 말리부 컨트리 마트(Malibu Country Mart)에서 현지인들의 느긋한 모습이나 토팡가 캐년의 히피 또는 예술가 공동체에 들어가 살고 있는 사람들도 만날 수 있다.

한편 로스앤젤레스의 다운타운은 쇼핑과 패션 분야에서 폭발적인 격변을 거쳤다. 월세가 저렴하고 시내 최고의 미술관들과 가깝다는 등의 이유로 국내외 디자이너들이 아르데코나 세기 전환기 공간을 자신만의 예술 작품으로 탈바꿈시키고 있다. 고급 상점과 전문점 들이 한때 황폐했던 가게 전면을 개성 있는 상품들로 채우는 와중에 샌티 앨리(Santee Alley)는 공장 직송 가격과 모조품으로 현지인들 사이에서 인기를 누리고 있다. 실버 레이크나 로스 펠리스 같은 좀 더 작은 동네에는 아웃렛과 중고 상점, 빈티지숍 들이 무리지어 있다. 하지만 전 세계의 보물 사냥꾼과 빈티지 마니아들은 패서디나의 로즈볼 벼룩시장(Rose Bowl Flea Market)을 필수 방문지로 꼽는다. 역사가 짧아도 LA는 의심의 여지없이 서비스가 훌륭하고 선택지는 풍부하며, 최신 디자인과 대리 주차까지 갖춘 문화의 교차로이자 국제적인 시장이다.

나는 언제나 특이하고 불완전한 것들에서 아름다움을 발견한다. 이들은 훨씬 더 흥미롭다. — 마크 제이콥스

> 패션은 필수품이 아니다. 패션은 당신의 마음을 잡아끈다. 당신은 패션이 필
> 요한 것이 아니다. 그것을 갈망하는 것이다. — 코코 샤넬

파리

파리는 루이 14세 통치 시절부터 300년이 넘는 세월 동안 패션과 스타일의 국제적인 수도로 군림해왔다. 일련의 까다로운 조건을 준수하는 디자인하우스에만 부여되는 오트 쿠튀르라는 명칭은 1860년대 파리에서 유래했으며, 패션쇼와 패션 언론 역시 파리에서 비롯했다. 이 시절의 의복은 거대 산업으로 거듭났으나, 아직 예술의 영역에 속해 있었다.

파리에서 패션은 이제 대규모의 산업 영역이다. 창의적이고 혁신적인 파리의 디자이너들은 트렌드의 방향성을 전 세계로 전파한다. 생토노레와 샹젤리제 거리, 생제르맹 데프레 거리를 따라 줄지어 선 샤넬, 디올, 지방시, 루이비통, 에르메스, (이브) 생 로랑, 랑방 등 명망 높은 패션 제국의 위용은 인상 깊을 뿐 아니라 거부할 수 없는 유혹이기도 하다. 이자벨 마랑이나 아제딘 알라이아처럼 한층 더 장인 정신으로 무장한 채 밀실 아틀리에에서 작업하는 디자이너들은 마레, 바스티유, 몽마르트르 언덕의 골목 안쪽에서 찾을 수 있다.

파리 패션쇼는 각종 매체의 1면을 차지하며 모두의 이목을 집중시킨다. 연중 두 번 열리는 패션위크 기간에는 그 찬란한 패션쇼들을 중심으로 온 도시의 모든 행사장에서 흥분을 느낄 수 있다. 봄·여름 컬렉션이 열리는 9월과 가을·겨울 컬렉션이 열리는 2월에는 바이어, 언론, 그리고 업계 관계자들을 위한 여러 행사가 열린다. 패션쇼는 카루젤 뒤 루브르(Carrousel du Louvre) 외 시내 곳곳에서 열린다. 프랑스 디자이너들은 기억에 각인될 대망의 쇼를 위해 모든 것을 보여준다. 새로운 룩

을 입고 런웨이를 가르는 모델들의 모습은 계절별 설치 예술처럼 여겨진다. 그리고 그 모습은 앞줄에 앉은 유명 인사들과 전 세계의 패션 애호가들의 마음속에 오랫동안 기억된다.

파리의 패션 스타일은 항상 간단 명료하다. 파리지앵들은 검정색과 흰색, 고급 의류와 저렴한 의류, 신상과 빈티지, 남성성과 여성성, 지적 세련과 섹시미 등 다양한 요소를 조합해 자신만의 개성을 창조해낸다. 파리의 스타일은 기발함, 로맨틱, 클래식, 스포티, 정교함, 예술, 성적 매력 등으로 표현할 수 있다. 파리지앵들은 검정색을 즐겨 입는다. 리틀 블랙 드레스는 모든 파리지앵 여성의 필수품이다. 칼 라거펠트(Karl Lagerfeld)는 이렇게 말했다. "리틀 블랙 드레스가 있다면 절대 과하지도, 부족하지도 않다."

파리에서의 쇼핑은 궁극의 소비 치료법이자 거의 영적인 경험이다. 상품의 품질과 다양성은 상상을 초월한다. 다양한 상품에 깃든 전문성과 장인정신은 파리 도처에서 분명하게 드러난다. 콘셉트 스토어라는 개념은 파리에서 처음 생겨났는데, 오늘날에도 콜레트(Colette)나 메르시(Merci)처럼 개성적인 부티크에서 경험할 수 있다. 이들 편집숍은 상품을 구경하고 구매하거나 사람들과 어울리도록 발길을 유혹한다. 갤러리 라파예트(Galeries Lafayette, 1894), 프렝탕(Printemps, 1864), 봉마르세(Bon Marché, 1852) 등의 백화점들은 언젠가 앤디 워홀이 표현한 것처럼, "순수 미술과 상업 미술의 경계를 해체한다는 점에서 일종의 박물관과 같다." 그리고 구두에 열광하는 이들이라면, 크리스티앙 루부탱(Christian Louboutin)의 매장 역시 미술관만큼이나 아름답고 근사한 분위기를 지녔으니 가볼 만하다. 거리를 지나면서 보게 되는 쇼윈도는 구성과 디자인, 색채에 공을 들여 그 자체가 이미 각각의 예술품이다. 상품 진열은 세심하고 독특하고 유쾌하며 언제나 세련미를 유지한다.

글로벌 패션 브랜드들은 거의 모두가 생토노레 거리(Rue Saint-Honoré)와 몽테뉴 거리(Avenue Montaigne) 주변 지역에 진출해 있다. 하지만 시내에는 훨씬 다양한 쇼핑 구역이 있다. 일반적으로는 같은 부류의 트렌디한 가게들이 각 지역에 지점을 세우고 기성복 브랜드의 유행에 따라 상품을 회전시킨다. 그런 와중에 거의 모든 물건을 다루는 전문 상점들도 존재한다. 돈이 부족한 학생과 부유층 모두를 동일하게 만족시키는 6구역은 내가 좋아하는 지역 중 하나다. 생쉴피스 교회(Église Saint-Sulpice) 근처에는 황홀한 향과 포장으로 유명한 향초 가게 딥티크(Diptyque)가 있다. 아닉 구탈(Annick Goutal)의 향수도 놓치지 말아야 한다. 보석 가게인 레네레이드(Les Néréides)는

세계에서 가장 기발하고 아름다운 주문 제작 보석을 세공해낸다. 또 다른 인기 주얼리숍인 아가타(Agatha)는 재밌고 트렌디한 스타일을 완성해주는 은제품을 만들어낸다. 샤라비아(Charabia)는 유아용 쿠튀르를 선보이는 브랜드로, 개인적으로 아주 좋아하는 곳이다. 아네스베(Agnès b.)는 남성, 여성, 어린이를 위한 클래식하고 심플한, 확실히 파리지앵다운 스타일의 옷을 만든다. 매장 내부를 나무 패널로 꾸민 파소나블(Façonnable) 또한 프레피하고 컬러풀한 남성 및 여성 의류를 찾는 이들에게 사랑받는 브랜드이다. 마레 지구의 미술 갤러리들 사이사이로는 이자벨 마랑(Isabel Marant), 서피스 투 에어(Surface to Air), 스프리(Spree) 등에서 최신 디자인을 선보이고 있다. 바바라 부이(Barbara Bui)와 폴카(Paule Ka)는 남성적인 수트에 여성적인 절개와 원단을 결합시킨다. 하지만 이중에서도 단연 최고는 단일 상점으로 시작해 이제는 골리앗이 된 세포라(Sephora)라 할 수 있을 것이다. 세포라에는 거의 모든 화장품 브랜드가 입점해 있다. 파리에서 가장 유명한 벼룩시장은 생투앙 벼룩시장(Marché aux Puces de Saint-Ouen)으로 파리 근교에 자리하고 있으며, 빈티지 제품을 찾는 이들에게는 보물 상자 같은 곳이다.

파리에는 모든 것이 있는 만큼, 언제나 새로운 발견들이 기다리고 있다.

> 패션은 하늘에도 있고 거리에도 있다. 패션은 사고방식, 삶의 방식,
> 세상에 일어나는 일들과도 관련이 있다. – 코코 샤넬

쇼핑하는 여성들

Los Angeles

로스앤젤레스

Paris
파리

옷장 안의 모든 것에는
유통기한이 있다.
– 앤디 워홀

Los Angeles
로스앤젤레스

INDIE ECLECTIC

SKATERS AND SURFERS

CASUAL CHIC

CHOLA STYLE

BOHO

GLAMOUR

ROCKERS

Paris
파리

패션은 사라져도 스타일은 영원하다.
– 이브 생 로랑

Sport

Absolument Arty

Sophistiquee

Excentrique

Ultrasexy

Classique

Romantique

남성 패션

Los Angeles
로스앤젤레스

Surfer

Hipster

Preppy

Rocker

Glamour

Paris
파리

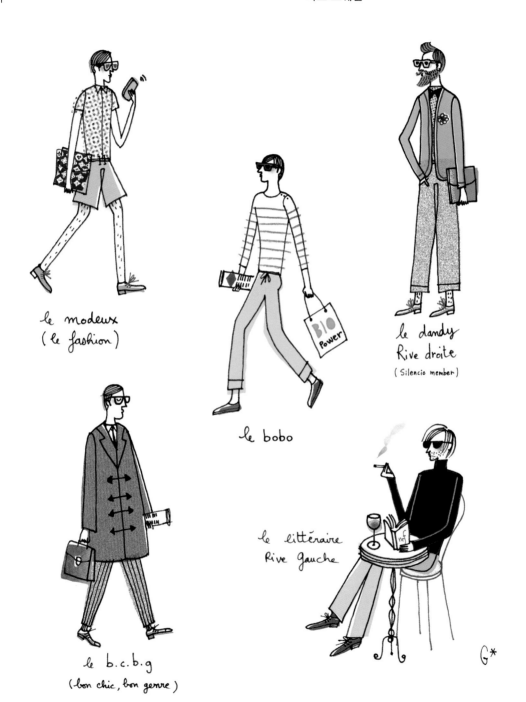

le modeux
(le fashion)

le bobo

le dandy
Rive droite
(Silencio member)

le b.c.b.g
(bon chic, bon genre)

le littéraire
Rive gauche

G*

남성화

Shoes

LA의 신발

Chaussures
파리의 신발

신발은 단순히 걷는 것 외에
훨씬 많은 기능을 한다.
– 크리스티앙 루부탱

G*

Talons Hauts
파리의 하이힐

여자에게 제대로 된 구두를 준다면,
그녀는 세상을 정복할 수 있을
것이다. – 메릴린 먼로

G*

선글라스

Sunglasses

LA의 선글라스

Lunettes de soleil

파리의 선글라스

진정한 독창성은 새로운 방식이
아닌 새로운 시각에서 비롯된다.

– 이디스 와튼

보디 아트

Tattoos
LA의 문신

Tatouage
파리의 문신

사람들은 문신을 자랑스럽게 여긴다.
문신은 마치 현대의 갑옷과 같다.
-크리스티앙 루부탱

Paris Je'aime

쇼핑 센터

The Grove

더 그로브 2002

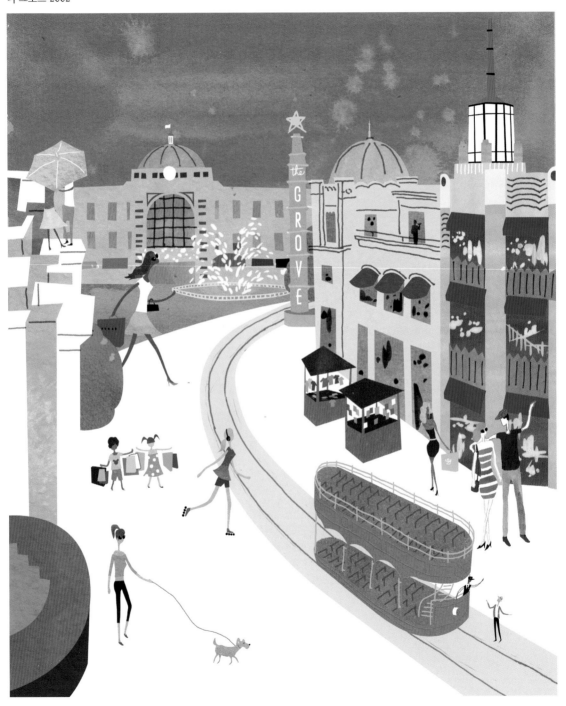

34.0722, −118.3579

Galeries Lafayette

갤러리 라파예트, 1895

쇼핑은 최고의 치료법이다.

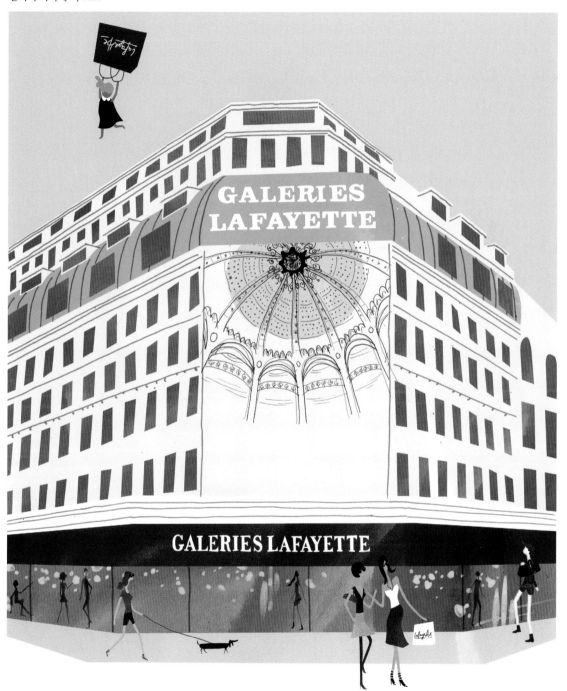

48.8733, 2.3317

벼룩시장

Rose Bowl Flea Market

로즈볼 벼룩시장

34.1611, -118.1675

Marché aux Puces

생투앙 벼룩시장

오늘날 빈티지라 불리는 것들도 한 때는
새것이었다. ㅡ토니 비스콘티

Rodeo Drive

로데오 거리

34.0671, -118.4009

Rue Saint-Honoré

생토노레 거리

우리는 좋아하는 것들에 의해 만들어지고
길들여진다. – 요한 볼프강 폰 괴테

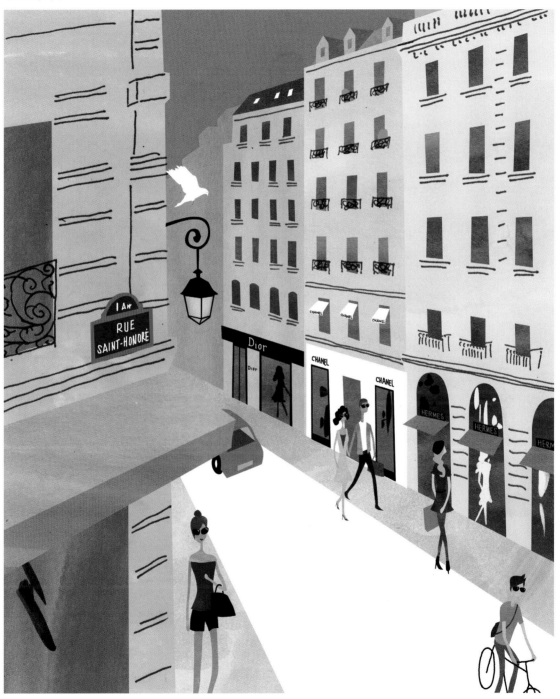

48.8684, 2.3232

Fred Segal
프레드 시걸

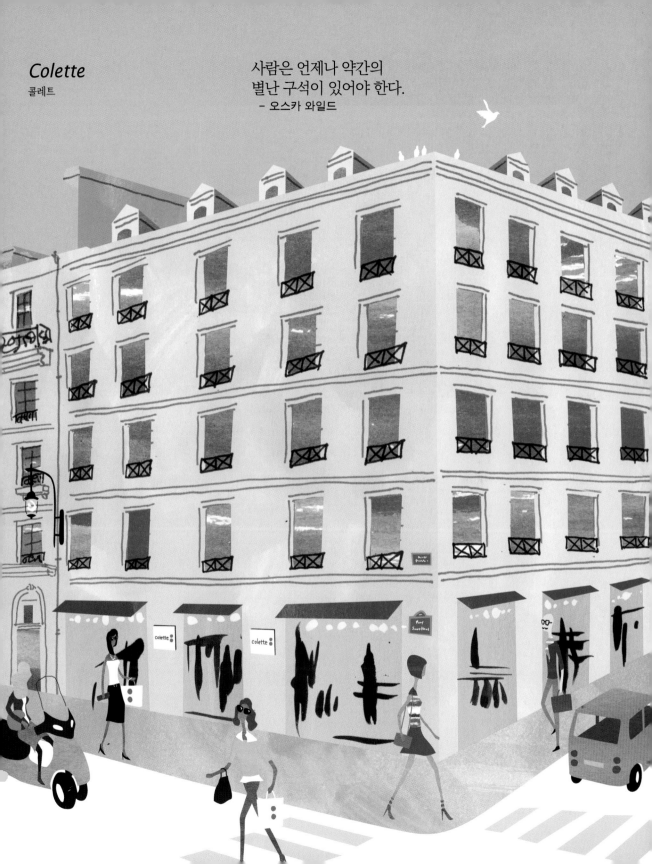

Colette

콜레트

사람은 언제나 약간의
별난 구석이 있어야 한다.
– 오스카 와일드

4 스포츠와 여가

인생은 그냥 존재하는 것이 아니다. 인생은 무언가를 위한 기회이다.
– 요한 볼프강 폰 괴테

LA 로스앤젤레스는 1932년 제10회 올림픽 개최지였는데, 1896년 아테네에서 올림픽이 부활한 이래 미국 도시로서는 첫 번째로 올림픽을 개최한 곳이다. 37개 나라에서 온 1,332명의 선수들이 참가한 가운데 14개 종목에서 117개 경기가 진행되었다. 이 행사를 위해 다운타운의 유서 깊은 빌트모어 호텔(Biltmore Hotel)과 로스앤젤레스 메모리얼 콜로세움(Los Angeles Memorial Coliseum, 그 당시의 올림픽 주경기장)이 건설되었고 패서디나의 로즈볼(Rose Bowl, 1922)이 재건축되는 등 도시 개발이 촉진되었다. 제10회 올림픽을 통해 로스앤젤레스가 주요 도시의 위상에 도달했음을 세계에 알렸다면, 1984년 제23회 올림픽에서는 이 도시가 문화의 교차로로 성장했음을 보여주었다. 이 대회에서는 140개국 6,829명의 선수들이 23개 종목 221개 경기에서 경쟁했다. 기존 시설을 사용하고 철저한 계획을 바탕으로 행사와 교통을 관리한 덕분에 1984년의 올림픽은 재정적으로도 성공적이었기에 로스앤젤레스로서는 큰 성과를 거둔 셈이다. 또한 올림픽 행사와 방송 중계권이라는 형식을 통한 스포츠와 엔터테인먼트 문화의 조합이 이 대회를 통해 정착되었고 향후 올림픽 매출원의 한 모델로 자리 잡았다.

로스앤젤레스는 스포츠에 대한 열정이 높은 도시다. 1999년에는 LA 라이브로 알려진 복합 스포츠·엔터테인먼트 시설의 일환으로 스테이플 센터가 문을 열었다. 스테이플 센터는 전미농구협회(NBA)의 로스앤젤레스 레이커스(LA Lakers)와 로스앤젤레스 클리퍼스(LA Clippers), 그리고 북미 아이스하키 리그(NHL)의 로스앤젤레스 킹스(LA Kings)의 홈경기장이다. 1958년에는 메이저리그 야구(MLB) 팀인 로스앤젤레스 다저스(LA Dodgers)가 브루클린에서 LA로 이전해왔고, 1962

년 세워진 다저 스타디움(Dodger Stadium)에서 경기를 치르고 있다. 홈팀의 경기를 관전하며 다저 스타디움의 명물 다저독(Dodger Dog)을 먹는 것은 앤젤리노들에게는 통과의례와도 같다.

1994년까지 프로 미식축구팀이 없었던 앤젤리노들은 대학 리그에 많은 관심을 쏟았다. 도시 반대편의 라이벌인 로즈볼 경기장의 UCLA 브루인스(UCLA Bruins)와 LA 콜리세움(LA Coliseum)의 USC 트로이안스(USC Trojans) 사이에는 신경전이 치열하고 팬과 서포터들의 열기 또한 뜨겁다. 앤젤리노들은 LA 갤럭시(LA Galaxy) 축구팀도 열성적으로 추종한다. LA 갤럭시의 홈경기장은 다운타운 남쪽의 카슨(Carson)에 위치한 스터브허브(Stubhub)이다.

1986년 이래 매년 3월에는 LA 마라톤 대회가 열린다. 로스앤젤레스를 관통하는 42.195킬로미터의 힘겨운 코스를 달리기 위해 매년 25,000명 이상이 참가하고 있다. 달리기에 몰두한 참가자들만큼이나 사이드라인에서 응원하는 서포터들에게도 인기 있는 대회이다.

5월이면 투어 오브 캘리포니아(Tour of California)가 시작된다. 이것은 2006년 시작된 프로 사이클링 스테이지 레이스로, 캘리포니아주를 따라 1,100여 킬로미터에 걸친 코스에서 80여 일간 경주가 진행된다. 사이클링 마니아와 팬들은 루트를 따라 줄지어선 채 선수들이 이 험난하고 고된 레이스를 완주할 수 있도록 응원한다. 살짝 더 빠른 페이스의 롱비치 그랑프리(Grand Prix of Long Beach)는 매년 이틀에 걸쳐 해변에서 벌어지는 인디카(IndyCar, 과거 포뮬라원) 레이싱 행사로, 전 세계에서 20여 만 명의 관중을 유치한다.

로스앤젤레스는 베니스, 산타모니카, 말리부 해변의 아름다움으로도 유명하다. 베니스 비치는 자유분방하고 다채로운 베니스 보드워크(Venice Boardwalk)로 유명하다. 이곳에서는 스케이트보드와 롤러블레이드를 타거나 비치 발리볼을 할 수도 있고 머슬 비치(Muscle Beach)로 알려진 근육의 성지에서 보디빌더들을 구경할 수도(또는 참여할 수도) 있다. 산타모니카는 서드 스트리트 프롬나드, 메인 스트리트, 몬태나 애비뉴를 따라 선 깔끔한 레스토랑, 바, 커피숍과 세련된 상점들로 트렌디하고 힙한 상류층의 분위기를 지녔다. 1909년 지어진 산타모니카 피어에는 명소인 대관람차와 회전목마가 있어 산타모니카 베이의 눈부신 경치를 감상할 수 있다. 조깅과 사이클링은 앤젤리노들에게 인기 있는 운동으로, 도시 전체에 놓인 무수한 산책로를 따라 1년 내내 즐길 수 있다. 이는 바닷가와 주변 동네를 구경하기에도 좋은 방법이다. LA 해변의 라이프스타일은 LA 여행이나 거

주를 꿈꾸는 이들이 마음속으로 그리는 모습에 압도적인 영향을 미쳤다. LA의 해변 마을은 LA 문화의 꿈결 같은 신화를 상징하며 세상 사람들의 마음을 사로잡는다.

서핑은 1900년대 초반부터 LA의 활동적이고 유쾌한 라이프스타일을 대변해왔다. LA의 서핑 역사는 철도 거물인 헨리 헌팅턴(Henry Huntington)에 의해 시작되었다. 헌팅턴은 레드카(Red Car) 노선의 완공을 홍보하기 위해 하와이 출신의 서핑 강사를 데려와 LA에서는 처음으로 서핑 시범을 보였다. 레드카는 LA 최초로 다운타운에서 레돈도 비치(Redondo Beach)까지 운영되는 대중교통 수단이었다. 이후 레드카는 운행이 중단되었지만, 서핑은 스포츠이자 문화로서 현재까지 지속되고 있다. 퍼시픽 코스트 하이웨이(루트1이라고도 불린다)를 달리다보면 말리부 해변을 따라 서퍼들이 눈에 띄는데, 특히 말리부 피어 옆의 전설적인 서프라이더 비치(Surfrider Beach)에 많다. 34킬로미터에 달하는 주마 비치(Zuma Beach)에는 해변을 따라 여러 브레이크(break, 역주: 서퍼가 파도를 탈 수 있도록 파도가 굽이져 나타나는 지점)와 작은 만들이 있으며 이곳의 파도는 세계적으로도 유명하다.

16제곱킬로미터 이상의 녹지를 보유한 그리피스 공원(Griffith Park)은 미국에서 가장 넓은 시립 공원 가운데 하나로, 산타모니카 산맥의 동쪽 끝 할리우드 위 언덕에 있다. 그리피스 공원은 여가를 즐기기에 완벽한 장소로, LA 한복판에 자연 그대로의 모습을 간직하고 있어 정신없이 돌아가는 도시의 속도를 피해 쉬어갈 수 있는 특별한 공간이다. 공원에는 LA의 명소인 아르데코 양식의 그리피스 천문대(1935), 로스앤젤레스 동물원(Los Angeles Zoo), 진 오트리 웨스턴 박물관(Gene Autry Western Museum), 트래블타운 박물관(Travel Town Museum), 그리스식 야외 원형극장, 회전목마, 수많은 완벽한 피크닉 장소, 골프 코스(두 군데가 있다), 테니스장, 자전거 전용로, 승마 코스, 하이킹로 등의 시설이 있다.

패서디나 근처 샌마리노(San Marino)에는 헌팅턴 도서관, 미술관, 식물원(The Huntington Library, Art Collections, and Botanical Gardens)이 있다. 48만 제곱미터의 대지에 일본식 정원, 장미 정원, 그리고 세계에서 가장 큰 사막 정원 중 하나를 포함한 다양한 테마의 아름다운 식물원이 가꾸어져 있다. 앤젤리노와 관광객, 남녀노소 모두가 이곳에 와서 휴식을 취하고, 산책을 하며 그 매력에 흠뻑 빠지곤 한다.

꿈을 향해 자신 있게 나아가라. 마음속으로 꿈꿔오던 삶을 살아라.

-헨리 데이비드 소로

나는 여가 시간을 세상의 그 어떤 부귀영화와도 바꾸지 않겠다.

- 오노레 드 미라보

파리

LA와 마찬가지로 파리 또한 하계 올림픽을 두 번 유치했다. 파리에서 열린 제2회 하계 올림픽은 만국박람회(Exposition Universelle)와 같은 해인 1900년에 개최되었다. 24개국 출신 997명의 선수가 19개 종목에서 겨뤘다. 파리는 1924년 두 번째로 올림픽 개최 도시가 되었는데, 그해에는 44개국에서 온 3,089명의 선수들이 17개 종목 126개 경기에 참가했다.

파리 사람들은 스포츠를 좋아한다. 그들은 경기를 보는 것도, 자신이 직접 경기에 참여하는 것도 좋아하며, 운동이 신체를 빚어내고 영혼을 다듬는다고 믿는다. 파리 최고의 스포츠 행사는 롤랑 가로스 테니스 대회(Roland Garros, 프랑스 오픈 테니스 대회)로, 매년 6월에 개최되어 전 세계의 이목을 집중시킨다. 롤랑 가로스는 따뜻한 날씨와 여름철의 시작을 비공식적으로 알리는 역할도 담당하며 파리식의 고상함과 우아함이 넘치는 대회이다.

파리의 대표적인 또 다른 스포츠 행사로는 매년 7월에 열리는 투르 드 프랑스 사이클 대회(Tour de France)의 마지막 관문을 꼽을 수 있다. 이 경기는 언제나 파리에서 대미를 장식하는데, 수십 년간 프랑스 선수가 우승한 적이 없는 데도 수많은 팬이 샹젤리제 거리를 따라 줄지어 선 채 선수들을 응원한다.

파리의 조깅 또는 러닝족들은 불로뉴 숲(Bois de Boulogne)과 뱅센 숲(Bois de Vincennes)의 수많은

오솔길, 그리고 1970년대부터 1990년대 사이 도시 전역에 만들어진 공원과 정원에서 자주 볼 수 있다. 이 공원들은 건물이 빽빽이 들어선 도시에 녹지 공간을 조성하기 위해 계획되었다. 매년 4월에는 파리 국제 마라톤 대회(Paris International Marathon)가 열린다. 이 행사는 1976년 오늘날의 형식으로 정비되었고 해마다 4만 명 이상이 참가해 시내 곳곳의 낭만적인 거리와 건축물을 지나는 근사한 코스를 달린다. 유럽에서 가장 인기 있는 마라톤 대회 중 하나이다.

파리지앵들은 16구의 파크 데 프랭스(Parc des Princes) 스타디움에서 파리 축구팀인 PSG(Paris Saint-Germain, 파리 생제르맹)를 열렬히 응원한다. 파리의 축구팬들은 경기장에서 친구, 가족, 팬 동지들과 어울리는 전통을 즐긴다. 세련된 절제미의 스타드 드 프랑스(Stade de France) 경기장에서는 1998년 월드컵 축구대회의 결승전이 열렸으며, 그 결과 개최국이었던 프랑스가 브라질을 상대로 3:0의 완승을 거뒀다. 이 승리를 축하하기 위해 당시 50만 명의 인파가 샹젤리제 거리로 몰려들었다. 스타드 드 프랑스는 2007년 월드컵 럭비대회의 결승전 장소이기도 했다.

파리지앵들은 승마도 좋아한다. 불로뉴 숲을 따라 57만 제곱미터가 넘는 규모를 자랑하는 롱상(Longchamp) 경마장에서는 매해 10월 개선문상 경마대회(Prix de l'Arc de Triomphe)가 개최된다. 이 대회를 네 번이나 우승한 이브 생마르탱(Yves Saint-Martin)에 의하면 이 경주에서의 우승은 프랑스 기수라면 누구나 이루고 싶은 최고의 꿈이라고 한다. 많게는 5만 명의 관중이 관람하는 이 대회는 파리 최고의 사교 행사로 허세와 화려한 치장, 파리식 교양을 한층 더 부추기기도 한다. 개선문상 경마대회는 수많은 내기꾼과 언론의 지면을 유혹하며 세계에서 가장 위상이 높은 경마 대회 중 하나로 그 위상을 이어나가고 있다.

파리지앵들은 여가 시간을 소중히 여기며, 일만 하는 것이 아닌 생활의 중요성에 가치를 둔다. 시내 곳곳에서 아름다운 회전목마를 발견할 수 있는데, 근심 없고 어린아이 같은 마음을 간직하는 것이 얼마나 즐거운 일인지를 기분 좋게 일깨워 준다. 대관람차 역시 파리지앵들의 더 나은, 끝없는, 그리고 무언가를 추구하는 사고방식을 상징한다. 실제로 파리지앵들은 콩코드 광장의 파리 대관람차(La Grande Roue de Paris)를 타고 모든 것에서 벗어난 자유로움을 만끽한다. 마흔두 개의 곤돌라 중 하나를 타고 공중에 매달린 채 내다보는 튈르리 정원과 루브르, 그리고 파리 시내의 원경은 정말 아름답다.

뤽상부르 정원(le Jardin du Luxembourg)은 파리 시민 모두가 좋아하는 장소다. 이곳은 파리 좌안의 삶과 활동에 있어 꼭 필요한 휴식처이자 생활의 연장선으로 확실히 자리매김 하고 있다. 마리 드 메디치(Marie de Médicis)의 집들 가운데 하나였던 뤽상부르 궁전은 현재 프랑스 상원의원 건물로 쓰이고 있으며, 뤽상부르 박물관(Musée de Luxembourg)에서는 근사한 전시가 많이 열린다. 아기자기한 정원에서는 파리지앵들이 앉아 쉬거나 책을 읽거나 사람들을 구경하거나, 혹은 걷거나 조깅을 하면서 자신들만의 편안한 시간을 보낸다. 나는 딸이 8살이었을 때 롤러 블레이딩을 가르쳐주려고 이곳에 데려갔던 기억이 난다. 그 당시는 파리에 롤러 블레이딩이 유행하기 전이어서 조그만 여자애가 타는 모습을 모두 신기하게 쳐다보았다(요즘은 시내에서 수많은 사람이 롤러 블레이드를 타고 다니지만). 뤽상부르 정원은 햇살을 사랑하는 이들과 천천히 걸으며 상쾌한 공기를 즐기는 산책가들이 즐겨 찾는 장소이다.

2002년 센 강변에는 신개념 도시 레저 공간인 파리 플라주(Paris Plages)가 등장했다. 여름이면 4주간 강 주변 도로 일부를 차단하고 모래사장, 파라솔, 각종 게임, 음료수 판매대와 심지어는 야자수까지 설치해 파리에서도 상트로페(St. Tropez, 역주: 프랑스 남부의 휴양도시)와 같은 해변을 즐길 수 있도록 했다. 비록 불법 시설이고 센강에서의 수영이 건강에 좋지 않을 수도 있지만 이 인공 해변은 개장과 동시에 성공을 거뒀으며, 이제는 라비예트 저수지(Bassin de la Villette)에도 같은 시설이 생겨 수상 스포츠까지 할 수 있게 되었다. 다른 선택지로는 조세핀 베이커 수영장(Piscine Joséphine Baker)도 있다. 많은 파리지앵이 찾는 곳으로, 13구 센강에 떠 있는 수영장이다.

> 한 시간 동안 같이 노는 것은 일 년간의 대화보다 한 사람에 대해 더 잘 알 수 있게 한다. ─ 플라톤

Dodger Stadium

다저 스타디움

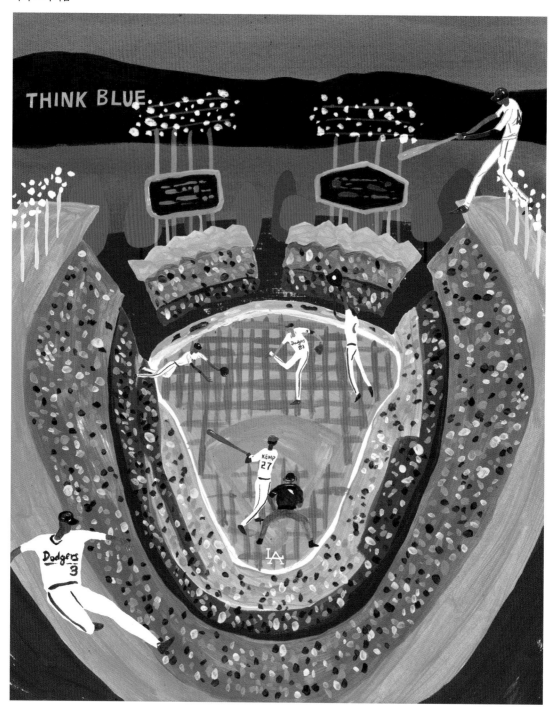

34.0740, −118.2420

Roland Garros

롤랑 가로스

우승이 전부가 아니라면 왜 점수를
기록하는가? – 빈스 롬바르디

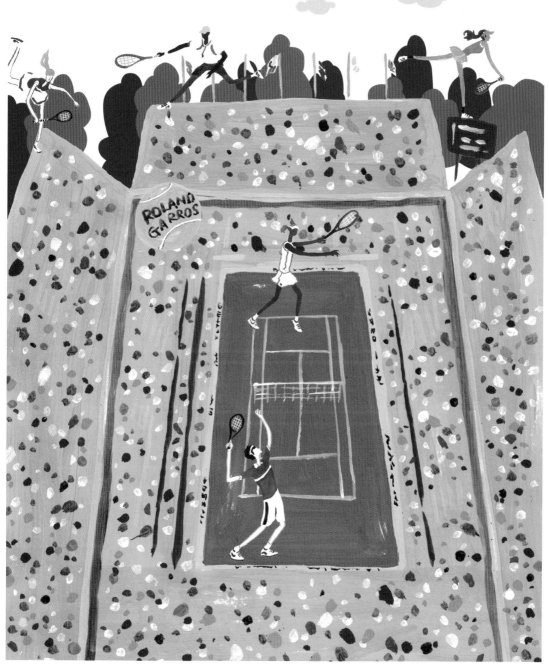

48.8470, 2.2510

이벤트 장소

Staples Center

스테이플 센터

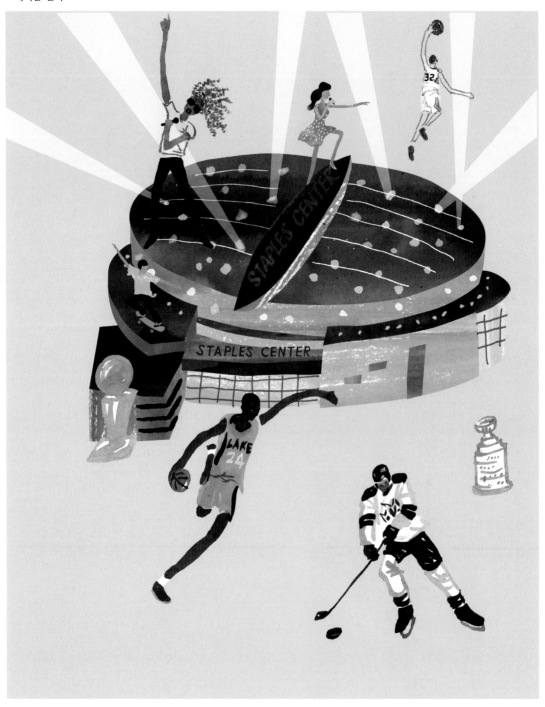

34.0440, -118.2670

Palais Omnisports de Paris-Bercy

파리 베르시 종합 스포츠 센터

핵심은 관중을 열광시키는 데 있다.
– 오슨 웰스

48.8390, 2.3780

LA Galaxy

LA 갤럭시, 1966

33.8633, −118.2610

PSG (Paris Saint-Germain)

파리 생제르맹, 1970

사이클 대회

Tour of California

투어 오브 캘리포니아, 2006

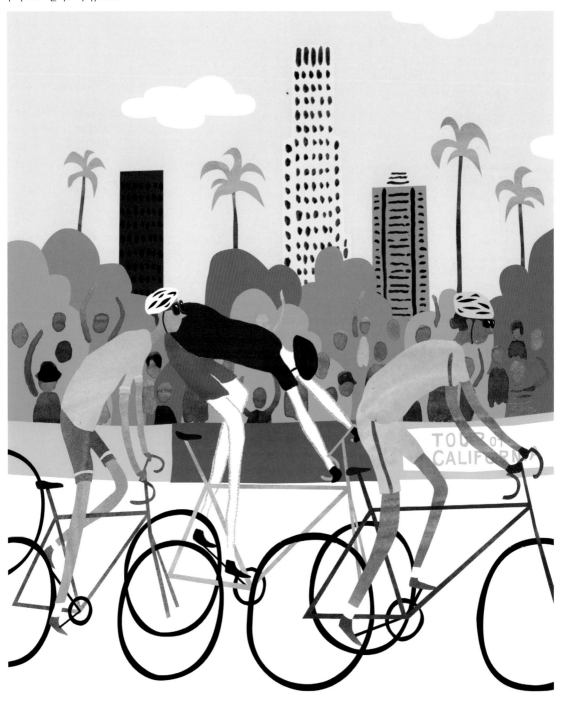

Tour de France

투르 드 프랑스, 1903

인생은 자전거 타기와 같다. 균형을 유지하기 위해서는
계속해서 움직여야 한다. -알베르트 아인슈타인

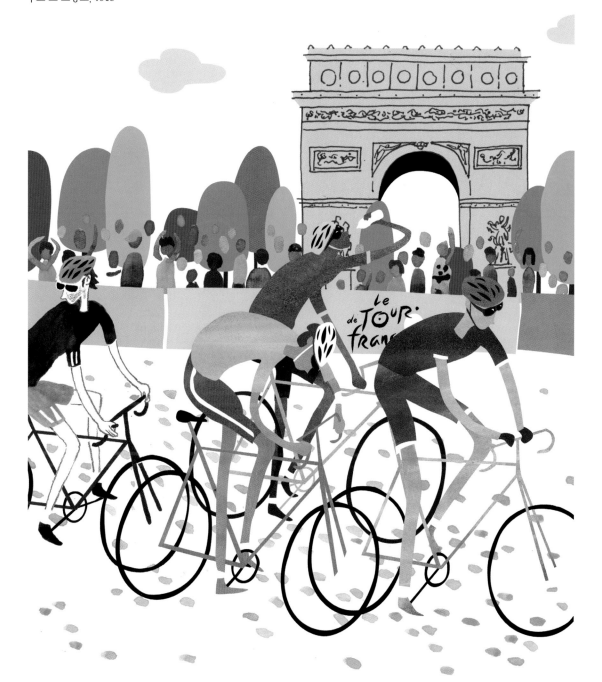

Los Angeles Marathon

로스앤젤레스 마라톤, 1986

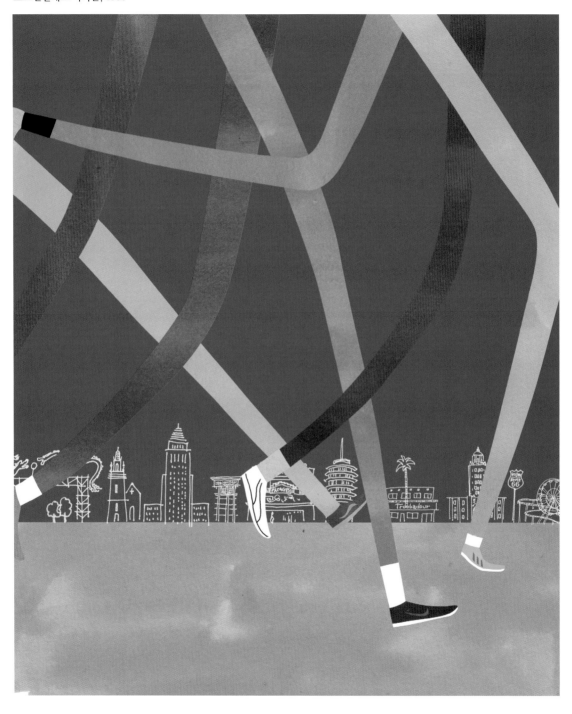

Paris Marathon

파리 마라톤, 1976

경주를 통해 배우는 건 자기 자신과의 싸움이다.
 – 패티수 플러머

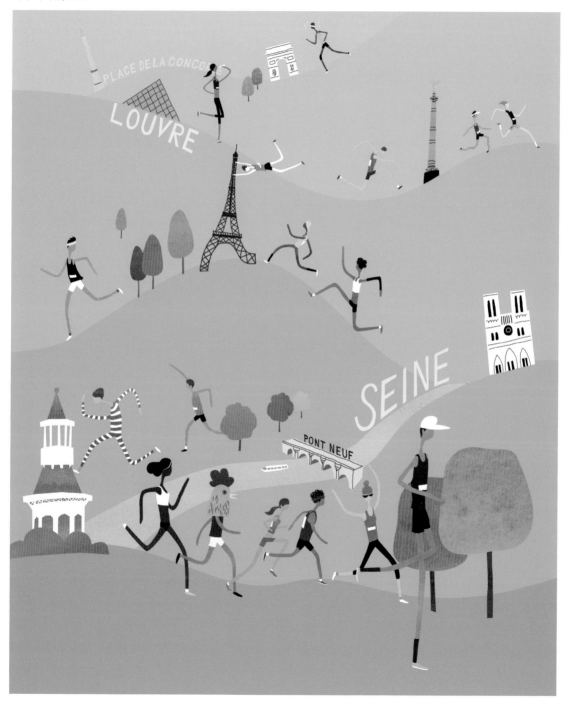

해수욕장

La Beaches

LA의 해변

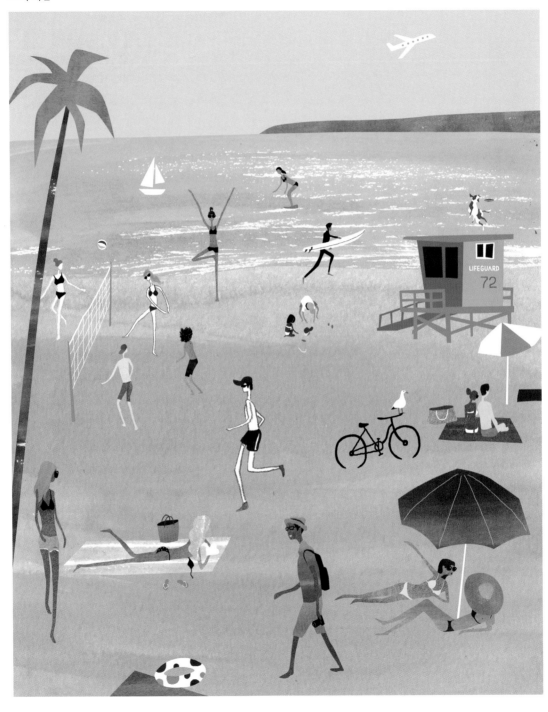

Paris Plages
파리의 해변

해변은 사람들이 태양 아래에서
즐기기 위해 찾는 곳이다.

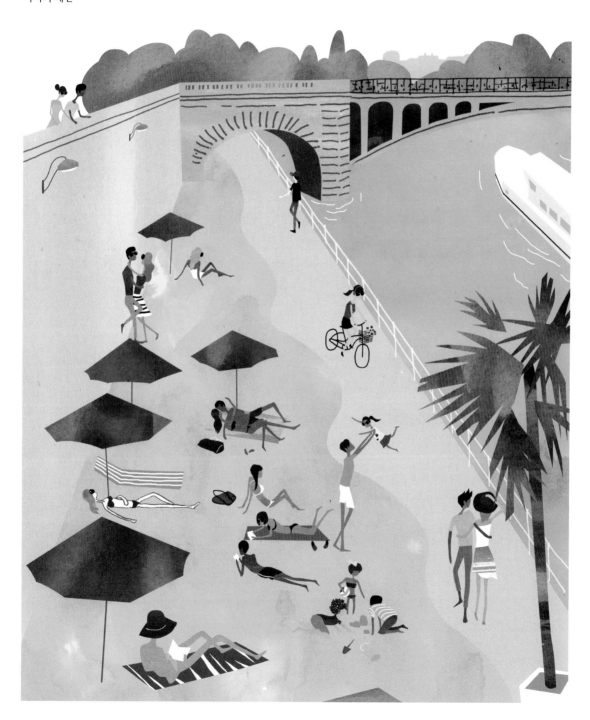

균형 잡기

Surf
서핑

세계 제일의 서퍼는 가장
즐기고 있는 자다. – 필 에드워즈

Ballet

발레

The Huntington Library, Art Collections, and Botanical Gardens

헌팅턴 도서관, 미술관, 식물원, 1919

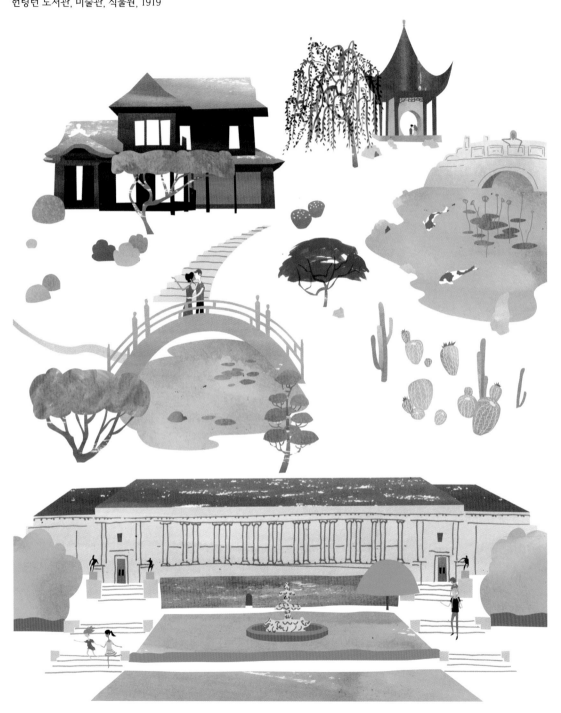

34.1308, -118.1104

Jardin du Luxembourg

뤽상부르 정원, 1612

도시 공원은 도시 거주민들의
진정한 휴식처이다.

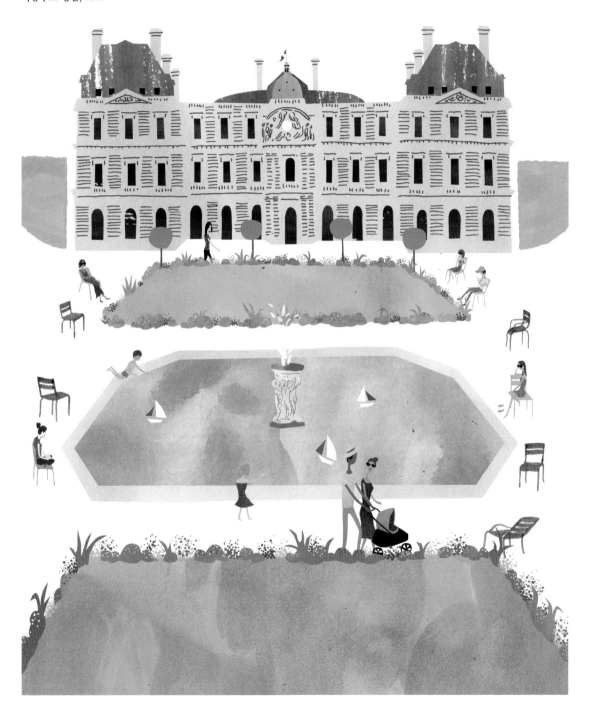

48.8490, 2.3340

대관람차

Santa Monica Pier
산타모니카 피어, 1996

34.0100, -118.4960

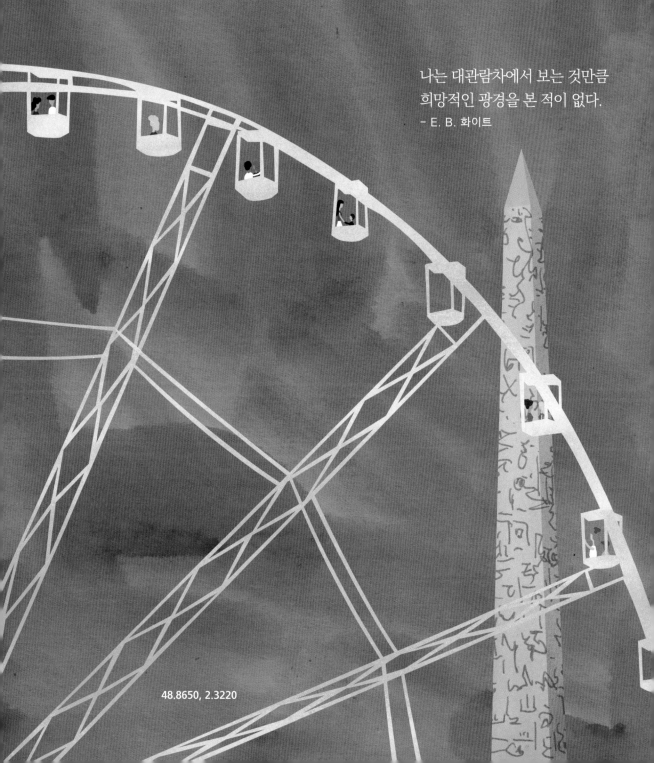

La Grande Roue de Paris (Place de la Concorde)
파리 대관람차 (콩코드 광장), 2000

나는 대관람차에서 보는 것만큼
희망적인 광경을 본 적이 없다.
- E. B. 화이트

48.8650, 2.3220

계단

Los Angeles

로스앤젤레스

Paris
파리

피트니스가 병에 담길 수만 있다면
모두가 멋진 몸매를 가질 수 있을 것이다. - 셰어

5 생각의 소통: 예술과 문화

인간은 살아남기 위해 도시로 모여들지만, 잘 살기 위해 공동체를 유지한다.

– 아리스토텔레스

LA LA의 예술계는 세계적인 주목을 받으며 다채롭게 성장해가고 있다. LA는 여러 문화 현상의 거점으로 계속되는 변화와 성장에 적응하기 위해 변신을 거듭해나 가고 있다. 하지만 LA가 젊은 도시이니 만큼 이 모든 것은 다소 남다른 건축적 유래를 갖는다.

로스엔젤레스에 전파된 스페인의 영향과 미션 양식 건축은 그 역사가 18세기까지 거슬러 올라가며 압도적인 히스패닉 문화유산과 인구구성으로 인해 21세기까지 지속적으로 꽃피웠다. 미늘벽, 줄세공, 지붕 달린 현관이 특징인 빅토리아 양식의 주택은 세기 전환기의 지배적인 건축양식이었다. 이 시기 등장한 그린 앤 그린(Greene and Greene) 형제는 주택 외관에 자연의 요소를 결합한 아트 앤 크래프트(Arts and Crafts) 양식의 집을 선보였다. 1920년대와 1930년대에 이르러서는 아르데코가 붐을 일으켰고 다운타운에서 태평양까지 뻗은 26킬로미터짜리 윌셔 대로를 따라 같은 양식으로 치장한 백화점, 호텔, 사무 빌딩 등이 들어섰다. 덕분에 LA는 '아르데코 동산'으로도 매우 유명하다. 1960년대에 들어서 LA의 건축양식은 모더니즘으로 정의되었다. 프랭크 로이트 라이트(홀리호크 하우스 Hollyhock House), 루돌프 쉰들러, 리차드 노이트라, 찰스 & 레이 임스(케이스 스터디 하우스 no. 8 Case Study House No. 8), 존 로트너(키모스피어 the Chemosphere) 등 20세기의 가장 선구적인 건축가들이 LA에서 작업했다.

도시계획과 건축에서 추구된 극도의 모더니즘으로 인해 LA 다운타운에는 스카이라인이 형성되

었다. 벙커힐(Bunker Hill) 꼭대기의 뮤직 센터에는 클래식과 모던의 절제된 융합을 바탕으로 1964년 문을 연 웅장한 도로시 챈들러 파빌리온(Dorothy Chandler Pavilion)이 있다. 세계 최고 수준의 극장을 통해 이 도시의 태동하는 예술가 집단을 국제적인 스포트라이트 아래 노출시키기 위해서였다. 뮤직 센터는 놓칠 수 없는 명소로, 발레, 오페라, 연극, 심포니 오케스트라 공연을 위한 최적의 장소이다. 프랭크 게리(Frank Gehry)가 설계해 2003년 완공된 월트 디즈니 콘서트홀(Walt Disney Concert Hall)은 세계적인 명성을 지닌 걸작으로 평가 받는다. 음악과 예술을 꽃피우는 장소로, 청중은 최고 수준의 음향 시설을 통해 클래식과 현대음악 모두를 감상할 수 있다.

역사가 짧아도 로스앤젤레스는 산과 바다 사이에 놓인 성공적인 도시의 전형으로 자리 잡았다. 천사들의 도시는 이제 과학, 항공 우주, 기술, 제조, 무역, 금융, 교육, 스포츠, 엔터테인먼트(텔레비전, 영화, 비디오게임, 음반), 패션, 미디어, 예술, 건축, 관광의 중심지이다. 시내 전체를 아울러 840곳 이상의 박물관과 미술관이 있어 세계 어느 도시보다도 인구 대비 박물관 수가 많다. 윌셔 대로(박물관길 Museum Row 이라고도 불린다)에 위치한 로스앤젤레스 카운티 미술관(LACMA)은 2000년대 중반 렌조 피아노(Renzo Piano)에 의해 재설계되었고, 현재 십만 점 이상의 미술품을 소장하고 있다. LACMA 근처에는 라브레아 타르 연못(La Brea Tar Pits)에 페이지 박물관(Page Museum)이 있다. 화석과 다양한 현지 빙하기 동식물 소장품들로 유명한 페이지 박물관은 LA의 지형학적 중심이자 도시의 가장 오래된 과거 모습을 보여주고 있다.

웨스트사이드 브렌트우드의 언덕 높은 곳에서 로스앤젤레스를 굽어보는 게티 센터(Getty Center)는 리처드 마이어(Richard Meier)가 설계한 건물로, 억만장자 J. 폴 게티(J. Paul Getty)의 미술 수집품을 소장하고 있다. 눈에 확 띄는 디자인으로 유명한 현대미술관(MOCA)은 아라타 이소자키(Arata Isozaki)가 설계했는데, 1986년 개관 이후 LA가 최신 현대미술의 메카로서 국제적인 명성을 누리게 했다. 패서디나의 노튼 사이먼 미술관(Norton Simon Museum of Art, 1975)은 유럽과 아시아, 미국 미술의 최고 작품들을 소장하고 있다. 이 미술관의 보물 중에는 주요 인상주의 회화와 조각 작품들도 다수 있는데, 이 모두는 프랭크 게리가 설계한 갤러리와 아름다운 정원에 전시되어 있다.

시저 펠리(Cesar Pelli)가 설계한 퍼시픽 디자인 센터(Pacific Design Center, 1975)는 웨스트 할리우드 내 현대건축의 상징이자 LA에서 디자인된 모든 것이 전시되는 중요한 공간이다. 개인적으로

나는 이 지역에서 창조와 디자인에 대한 관심을 키웠고 사물에 대한 새로운 관점을 얻으며 나를 발전시킬 수 있었다.

다운타운, 패서디나, 컬버 시티, 비벌리힐스, 산타 모니카의 여러 갤러리에서도 세계적인 수준의 순수 미술 작품을 소개한다. 미술 애호가들은 각 지역 최고의 미술관과 전시 공간을 찾아 재능 있는 신진 아티스트의 작품과 만난다. 자유롭게 경계를 넘나들며 생각을 펼칠 수 있기에 예술가들은 LA로 이끌려온다. 그 결과 창조적인 정신이 끊임없이 도시에 활기를 채워 넣게 되었다.

LA에는 교육과 사고의 확장에 대한 기회가 활짝 열려 있다. LA는 지성과 대학의 집결지이다. 다운타운 근처에는 1880년 개교한 서던 캘리포니아 대학교(University of Southern California, USC)가 있는데, LA 내 민간 기관 중에서 가장 많은 고용을 창출한다. USC 캠퍼스 옆 엑스포지션 파크(Exposition Park)에는 인데버 우주왕복선과 자연사 박물관이 있는 캘리포니아 사이언스 센터(California Science Center)가 있다. 웨스트우드와 벨에어 사이 170만 제곱미터의 캠퍼스를 차지하고 있는 캘리포니아 대학 로스앤젤레스(University of California, Los Angeles, UCLA)는 일류 대학으로 손꼽히고 있고, 1919년 개교 이래 미국 최고의 연구 대학으로 자리 잡았다.

모든 위대한 도시는 유명 작가들로도 잘 알려져 있다. F. 스콧 피츠제럴드(F. Scott Fitzgerald), 너대니얼 웨스트(Nathanael West), 레이먼드 챈들러(Ramond Chandler), 도로시 파커(Drothy Parker), 존 팬트(John Fante), 레이 브래드버리(Ray Bradbury), 제임스 엘로이(James Ellroy) 등 모두가 천사들의 도시 내부의 신비로운 현실을 자신들만의 시각으로 풀어냈다. 이 작가들의 소설 다수는 영화로도 제작되었다. 20세기에 이르러 서점이 많아지자 작가들은 자신이 쓴 책, 연극, 만화 등을 거의 모든 곳에서 찾을 수 있게 되었다. 오늘날 서점은 전자 미디어와 온라인 콘텐츠에 그 자리를 내줬다. 앤젤리노들이 몇 시간씩 책을 볼 수 있는 장소도 일부만 남았다.

문화적 측면에서 보면, 많은 앤젤리노가 최선의 모습을 갖추려 노력하고 있고, 이런 모습은 그 어느 곳과도 다른 방식으로 표출되고 있다. 이곳에서는 승자가 모든 것을 거머쥔다. 앤젤리노들은 자유롭게, 거의 보란 듯이 자신의 성공과 인생의 성취에 대해 얘기한다. 이것이 LA에서의 승리이다. 고도의 개인주의적 문화가 창궐한 이곳에서는 창의적인 자기표현과 자유가 강조된다. 상당한 창조적 에너지가 모든 분야에서 분출되고 있다. 시장조사 업체인 스타트업 게놈(Startup Genome)

의 스타트업 생태계 세계 순위를 보면 LA가 3위를, 파리가 11위를 차지한다. 실제로 '실리콘 비치(Silicon Beach)'는 로스앤젤레스 서쪽에서 빠르게 성장 중인 테크놀로지 거점으로, 캘리포니아 북쪽의 엔터테인먼트 및 소셜 테크놀로지 기반의 회사들이 집결한 '실리콘 밸리(Silicon Valley)'의 라이벌 개념으로 쓰이는 명칭이다. 이 지역 도처에서 매일 새로운 회사들이 탄생한다. 아주 보수적인 사회와 비교했을 때 LA 사람들은 불확실성을 기꺼이 수용하며 새로운 아이디어와 혁신적인 제품을 더 쉽게 받아들인다. 앤젤리노들에게는 테크놀로지, 패션, 건축, 음식 등의 비즈니스 분야에서 새로운 것을 시도해보려는 의지가 있다. 또한 생각, 의견, 표현의 자유에 있어 높은 수준의 관용을 보인다. 비록 파리보다 최근에 생성되어 젊지만, LA는 크게 사고할 줄 아는 도시이다.

21세기의 LA는 고객에게 지속적인 자극과 끝없는 편의를 제공하는 세계적인 수준의 도시로 거듭났다. 도시 생활의 즐거움은 강력한 힘으로 작용해 도시의 성공을 좌우한다. 이 힘은 사람들이 즐거움과 생산성을 바탕으로 협동적이고 경쟁적으로 살며 일하게 한다. 이렇게 로스앤젤레스는 앞으로도 창조를 위한 비옥한 환경이자 혁신의 엔진으로 남을 것이다.

배짱은 재능, 힘, 그리고 마법을 지니고 있다. – 요한 볼프강 폰 괴테

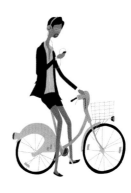

창의성은 재미있게 놀고 있는 지성이다. － 알베르트 아인슈타인

파리
무엇보다도 파리에는 인간 정신의 가장 깊고 섬세한 요구를 채워주는 삶의 질이 자리하고 있다. 오랜 세월에 걸쳐 재능 있는 이들이 파리로 찾아와 살면서 연구하고 영감을 얻었다. 시간과 확신에 대한 개념은 위대한 힘과 용기에 대한 풍부한 역사를 지닌 민족의 정서에 남아 있다. 세계대전, 대혁명, 폭동 등을 겪었지만 파리지앵들은 계속해서 위기와 역경을 극복하며 자신들의 문화와 가치, 매력과 신비함을 보존해왔다. 괴테는 파리를 두고 '다리를 건너거나 광장을 지나는 발걸음마다 위대한 과거의 기억을 불러일으키고 모든 거리 구석구석마다 역사의 한 조각이 펼쳐지는 전 인류적 도시'라고 묘사했다. 항상 스스로를 재창조하며 주민과 관광객 모두에게 '삶의 환희'를 경험할 새로운 방식을 찾는 파리에서는 늘 과거가 현재와 뒤섞인다.

사랑의 도시로도 알려진 파리이니 만큼 파리지앵들은 인생을 사랑하고 감정 표현을 즐긴다. 또 타인과 세계의 이웃, 자연과 자신이 서로 연결되어 있다고 느낀다. 이 삶에 대한 애정은 특히 퐁데자르(Pont des Arts)에서 분명히 목격할 수 있다. 퐁데자르는 보행자 전용 다리로, 커플들은 자물쇠에 각자의 이름을 적어 다리에 매단 후 열쇠를 센강으로 던져버린다. 낭만은 이 도시의 일부로 스며 있어 그 어디를 쳐다봐도 거리에서 키스하거나 포옹하고, 카페에서 서로의 눈을 바라보고 있거나 손을 꼭 잡고 걷는 커플들을 볼 수 있다. 지인들과 인사할 때마저도 서로의 양 볼에 키스를 한다. 관능은 기본적인 가치로, 일상에서도 또 일상을 벗어난 순간에도 많은 이가 쾌락을 매우 중요한 삶의 기준으로 여기며 산다.

파리의 건축물은 그 반복적이고 진화하는 양식의 리듬을 따라 당신의 심장을 뛰게 한다. 11세기에는 로마네스크 양식의 건물들이 축조되기 시작했다. 좌안의 심장부에 있는 생제르맹 데프레 교회(Église Saint-Germain-des-Prés)는 이 양식의 완벽한 예를 보여준다. 14세기에는 노트르담 대성당(Cathédrale Notre-Dame de Paris)과 함께 새로운 고딕 양식이 등장했다. 16세기가 되자 르네상스 양식이 파리에 고전 건축의 개념을 싹틔웠다. 르네상스 양식으로 건설된 지역들로는 마레, 카르티에 라탱, 포부르 생제르맹(Faubourg Saint-Germain) 그리고 생토노레 거리의 팔레 루아얄(Palais-Royal) 등이 있다. 건축은 16세기부터 18세기까지 바로크 시대가 도래하면서 거의 회화 같은 모습을 갖게 되었다. 뤽상부르 궁전과 프랑수아 망사르(François Mansart, 파리 스카이라인의 특징인 맨사르식 이중 경사 지붕의 창시자)가 설계한 수많은 건물이 바로 이 바로크 양식에 속한다.

프랑스의 대통령이 거주하는 엘리제 궁(Palais de l'Élysée)은 18세기에 두드러졌던 로코코 양식의 한 예이다. 이후 파리는 18세기 후반과 19세기 초반에 거쳐 신고전주의 건축의 시대로 접어들었다. 나폴레옹은 이 양식을 기념비적인 건축물에도 널리 사용하여 도시의 장엄함을 살리고자 했다. 신고전주의 양식의 대표적인 예로는 개선문, 팔레 가르니에(Palais Garnier), 생쉴피스 교회, 팡테옹(Panthéon), 마들렌 사원(Église de La Madeleine) 등이 있고 이 모두가 유명한 랜드마크이다. 순수한 사암으로 건물 전면을 치장한 오스만 양식은 1853년 처음 등장해 파리를 차별화하는 데 한몫했다. 20세기 파리 건축에 사용된 아르누보와 아르데코 양식은 오르세 미술관(Musée d'Orsay)과 그랑 팔레(Grand Palais) 외에도 다수의 브라스리와 지하철 역사를 장식했다. 파리의 현대건축은 1977년 퐁피두 센터의 급진적인 건축적 정체성을 필두로 그 모습을 드러냈다. 퐁피두 센터는 오늘날 상징적인 명소로 자리 잡았다. 파리의 건축은 세월에 걸쳐 특별한 세련미와 일관성을 유지해왔는데, 그 덕분에 빛의 도시 파리는 너무도 아름다운 모습을 갖추게 되었다.

파리의 박물관은 로마부터 포스트모던까지 모든 역사 시대를 대표하는 미술품을 소장하고 있어 세계적으로 손꼽힌다. 그림과 조각을 감상하는 일은 파리지앵의 여가와 일상생활을 채운다. 조각과 미술은 모든 가로등, 간판, 쇠살대, 맨홀, 광장, 코너에 새겨져 시내 어디에서나 찾을 수 있다. 파리지앵들이 아름다움에 둘러싸여 있긴 하지만 이는 일상과는 거리가 있고 미학에 대한 예민한 감각을 상기시키는 역할을 할 뿐이다.

루브르는 12세기에 요새로 처음 지어졌다. 1793년에 박물관이 되었고 세 구역으로 나뉘었다. 레

오나르도 다 빈치(Leonardo da Vinci)의 모나리자가 주요 소장품 중 하나이다. 강 반대편에는 원래 기차역이었던 곳을 미술관으로 개조한 오르세 미술관이 있는데, 인상주의, 후기 인상주의, 아르누보 운동의 주요 작품들을 소장하고 있다. 팔레 드 토쿄(Palais de Tokyo)는 1937년 국제박람회의 일환으로 지어졌으며, 현재 현대미술관(Musée d'Art Moderne)이 들어서 20세기와 21세기의 미술 운동을 보여주는 작품들로 가득하다. 퐁피두 센터는 보부르 센터(Centre Beaubourg)로도 알려져 있으며, 빼어난 현대미술 소장품과 훌륭한 전시로 유명하다. 불로뉴 숲 근처의 마르모탕 모네 미술관(Musée Marmottan Monet)은 인상주의 화가 클로드 모네(Claude Monet)의 작품을 세계에서 가장 많이 보유하고 있다. 파리에서 가장 흥미로운 장소 중 하나인 카타콤(Catacombes)은 파리의 비좁은 공동묘지에 대한 대책으로 발굴된 수백만 파리지앵의 유골로 가득 차 있다. 제2차 세계대전에는 카타콤의 지하 터널을 프랑스 저항군인 레지스탕스가 이용하기도 했다.

파리지앵들은 교육에 우선순위를 두고 있는데, 학업 성취는 성공을 가늠하는 핵심 요소이다. 카르티에 라탱이라 불리는 좌안 지역에 위치한 파리 대학(Université de Paris)은 13세기에 라틴어로 진행되는 강의로 유명해졌다. 이 역사적인 기관은 이후 파리 소르본 대학(Université de la Sorbonne)으로 개명되었고 1970년 13개의 독립적인 학교로 재정비되었다. 생제르맹 데프레 지역은 파리의 지적 생활의 중심지가 되었다.

파리는 어마어마한 문학적 역사를 갖고 있다. 파리는 수세기에 걸쳐 프랑스 작가들을 무수히 배출했고 이들은 파리로 온 외국 작가들과 함께 이 도시의 전설적인 문학적 명성을 일구어냈다. 시도니 가브리엘 콜레트(Sidonie-Gabrielle Colette), 마르셀 프루스트(Marcel Proust), 에밀 졸라(Émile Zola), 오노레 드 발자크(Honoré de Balzac), 기 드 모파상(Guy de Maupassant), 장 폴 사르트르(Jean-Paul Sartre), 시몬 드 보부아르(Simone de Beauvoir), 어니스트 헤밍웨이(Ernest Hemingway), 제임스 조이스(James Joyce), 오스카 와일드(Oscar Wilde), 그리고 조지 오웰(George Orwell) 등은 당대에 드나들던 수많은 카페와 바, 레스토랑에서 여전히 기억되고 있다. 사람들은 이 작가들이 단골로 드나들던 레 되마고(Les Deux Magots), 카페 드 플로르(Café de Flore), 라 쿠폴(la Coupole), 브라스리 립(Brasserie Lipp) 등을 방문하여, 과거에서 온 문구들을 현재의 공간에서 되새길 수 있다. 파리 사람들은 생제르맹 데프레 한가운데서 파리지앵으로서의 특권을 누린다.

파리에는 이미 잘 알려진 셰익스피어 앤 컴퍼니(Shakespeare and Company)처럼 분위기 있는 서점

도 많은 데다가 세계 그 어떤 도시보다도 많은 서점을 보유하고 있다. 센 강변을 따라 줄서 있는 야외 부키니스트(Bouquinistes) 가판에서는 헌책, 희귀 잡지, 엽서, 오래된 광고 포스터 등을 팔고 있으는데, 이는 가장 파리스러운 풍경의 하나로 자리 잡았다. 부키니스트라는 명칭은 '(즐겁게) 독서를 지속한다'라는 의미의 '부키니에(bouquiner)'라는 단어에서 유래되었다.

파리는 그 긴 역사와 함께 세상의 무대에서 이룬 영광과 업적에 자부심을 느낀다. 많은 파리지앵이 언뜻 보수적으로 보이지만, 대부분 모든 불평등에 민감하게 반응한다. 권력은 중앙 집중적이고 형식적이다. 사람들은 계획성 있는 것을 선호하고 모든 전문가를 대우하지만, 변화에는 다소 부정적인 경향이 있고, 삶의 질에서 만큼은 모두가 관심을 가진다. 사람들은 일하기 위해 살기보다는(LA에서는 그렇다) 살기 위해 일하고, 성공에 대한 물질적 표식은 경멸의 대상이다.

파리는 시민의 정신을 담아내는 도시다.

파리를 제외하면 예술가는 유럽에서 갈 곳이 없다. ─프레드리히 니체

박물관

LACMA, Los Angeles County Museum of Art

로스앤젤레스 카운티 미술관, 1961

34.0640, -118.3594

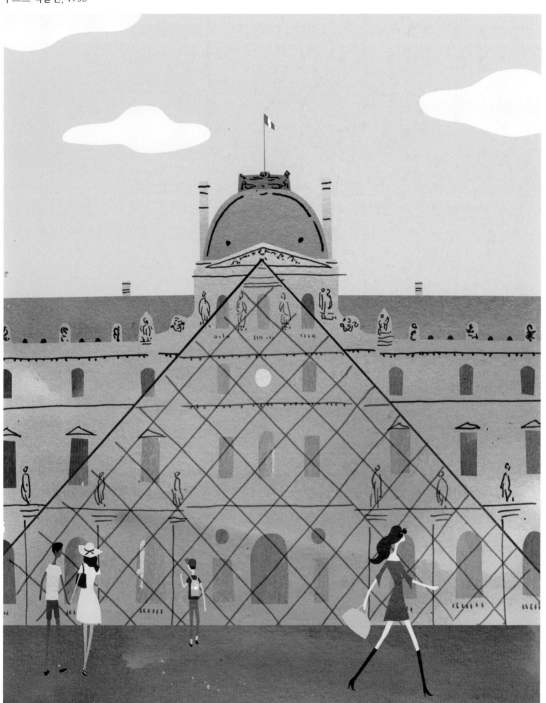

Louvre
루브르 박물관, 1793

형태와 기능은 영적으로 결합한 하나이다.
– 프랭크 로이드 라이트

48.8620, 2.3330

예술 & 건축

Getty Center

게티 센터, 1997

34.0779, -118.4704

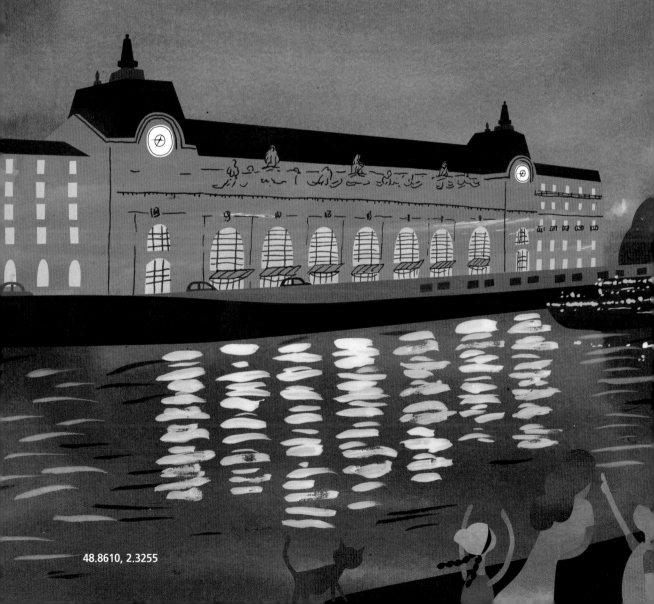

Musée d'Orsay
오르세 미술관, 1986

건축은 진실을 향한 손짓이다.
– 루이스 칸

48.8610, 2.3255

Page Museum at the La Brea Tar Pits

라브레아 타르 연못의 페이지 박물관, 1975

34.0636, -118.3556

Catacombes
카타콤, 1814

화석은 지구상의 생명의 신비를 풀어낸다.

48.8339, 2.3325

Pacific Design Center
퍼시픽 디자인 센터, 1975

34.0821, −118.3824

Centre Pompidou

퐁피두 센터, 1977

박물관은 사람을 흥분하게 만드는 공간이다.
– 렌조 피아노

현대미술

MOCA, Museum of Contemporary Art

로스앤젤레스 현대미술관, 1979

34.0530, -118.2500

Palais de Tokyo

팔레 드 토쿄, 2002

예술은 당신이 일상을 벗어날 수 있는
그 모든 것을 말한다. – 마샬 맥루한

48.8650, 2.2970

Norton Simon Museum

노튼 사이먼 미술관, 1975

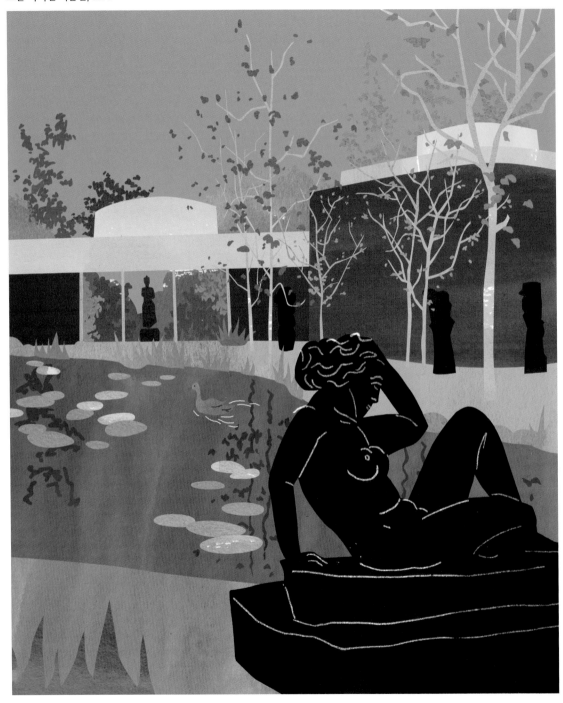

34.1456, −118.1587

Musée Marmottan Monet

마르모탕 모네 미술관, 1934

예술에서 새로운 시각은 새로운 감각을
의미한다. – 데이비드 호크니

거리 예술

Graffiti
그래피티

한 민족의 예술은 그들의 사상을 반영하는
진정한 거울이다. − 자와할랄 네루

Murals
벽화

Space Shuttle Endeavour

인데버 우주왕복선, 2012년 운행 중단

34.0159, -118.2860

Concorde

콩코드, 2003년 운행 중단

우리는 영원히 끝나지 않을 여정의 한 장을 완성했다.
– 크리스 퍼거슨, 아틀란티스 우주왕복선 지휘관

48.9365, 2.4258

Barnes & Noble

반즈앤노블

Les Bouquinistes

부키니스트

광고

Billboards

옥외 광고판

Kiosks

키오스크

약속, 거대한 약속은
광고의 영혼이다. – 새뮤얼 존슨

6 요리와 음식 문화

음식은 즐거워야 한다. – 토마스 켈러

LA 앤젤리노들은 음식에 지대한 관심을 갖고 있다. '푸디(foodie, 식도락가)'라는 명칭이 이곳에서 크게 유행한 것은 절대 우연이 아니다. LA의 요리는 신선한 제철 재료를 사용하고 창의적이며 건강관리에도 도움이 된다. 다양한 인구구성 덕분에 어디에서나 여러 민족 요리를 만나볼 수 있고 손쉽게 새로운 음식에 도전해볼 수 있다. LA의 요리사들에게는 새로운 것을 실험해보고 창의성과 재기를 발휘할 자유가 부여되는데, 민족 요리가 그 영감의 원천이 된다. 이런 분위기에는 LA의 지형과 기후, 경제적 환경에서 기인한 정신적 여유도 한몫한다. LA의 음식 문화는 넓은 의미의 요리 분야에서 세계적인 요리 트렌드에도 영향을 미치고 있다.

음식은 이곳 사람들의 삶의 방식과 일맥상통한다. LA의 식당들은 전통방식에 구애받지 않은 채 다른 곳과는 비교할 수 없이 캐주얼한 편인데, 이런 흐름은 자연스러워 보인다. 점점 더 많은 유명 셰프들이 격식 없이 편안한 레스토랑을 추구한다. 럭셔리와 평범함이, 일류와 B급이 한데 섞이고 있는 것이다.

이국적인 거리 음식 분야에서도 창의적인 즉흥 요리가 발달하게 되면서 LA의 외식 분야 전체에 극적인 영향을 미쳤다. 멕시코, 중국, 한국, 일본, 태국, 인도 등을 포함한 LA의 소수민족 음식은 정통성을 지키면서도 대중의 사랑을 받아, 도시의 다양성을 드러내는 데 한몫하고 있다. LA의 음식 문화는 이주민 집단이 늘어나면서 더욱 성장했고, 이 다민족 셰프들은 이제 요식업계의 트렌드

세터로 자리 잡았다. LA는 그 유명한 로이 최(Roy Choi)의 푸드트럭이 처음 생겨난 곳이다. 로이 최는 한국식 타코로 알려진 퓨전 요리를 파는 고기 BBQ 트럭의 출시로 눈 깜짝할 새 유명해진 젊은 요리사이다. 이후 상상할 수 있는 모든 테마의 고급 푸드트럭 붐이 일어났다. 푸드트럭들은 시내 거리를 방랑하며 앤젤리노들에게 편리하고 창의적이고 맛있는 요리와 심지어는 오락거리까지도 제공한다.

로스앤젤레스는 세계적인 요리사들이 영향력 있고 안목 높은 고객들 앞에서 기량을 뽐내는 놀이터라 할 수 있다. 앤젤리노는 이 감탄스러운 식사에 돈을 아끼지 않는다. 이 점을 잘 알고 있는 요리사들은 자신이 만들어내는 요리의 질과 창의성에서 최상의 기준에 부응하도록 심혈을 기울인다.

볼프강 퍽(Wolfgang Puck)은 전설적인 요리사이다. 그의 첫 식당인 비벌리힐스의 스파고(Spago)는 현재 유행하는 캘리포니아 퀴진에 주력하면서 프렌치 누벨 퀴진의 영향을 받아 플레이팅이 세련된 요리를 제공한다. 볼프강 퍽은 새롭게 떠오르는 다이닝 감성을 인식하고, 이에 맞추어 격식 없고 한층 캐주얼한 식당들을 오픈했다. 의미 있는 음식이자 미국 문화의 상징인 햄버거, 핫도그, 타코, 피자, 샐러드가 볼프강 퍽을 비롯한 실력 있는 요리사들의 장난감이 되었다. 캐주얼한 식당을 연다는 것은 요리사에게 일종의 창조적 자유를 부여한다. 그리고 손님들로 하여금 요리를 격식 없이 마음껏 즐길 수 있도록 해준다.

토마스 켈러(Thomas Keller) 셰프가 비벌리힐스에 부숑(Bouchon)을 열어 캐주얼한 전통 프렌치 비스트로 요리를 선보이자, 이곳은 이내 유명 인사들의 단골 식당이 되었다. 유명 셰프 낸시 실버튼(Nancy Silverton)과 마리오 바탈리(Mario Batali)는 멜로즈의 오스테리아 모짜(Osteria Mozza)와 한층 더 캐주얼한 레스토랑인 피제리아 모짜(Pizzeria Mozza)에서 최고의 현대 이탈리안 요리를 만들어낸다. 일식 퓨전 요리를 좋아하는 이들은 노부(Nobu)와 이곳의 인기 셰프 노부 마츠히사(Nobu Matsuhisa)를 칭송한다. 로스앤젤레스에만 세 군데 지점을 내고 있는 노부는 프랑스 출신 인테리어 디자이너인 필립 스탁(Philippe Starck)이 설계해서 더욱 유명한데, 스타, 정치인, 스시 마니아 등 모두가 즐겨 찾는 곳이다. LA에는 전통 요리로 훈련된 요리사들이 만드는 컴포트 푸드와 캐주얼한 스타일로 준비되는 고급 요리 등, 흥미를 자극하는 식사 옵션은 셀 수 없이 많다. 지금 LA에는 어떻게, 무엇을 먹느냐에 대한 패러다임 전체를 재정의하는 외식 혁명이 일어나고 있다.

앤젤리노들은 요리사를 좋아한다. 요리사는 진정한 예술가로 인정받고 있다. 유명 셰프가 자신들이 운영하는 고급 식당의 캐주얼한 버전을 오픈할 때는 역시 캐주얼하게 세련된 디자인으로 공간을 꾸미고 종업원 제복도 이에 맞추어 준비한다. 종업원들의 근사한 모습은 식당 분위기의 일부가 된다. LA에서 서비스는 도시 자체의 분위기를 반영하여 유쾌하고 편안하다. 식당 직원들은 요리 지식과 느긋하고 친근한 태도를 겸비했다. 대부분 파트타임 직원으로 젊은 배우 지망생들이다.

이토록 문화적으로 다채로운 도시에서 음식 트렌드를 선도하는 것은 바로 미국식 컴포트 푸드이다. 컴포트 푸드는 이질성을 포용한다. 컬버 시티의 러시 스트리트(Rush Street)와 브렌트우드의 태번(Tavern)은 트렌디한 공간에서 옛 맛을 즐길 수 있는 식당들이다. LA의 상징적인 식당 몇 곳도 비슷한 음식을 선보인다. 다운타운의 필립 디 오리지널(Philippe the Original)은 시내에서 가장 오래된 식당 중 하나로, 프렌치 딥 샌드위치로 특히 유명하다. 컴포트 푸드를 팔면서 시내 여러 군데에 지점을 둔 로스코스 하우스 오브 치킨 앤 와플(Roscoe's House of Chicken and Waffles)은 오바마 전 대통령이 LA를 방문할 때마다 들르는 식당이다. 긴 대기 줄과 30센티미터 길이의 핫도그로 유명한 핑크 핫도그(Pink's Hot Dogs)는 여러 유명 스타들의 단골집이기도 해서 이곳을 찾으면 먹는 맛의 즐거움뿐 아니라 사람을 구경하는 재미도 쏠쏠하다. 패어팩스 디스트릭트의 캔터스델리(Canter's Deli)는 전통 유대인 식품점으로 지나간 세월을 간직한 채 24시간 운영하며 전 세계인을 끌어당긴다.

치즈케이크 팩토리(Cheescake Factory)나 캘리포니아 피자 키친(California Pizza Kitchen, CPK)과 같은 혁신적이고 상업적인 유명 캐주얼 다이닝 체인점들도 이곳에 본사를 두었다. 다문화적인 매력을 지닌 이 식당들은 창의적인 메뉴로 인기를 얻어 시내 도처와 전국에 지점을 열었다.

1948년 창립한 유명 드라이브 스루 레스토랑인 인앤아웃 버거(In-N-Out Burger)의 인기 메뉴는 더 블더블(Double Double) 버거와 애니멀 스타일(Animal-style) 감자튀김이다. 저렴한 식당들이 남부 캘리포니아 외식계의 주축을 이루는 가운데 비슷한 식당들이 연이어 나타나 가장 고급스러운 버거를 주장하며 경쟁하고 있다. 이런 현상은 평범한 음식의 질을 높이려는 경향을 잘 보여준다. 우마미 버거(Umami Burger)와 더 카운터(The Counter)는 시내 전역에 있는 햄버거 체인으로 트렌드를 반영하면서도 요리사마다의 다양한 스타일을 선보이고 있다.

LA에서 버거를 먹기에 최적인 장소는 자신의 집 뒤뜰이다. 로스앤젤레스 사람들은 종종 바비큐를 하며 즐거운 시간을 보낸다. 누군가의 뒤뜰이나 공원 또는 해변에 모여 그릴에 바비큐를 하면서 가장 편안한 방식으로 음식을 먹는다. 이는 가족이나 친구들과 어울리기에 아주 좋은 방법이다. 햄버거 외에는 핫도그, 치킨, 스테이크, 옥수수 꼬치구이, 샐러드, 디저트가 주로 등장하는 메뉴이다. 물론 개인적 취향에 따라 메뉴가 더 복잡해질 수 있다. LA의 야외 라이프스타일과 늘 좋은 날씨, 햇살과 아름다운 주택이 있으니 재미있게 음식을 즐기면서 손님들을 맞이하기에 적합한 바비큐가 인기를 끄는 것은 어쩌면 당연한 현상이다.

최고의 요리를 해내려는 요리사들에게 필수 조건은 최상의 재료이다. 온화한 기후 덕분에 시내 도처의 수많은 파머스 마켓에서 신선한 재료를 언제나 손쉽게 구할 수 있다. 판매되는 식재료는 놀라울 정도로 다양하다. LA는 좋은 날씨가 일년 내내 유지되므로 농작물이 풍부하게 자란다. 현지 농부와 판매자 들은 신선한 유기농 음식을 판다. 그렇기에 LA의 최고 요리사들도 이 시장들에서 농산물을 바로 구입한다. 앤젤리노와 관광객 모두에게 오랜 시간 사랑받아온 시장으로는 그 유명한 윌셔 센터 파머스 마켓(Wilshire Center Farmers' Market)이 있다. 상점이 160개 이상 입점해 있고 신선한 농산물, 꽃, 특제 식품, 선물용품 등을 다양하게 판매한다.

LA의 커피 문화에서는 최고의 커피 한 잔을 마시는 경험이 가장 중요하다. 커피의 선택은 앤젤리노들에게 가장 중요한 일 가운데 하나로, 시내 거의 모든 거리에서 훌륭한 커피를 맛볼 수 있다. 스타벅스(Starbucks)나 LA 브랜드인 더 커피빈 앤 티리프(The Coffee Bean & Tea Leaf) 같은 체인점이 가장 일반적으로 애용된다. 하지만 진정한 커피 마니아들은 실버 레이크의 라밀 커피(LAMILL Coffee)나 실버 레이크, 패서디나, 컬버 시티, 베니스에 있는 인텔리젠시아(Intelligentsia)에 모여든다. 스텀프타운 커피 로스터스(Stumptown Coffee Roasters), G&B 커피(G&B Coffee), 핸섬 커피 로스터스(Handsome Coffee Roasters)는 LA 다운타운에서 최고의 커피를 우려내고, 코뇨센티(Cognoscenti)는 웨스트사이드 최고의 커피 가운데 하나로 손꼽힌다. LA에서 커피를 마신다는 것은 휴식과 여유를 즐길 뿐 아니라 사람들과의 사회적 교류 즉, 사교 행위를 의미한다.

로스앤젤레스에서 아이스크림은 옛것과 새것이 공존한다. 배스킨라빈스(Baskin-Robbins)는 1953년 근교인 글렌데일에서 출시된 이래, 세계 최대 아이스크림 전문 체인으로 성장했다. 그 외에도 도시 곳곳에 트렌디하고 독특한 아이스크림과 프로즌 요거트 가게가 수없이 많다. LA 같은 기후

의 도시에서 아이스크림 가게는 늘 사랑받을 수밖에 없다.

각 지역의 식당들도 현지 주민을 반영해 남다른 개성과 분위기를 지녔다. 말리부 컨트리 마트(Malibu Country Mart)에서는 식사와 쇼핑을 하며 셀러브리티들이 지나가는 모습을 볼 수 있다. 『프랑스 요리 기술 마스터하기(*Mastering the Art of French Cooking*)』의 저자 고(故) 줄리아 차일드(Julia Child)의 출생지인 패서디나는 LA의 주요 외식 장소로 성장했고 LA 타임즈에 의하면 500여 곳의 식당(뉴욕시보다 인구당 식당 수가 많다)이 영업 중이다. 로스앤젤레스는 고급에서 캐주얼까지 먹고 마시는 쾌락으로 흘러넘친다.

> 내가 먹는 것이 나를 결정한다면, 나는 좋은 것만 먹고 싶어.
>
> – 디즈니 영화 「라따뚜이」 에서 레미의 대사

유혹에서 벗어나는 유일한 방법은 유혹에 굴복하는 것이다. - 오스카 와일드

파리

음식은 파리지앵의 최선이 발휘되는 분야다. 많은 사람이 파리를 세계 최고의 요리가 있는 곳으로 인정한다. 파리 사람들이 신경을 쓰는 단 한 가지가 있다면 그것은 바로 음식이다. 파리는 기본적으로 농작물 생산지가 아니지만 대신 전 세계에서 생산된 식재료가 모이는 곳이다. 파리에서는 파리지앵들의 오감을 만족시키기 위해 온갖 종류의 음식에 따른 개별 품질 기준이 매우 엄격하고 모든 재료가 최상의 방법으로 사용된다.

프랑스의 오트 퀴진(haute cuisine)은 1900년대에 유명해진 요리 방식이다. 파리를 중심으로 인기를 얻기 시작한 오트 퀴진은 빈틈없는 조리과정 및 음식과 와인의 완벽한 프레젠테이션으로 설명될 수 있다. 1960년대에 등장한 누벨 퀴진(nouvelle cuisine) 역시 파리의 요리 트렌드로, 이는 자연의 맛을 강조한다. 구할 수 있는 최고의 재료가 들어간 요리 안에서 창의적인 구성을 일궈내는 것이다. 퀴진 부르주아즈(cuisine bourgeoise)는 가정식 요리로, 신선한 재료를 사용하고 각 재료의 풍미가 완성을 이루는 것에 중점을 둔다. 파리 현지의 여러 비스트로에서 맛볼 수 있다.

시장을 뜻하는 마르셰(le marché)는 전형적인 파리식 경험이다. 구매자들은 상인들에게 상품의 품질과 신선도를 꼼꼼히 따져 묻는 것이 일상화되어 있고, 방대한 식재료로 수북한 바구니들과 산처럼 쌓인 채소 더미를 살핀다. 파리 사람들은 시장을 좋아한다. 마르셰는 파리라는 환상적인 도시의 한층 소탈한 모습을 보여준다. 그 안에는 신중한 완벽성이 깃들어 있다. 파리지앵들은 저마다

의 색채, 냄새, 질감과 소리가 있는 지역 마르셰의 매력을 즐긴다. 마르셰는 시간을 초월한 소박한 정서를 불러일으켜, 이곳을 찾는 이에게 삶의 소소한 즐거움을 제공한다.

일부는 슈퍼마켓에서 식재료를 사기도 하지만, 파리지앵들은 최상의 식재료를 구하기 위해 이른 아침 시장에 가는 것을 선호한다. 물론 가격은 시장이 문 닫을 즈음이 가장 저렴하지만 말이다. 불 어로는 쉬페르마르셰(supermarché)인 슈퍼마켓은 LA보다 규모가 훨씬 작지만 편리하고 실용적이 다. 쇼핑카트도 자그마하다. 서비스는 최소한으로 이루어져 고객들은 상품이 가득 든 상자가 복도 한복판에 쌓인 공간 사이로 이리저리 움직여야 한다. 계산은 악몽이 될 수도 있다. 내가 산 식료품 을 직접 가방에 담지 않으면 다른 손님이 구매한 것들과 섞일 수 있다. 하지만 파리지앵들이 이를 딱히 신경 쓰는 것 같지는 않다. 슈퍼마켓들이 이런 식인 이유는 이들이 식료품을 사기 위해 야외 시장이나 소규모 상점들을 더 자주 찾는 데다 슈퍼마켓에는 별로 관심이 없기 때문이다.

안목있는 셰프들은 트로카데로(Trocadéro) 인근의 윌슨 대통령 야외시장(Marché Président Wilson) 에서 마주칠 수 있다. 이 근사한 시장은 아카시아나무가 둘러싼 대로와 맨사르 지붕과 연철 발코니 로 꾸민 아름다운 주택가에 자리잡고 있다. 좋은 향이 당신을 싱싱한 농산물, 고기, 빵, 장인이 제 조한 치즈, 파스타, 견과류, 그리고 크레페까지 있는 시장 가판대로 이끌 것이다. 하지만 이중에서 도 가장 시각적으로 강렬한 곳은 싱그러운 꽃을 무더기로 쌓아 아름답게 진열한 가판들일 것이다. 그렇게 모두가 최고의 식재료를 찾아낸 뒤에는 음식을 만들기 위해 각자의 부엌으로 돌아간다.

파리에서 사람들과 함께 식사하는 행위는 일종의 의식이다. 이것은 좋은 음식과 좋은 대화가 결 합된 기회를 의미한다. 파리에서는 저녁 식사 파티와 관련된 거의 모든 요소가 신성시된다. 사람 들은 요리의 질이 우선이고, 손님과 대화 역시 중요하다고 여긴다. 음식은 준비할 수 있는 최고의, 가장 충실한 재료로 만들고 식사 시간은 음식부터 대화까지 모든 경험이 최고치에 이르도록 애쓴 다. 신중하게 선정된 손님 외에도 와인, 빵, 치즈, 커피, 디저트와 테이블 장식 역시 세심하게 고려 한다. 파리지앵들은 최소의 비용으로 최대의 효과를 내는 방법을 잘 알고 있고 모든 것에는 적절한 때가 있음을 이해한다.

음식은 감각을 일깨우는 하나의 장치다. 그러기 위해서는 눈을 즐겁게 하고 미각을 매료시켜야 한다. 레스토랑은 극장과도 같다. 저들만의 무대가 있고 백스테이지가 있다. 알랭 뒤카스(Alain

Ducasse)는 인기 셰프로 파리 요리의 우수성을 대표하는 인물이다. 그는 현존하는 셰프 가운데 그 누구보다도 파리의 요리법을 전 세계에 알리는 데 가장 크게 공헌했다. 뒤카스는 최고의 재료를 선택하고 최고의 직원을 고용하며 멋진 실내 공간을 꾸미는 것으로도 정평이 나 있다. 이는 플라자 아테네 호텔(Hôtel Plaza Athénée) 안에 있는 그의 식당에 잘 드러나 있다. 뒤카스는 세부적인 부분까지 심혈을 기울여 잊을 수 없는 식사 경험을 만들어준다. 1998년 그는 스푼 푸드 & 와인(Spoon Food & Wine)이라는 스마트 캐주얼 비스트로를 열어 손님들이 직접 믹스매치할 수 있게 했다. 실제 로스앤젤레스에서 볼프강 퍽에 의해 시작된 이 콘셉트는 유행에 발 빠른 젯셋족 사이에서 크게 성공했다.

파리의 카페, 비스트로, 브라스리, 레스토랑 들은 역사가 깊다. 이 장소들에서 장 폴 사르트르, 어니스트 헤밍웨이, 제임즈 조이스와 파블로 피카소가 먹고 사유했다. 다수의 이런 비스트로들은 카페 드 플로르, 브라스리 립, 레 되마고, 브라스리 발자르(Brasserie Balzar), 라 쿠폴처럼 아르데코나 아르누보 양식을 그대로 유지하고 있다. 벽의 상반부에는 거대한 거울이 줄지어 달려 있고 하반부는 어두운 톤의 목재 패널이 감싸고 바닥에는 흰색과 초록의 타일이 깔려 있다. 이 식당들은 전통적인 프랑스 요리—푸아그라, 달팽이 요리, 염소 치즈구이 샐러드, 양배추 절임, 스테이크, 감자튀김, 솔 뫼니에르, 해산물 요리, 닭 오븐구이, 밀푀이유, 초콜렛 케이크—로 유명하다. 음식은 언제나 그날 갓 구운 바게트와 함께 나온다. 바게트는 그 어떤 메뉴와도 완벽하게 어울린다.

신구의 조화가 가장 잘 이루어진 곳으로는 카페 마를리(Café Marly)를 꼽을 수 있다. 수많은 식당, 카페, 바를 성공시킨 코스트(Costes) 형제가 소유한 가게 중 한 곳이다. 카페 테라스에서는 I.M. 페이가 설계한 루브르의 멋진 피라미드가 보인다. 레스토랑은 담백하고 건강하고 세련된 요리를 선보인다. 코스트 형제의 또 다른 작품인 라브뉘(L'Avenue)는 그 유명한 몽테뉴가(Avenue Montaigne)에 있다. 샹젤리제에서 약간 떨어진 완벽한 은신처이기에 셀러브리티들이 단골로 이곳에 드나든다. 파리의 식당에서는 손님에게 배정되는 테이블이 중요할 때가 많다. 테이블 위치가 그 손님의 지위에 대해 모든 것을 드러내기 때문이다.

외식할 때 근사한 도시 전망은 간과할 수 없는 중요한 요소이다. 퐁피두 센터 6층에 자리한 르 조르주(Le Georges)에서는 파리의 지붕과 스카이라인이 이루는 절경에 취할 수 있다. 해 질 녘으로 테이블을 예약했다면 마지막 계산하는 순간까지 눈 한 번 깜박할 수 없을 것이다. 다음으로 궁극의

사치를 경험하고 싶은 이들을 위해 에펠탑의 전설적인 르 쥘베른(Le Jules Verne)을 소개한다. 르 쥘베른은 아무리 작은 디테일도 놓치지 않으며 에펠탑보다도 높은 수준의 서비스를 제공한다.

파리지앵들은 단 음식을 즐기는 편이어서 제과점의 쇼윈도는 그냥 지나칠 수 없는 유혹의 손짓이다. 마카롱을 처음 판매한 것으로 잘 알려진 라뒤레(Ladurée)는 파리의 파티스리 가운데 가장 유명한 곳이다. 마카롱은 아몬드와 설탕에 그날그날 다른 재료로 풍미를 더한, 공기처럼 가벼운 샌드위치 쿠키이다. 파리지앵들은 라뒤레 내부의 티룸에 머물기도 하지만 포장만 해서 나오기도 한다. 라뒤레의 마카롱은 선물로도 더할 나위 없이 훌륭해, 받는 사람을 기쁘게 해줄 뿐 아니라 주는 사람의 사회적 가치까지도 강조해준다. 라뒤레는 이 대체 불가능한 마카롱을 모두 먹고 난 뒤에도 오랫동안 그 기억을 간직할 수 있도록 한정판이나 수집용 특별 포장 용기에 담아준다.

파리지앵들은 아이스크림콘이나 소르베를 먹기 위해 세상에서 가장 맛있는 아이스크림이 있다는 생루이 섬(Île Saint-Louis)의 베르티옹(Berthillon) 앞에서 길게 줄을 선다. 줄을 서서 기다리는 것도 괜찮다. 충분히 그 인내를 보상하는 절대 맛이 기다리니까. 그리고 기다리는 시간 동안 맛과 개수를 결정하면 된다.

버거는 이제 파리의 수많은 비스트로와 레스토랑에서 인기 메뉴로 자리 잡기 시작했고 힙하고 쿨한 음식으로 인식되고 있다. 고급 요리를 중시하는 도시에서 맛좋은 버거가 이처럼 큰 성공을 거둔 것도 참 재미있는 일이다. 파리 최고의 버거 중 하나는 카페 루이즈(Café Louise)라는 생제르맹 대로변의 매력적인 식당에 있다. 6구의 커피 파리지앵(Coffee Parisien)도 맛있다. 하지만 가게 이름에 속지 않기를 바란다. 훌륭한 버거와 활기찬 분위기에 비해 커피는 덜 알려졌기 때문이다. 9구에는 빅 페르낭(Big Fernand)이라는 '햄버거 공방(atelier du hamburger)'이 있는데, 버거에 들어갈 재료를 손님이 직접 선택할 수 있다.

파리에서 카페, 비스트로나 식당에서의 서비스 수준은 매우 중요하다. 기준이 매우 높을뿐더러 그대로 준수하기가 어려울 때도 종종 있다. 파리의 웨이터들은 전문적이고 진지한 태도로 일하며, 대부분 턱시도를 갖춰 입었고 자신이 하는 일에 대해 자부심을 갖는다. 하지만 이들도 무례한 손님들을 대할 때면 불쾌해지기도 하고, 작은 일들이 그들의 엄청나게 높은 기준에 도달하지 못하면 쉽게 좌절하기도 한다. 이런 수동적 공격성은 많은 경우 고객에게까지 전달되어 파리지앵들은 종종

상호적인 수동적 공격성의 회오리 안에 사로잡히기도 한다. 그러나 대부분은 서로 농담도 건네며 웨이터들과 즐거운 대화를 나눌 수 있다.

파리에 대해 생각할 때는 늘 와인과 치즈가 떠오른다. 파리 사람들은 치즈를 좋아해 시내의 여러 프로마주리(fromagerie, 치즈가게)에서 500종이 넘는 치즈를 접할 수 있다. 대부분 식당의 모든 메뉴에는 치즈가 코스로 선택 가능하고, 모든 가정에서는 늘 여러 종류의 치즈를 보관하고 있다. 프랑스 치즈는 참으로 특별하다. 숙성되어 단단하거나 적당히 익고 흐르거나, 각각의 치즈는 나름의 특징으로 확연히 구분된다. 파리의 치즈 가게를 지날 때면 문 밖으로 가득 퍼진 톡 쏘는 향이 코를 덮쳐 온다. 좋은 치즈가 환상적인 현지 와인과 짝지어진다면 매일매일 천상의 조합을 경험할 수 있다. 파리의 식당에서 제공하는 테이블 와인은 저렴한 가격이지만 대부분 맛은 제법 괜찮다. 대부분 식당은 소믈리에를 고용하여 손님 마음속에 근사한 풍미로 남을 완벽한 조합의 와인을 제안한다. 파리지앵들에게 와인과 치즈의 선택은 엄중한 의식이다. 당신이 파리의 레스토랑에서 식사를 해본다면 다양한 분위기와 상황을 아우르는 삶의 에너지를 느낄 수 있을 것이다. 파리에 가면 그 모든 풍요로움과 쾌락이 스민 파리의 음식 문화에 흠뻑 빠져봐야 한다. 그리고 파리의 카페 테이블에 앉아 모닝커피와 크루아상을 앞에 두고 도시의 냄새를 맡으며 주변의 움직임을 바라보게 된다면, 어쩌면 당신 생애에 오래 기억될 만한 완벽한 행복의 순간을 마주할 수도 있을 것이다.

어쩌면 인생 그 자체가 제대로 된 폭식일 수 있다. – 줄리아 차일드

셰프

Wolfgang Puck
볼프강 퍽

요리는 그림을 그리거나 음악을 작곡하는 것과 비슷하다. 요리는 어떻게 맛을 혼합하여 당신을 차별화시키느냐의 문제다. ─볼프강 퍽

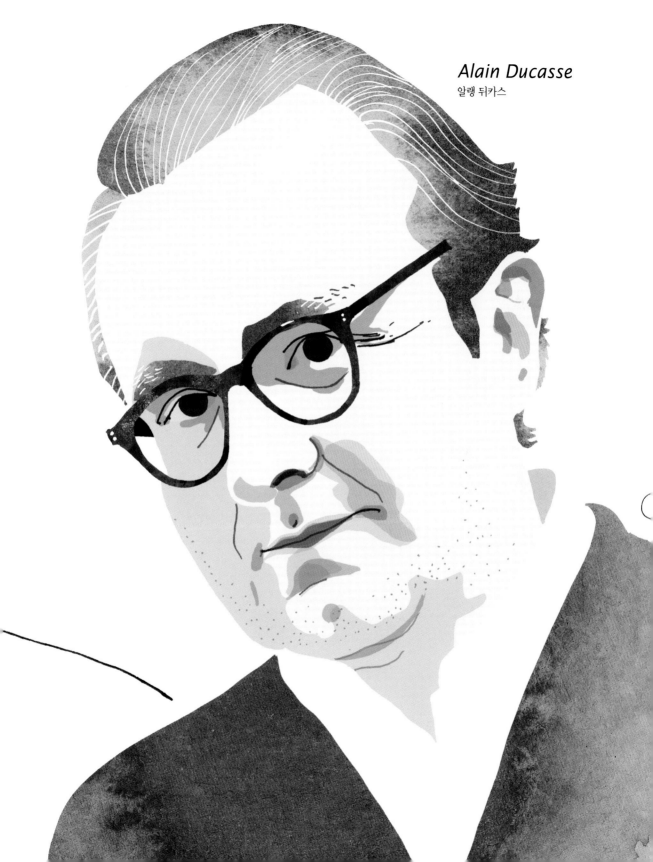

Alain Ducasse
알랭 뒤카스

커피 하우스

LAMILL

라밀, 2008

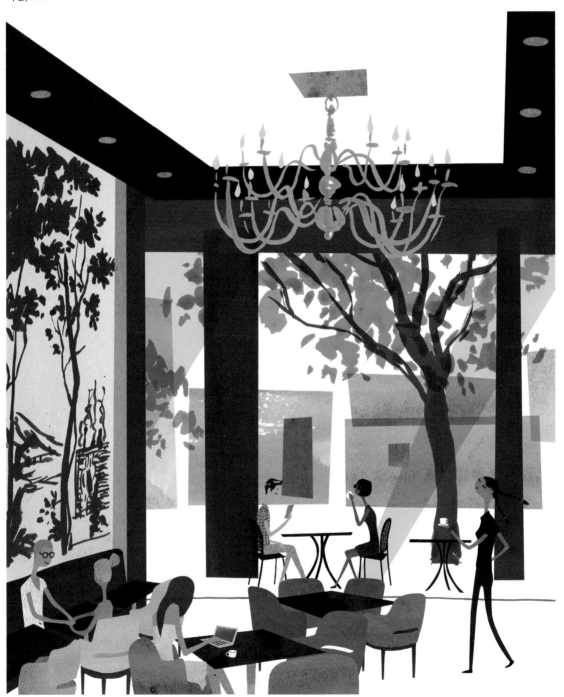

34.0293, -118.3744

Café de Flore

카페 드 플로르, 1887

커피를 마시는 사람이 되세요.
에스프레소 하세요.

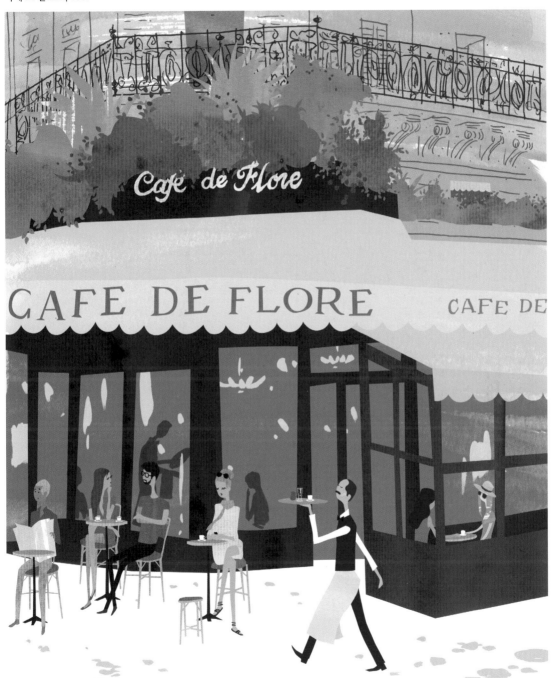

48.8541, 2.3327

웨이터

Actors/Actresses
배우들

Serveurs

전문 웨이터

웨이터가 당신을 볼 준비가 되기 전에는
그가 당신을 보도록 만들 수 없다. ─빌 브라이슨

디저트

Randy's Donuts

랜디스 도넛, 1953

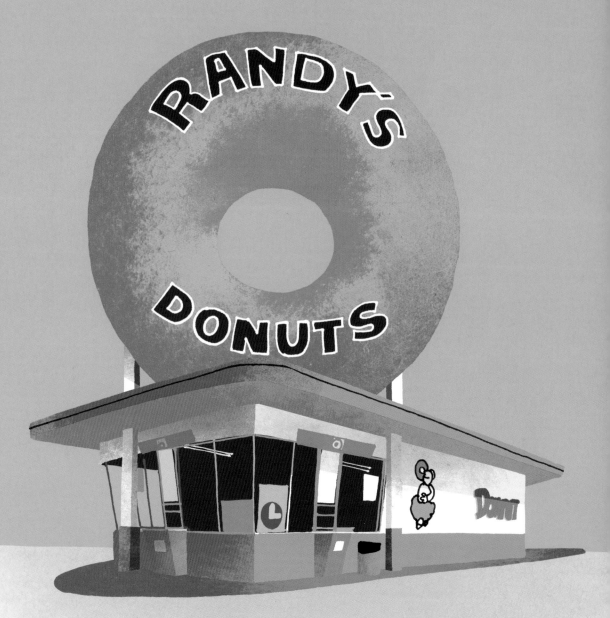

33.9616, -118.3703

Ladurée

라뒤레, 1862

유혹에서 벗어나는 유일한 방법은
유혹에 굴복하는 것이다.
– 오스카 와일드

G*

48.8684, 2.3234

El Cholo

엘촐로, 1923

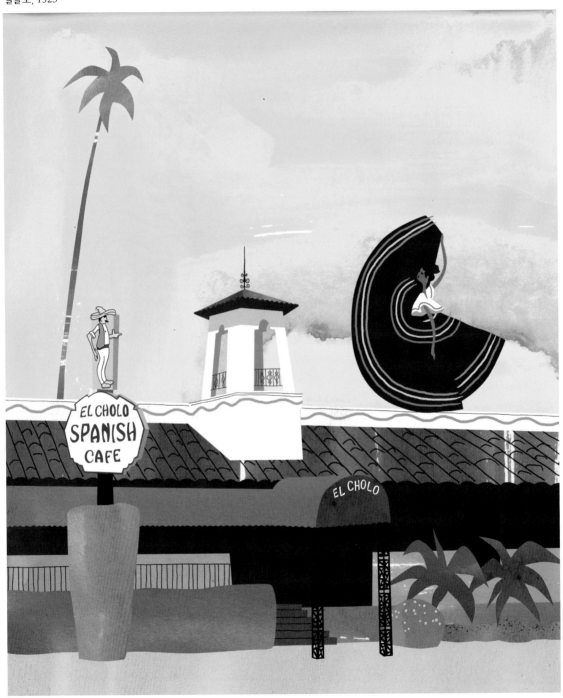

34.0502, −118.3091

Brasserie Lipp

브라스리 립

위대한 작품은 종종 식당의
회전문 안에서 탄생한다. – 알베르 카뮈

48.8539, 2.3325

See's Candies

시즈 캔디스, 1921

La Maison du Chocolat

라메종 뒤 쇼콜라, 1977

당신에게 필요한 것은 오직 사랑이다. 하지만 초콜릿을
약간 먹는 것도 해가 되지는 않는다. ─찰스 M. 슐츠

Baskin-Robbins
베스킨라빈스, 1945

Berthillon

베르티옹, 1954

아이스크림의 유혹! 이게 불법이 아니라니
이 얼마나 안타까운 일인가. – 볼테르

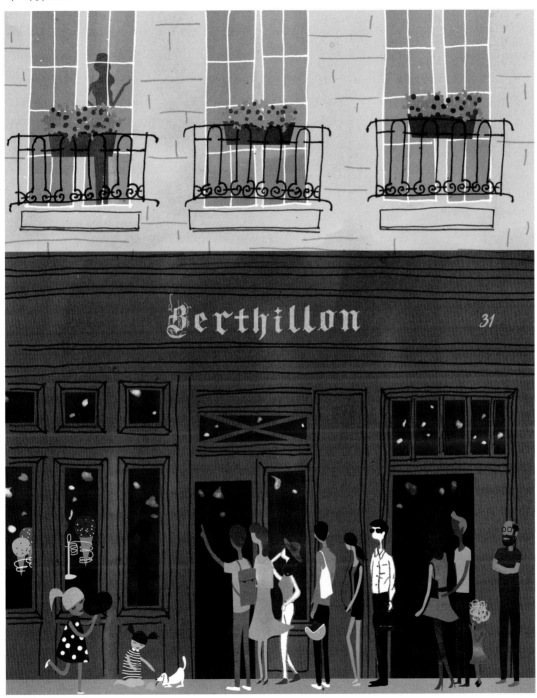

48.8518, 2.3568

The Farmers Market

파머스 마켓, 1934

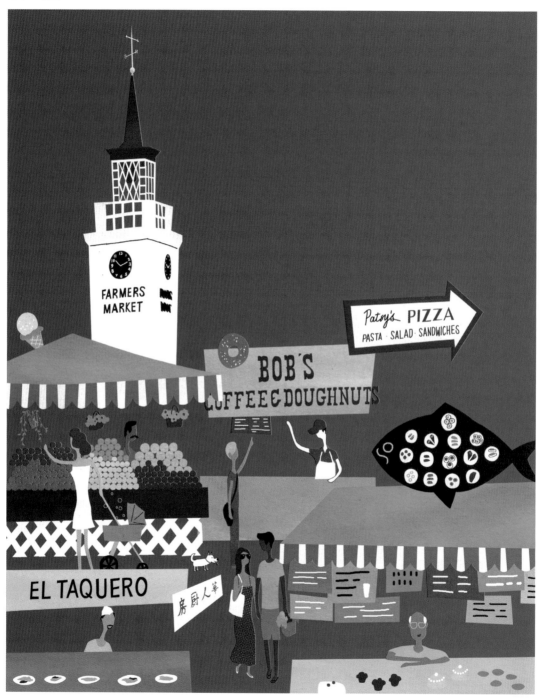

34.0716, -118.3600

Le Marché

마르셰

파머스 마켓에서는 음식 주변으로 공동체가 형성된다. – 브라이언트 테리

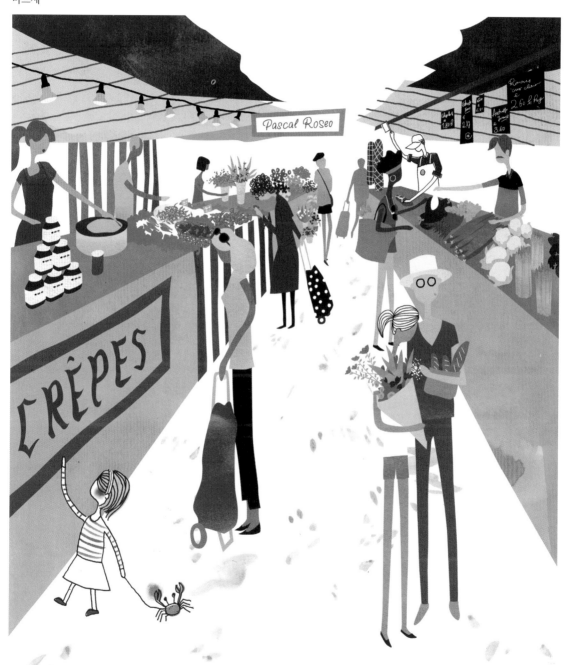

Cheese
로스앤젤레스의 치즈

인생은 멋지다.
치즈는 인생을 더 멋지게 한다.
– 에버리 에임스

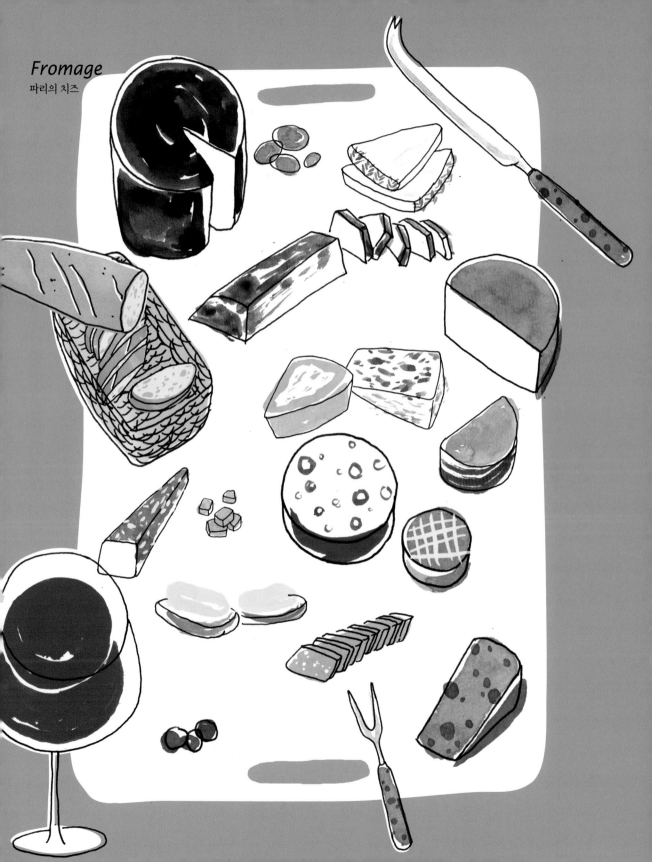

Fromage
파리의 치즈

와인과 술

BevMo!
베브모

Nicolas
나콜라

NICOLAS

와인은 병에 담긴 한 편의 시이다. – 로버트 루이스 스티븐슨

7 변화하는 도시

도시 스프롤 현상은 자동차가 낳은 결과이다. — 에드워드 글레이저

LA 1850년 캘리포니아가 미국의 주로 편입된 이후 로스앤젤레스는 빠르게 성장하고 확장해 곧 도시로 지정되었다. 더 건강한 삶의 방식과 기회를 찾아 동부와 중서부 주민들이 대규모로 이주해왔고, 이로 인한 심각한 인구 증가를 감당하기 위해 기반 시설의 개발이 시급해졌다.

1900년대 초반, 다운타운 남쪽으로 32킬로미터 떨어진 샌페드로(San Pedro)의 69킬로미터에 달하는 해안 지대가 항구로 탈바꿈했고 이를 통해 로스앤젤레스는 세계 주요 운송 거점이자 미국에서 가장 붐비는 컨테이너 항구로 자리 잡았다. 1913년에는 시내 북쪽으로 375킬로미터 떨어진 오웬스 밸리(Owens Valley)에서 더 많은 양의 물을 끌어오기 위해 윌리엄 멀홀랜드(William Mulholland)가 설계한 송수로 시설을 건설했는데, 이는 LA를 더 큰 도시로 성장시키기 위한 매우 중요한 공사였다. 로스앤젤레스는 농업의 성장과 함께 더 발전해갔는데, 특히 감귤류 생산이 주를 이루었다. 또한 석유가 오렌지만큼이나 중요해지자 곧 땅의 이곳저곳에서 석유 시추가 이루어졌고, 개발업자였던 에드워드 도헤니(Edward Doheny)와 J. 폴 게티(J. Paul Getty)는 엄청난 갑부가 되었다.

1910년에는 새로 등장한 항공업계가 호황을 누리며 입지를 굳건히 했다. 세계대전을 통해 세계의 우주 항공 및 방위 산업의 중심지로 올라선 것이다. 항공 산업은 수십 년간 도시경제의 주축이 되었고, 그 영향으로 패서디나의 유명 대학인 캘리포니아 공과대학교(California Institute of Technology, Caltech)의 부설 기관으로 우주 탐사에 중점을 둔 제트 추진 연구소(Jet Propulsion

Laboratory, JPL)와 에어로 연구소(AERO Institute), 랜드 연구소(RAND Corporation), 스페이스엑스(SpaceX) 외 다수의 시설이 건립되었다.

도시의 정체성과 너무도 밀접한 영화 산업은 의류 제조업, 패션, 스포츠웨어 산업과 함께 20세기 전반을 통해 성장해나갔다. 이러한 기업들의 성공은 미래에 대한 꿈을 생생히 유지해주었다. 도시가 팽창해가는 과정에서 주기적으로 부동산 붐이 일어나 옛 농장 지대는 점점 더 작고 수익이 높은 구획으로 바뀌었다. 1930년 약 백만 명이었던 인구는 1950년 2백만 명으로 증가했다. 30년 후에는 3백만 명이 되었고, 현재의 인구는 2000년 당시의 4백만 명 선에서 어느 정도 유지되고 있다.

우리는 한 달에 도시 하나씩을 세우고 있다. ─ 윗셋

경이적인 성장이 계속되는 가운데 1950년대에는 방대한 규모의 고속도로망이 건설되어 앤젤리노들은 타지로 손쉽게 이동할 수 있게 되었고 자동차를 기반으로 한 삶의 방식이 정착되었다. 로스앤젤레스는 대로와 고속도로가 복잡하게 얽힌 구조를 갖고 있어 길 찾기가 다소 어렵긴 하지만 넓은 대지의 많은 구역을 서로 연결하고 있다. LA에는 5백만 대 이상의 자동차가 800킬로미터가 넘는 길이의 고속도로와 이와 얽힌 교차로 위에서 달리고 있다. LA에서 자동차 없이 살기는 쉽지 않다. 실제로 사람들은 자동차 안에서 많은 시간을 보낸다. 그러고 보면 자동차가 앤젤리노들에게 있어 정체성의 일부라는 사실도 어쩌면 당연한 일이다. 이 정체성은 종종 자동차 그 자체와 취향대로 꾸민 차량 번호판 등의 작은 부분을 통해 드러나곤 한다. 하이브리드 자동차는 최근 각광받고 있는 추세다. 친환경적이고 특히 휘발유 가격이 오른 요즘에는 경제적이기까지 하기 때문이다(아직 파리보다는 연료비가 덜 비싸긴 하다). 최신 유행의 컨버터블, 스포티한 SUV, 튼튼한 픽업트럭, 새것 같은 빈티지카, 또는 오래된 고물차 등 이 모든 자동차들이 도로에 몰려 심각한 교통 체증과 혼잡을 유발하고 있으니 이에 따르는 운전 스트레스 역시 심각한 문제다.

자동차가 필수품인 도시 LA에서 자동차 지붕을 열고 음악을 크게 튼 채 운전하는 모습은 그림이나 영화 등을 통해 전 세계인에게 소개되었다. LA의 자동차 문화는 렌터카 업체, 세차장, 자동차 대리점과 정비소의 수, 그리고 시내 어디에나 있어 앤젤리노들의 구원자 역할을 하는 대리 주차 서비스를 통해 명확하게 확인할 수 있다.

발 닿는 모든 길에는 시선을 사로잡을 만한 볼거리가 가득하다. 옛것부터 새것까지 다양한 건축물, 장대한 자연의 아름다움, 감탄을 자아내는 경치 등 이 도시의 변화무쌍한 풍경은 그저 놀라울 따름이다. 선셋 로드나 윌셔 대로를 따라 바다로 향하거나, PCH를 드라이브 하거나, 변화하는 자연의 숭고하고도 마법 같은 순간을 담고 있는 토팡가, 로렐(Laurel), 콜드워터(Coldwater), 또는 베네딕트(Benedict) 협곡의 구불거리는 언덕길을 따라 운전하다보면 세상 그 어디에서도 하기 힘든 경험을 할 수 있을 것이다.

LA에서 걸어 다니는 사람이 없다고들 하지만, 시내에는 도보로 다닐 만한 곳이 많고 실제로 일부 지역에서는 걷는 것이 무척 편리하다. 그러나 현재 내 위치와 내가 가고자 하는 곳과의 거리가 상당히 먼 경우가 대부분이다. LA에서는 걷기 위해 운전을 하고 운전했다는 사실을 잊기 위해 걷는다! 걷는 것은 LA를 이루는 지역들의 모습과 특성을 자세히 관찰하기에 가장 좋은 방법이다.

자전거는 LA를 경험할 수 있는 또 한 가지 방법으로, 다른 방식으로는 놓치기 쉬운 것들을 눈에 담을 수 있다. 시간과 돈을 아낄 수 있을뿐더러 몸의 건강에도 좋은 운송 수단이다. 자전거 인구가 늘어나면서, LA는 이를 수용하기 위해 2,700킬로미터에 이르는 자전거 전용도로를 건설하는 등 한층 자전거 친화적인 도시로 거듭나고 있다.

운전을 하거나 자전거를 타기 싫은 이들에게는 메트로(Metro)를 추천한다. 버스, 지하철과 경전철로 이루어진 메트로는 여섯 개 노선과 80여 개 역을 운영하고 있어 놀랍도록 편리하다. 각양각색의 역사 내부는 다양한 그림과 조각으로 장식되어 있다. 도시에서의 여정은 언제나 쉽지 않으니 계획과 예측이 필요하다. 미션 부흥, 남서부, 스페인, 그리고 아르데코 양식이 뒤섞인 유니언 스테이션(Union Station)은 로스앤젤레스 다운타운의 인상 깊은 건축 랜드마크로 1930년대에 건설된 이후 철도의 '황금기'를 기념하는 건물로 존재해왔다. 이곳은 이 지역 대중교통의 심장부로, 앰트랙(Amtrak), 메트로링크(Metrolink) 및 메트로 통근 열차의 합류 지점 역할을 하고 있다.

LA를 여행한다면 한 곳에서 다른 곳으로의 이동은 꽤 긴 여정이다.

인생은 스스로를 계속해서 바꿔가는 이미지의 연속이 아니던가? – 앤디 워홀

인간의 다리를 이동 수단으로 복원해야 한다. 보행자는 연료로 음식을 먹고 별도의 주차 시설을 필요로 하지 않는다. – 루이스 멈포드

파리

한 도시의 생명력은 그 안에 사는 사람들이 매일같이 만들어가는 수백만의 여정이다.

파리는 걷기 좋은 도시로, 걷기는 최고의 시내 이동 수단이다. '플라뇌르 (flâneur)'는 시인 샤를 보들레르(Charles Baudelaire)에 의해 유행하게 된 용어로, 거리를 산책하며 영감과 감각적인 즐거움을 얻는 사람을 묘사할 때 사용된다. 인도는 보행자의 것이고 도로는 자동차의 공간이다. 파리에서는 보행자를 위해 자동차가 멈추지 않기 때문에 파리지앵들은 아무렇게나 길을 건넌다. 마치 시내 투우 경기처럼 말이다. 이런 환경 덕분에 파리 사람들은 이 도시와 관습에 완전히 통달한 채 스릴을 만끽한다.

도로에서는 온갖 종류의 자전거가 택시, 승용차, 트럭, 버스 등과 함께 경주한다. 파리지앵들은 시내 이동을 더 빠르고 쉽게 하기 위해 '벨립(Vélib, vél은 자전거를 의미하는 vélo에서, lib'은 자유를 의미하는 liberté에서 따왔다)'이라는 공공 자전거 공유 시스템을 도입했다. 스쿠터와 오토바이 소음은 파리 전역의 거리를 메운다. 이는 파리지앵들이 친환경 방식을 선호하게 되고 연료비가 몹시 비싼 수준을 유지하는 상황에서(LA 연료비의 두 배) 파리 도로의 특징이 되어버렸다. 파리지앵들은 시내 이동 시 자신만의 스타일로 근사하게 보이고 싶어 한다. 헬멧부터 고글과 부츠, 손잡이까지 모든 디테일 하나하나가 엄청나게 중요하다.

파리에서 자동차는 느리고 비싼 이동 수단이다. 어떤 파리지앵이 자동차를 소유하고 있다면 그것

은 소형차일 가능성이 크다. 이는 제한적인 주차 공간과 극심한 교통 혼잡 때문이다. 파리에서 가장 유행하는 차종은 프랑스에서 최초로 개발된 스마트(Smart) 같은 도시형 소형차가 대부분이다. 가끔 도로에서 고급 차량이 보일 때도 있지만, 파리에서 사회적 지위가 소유한 자동차의 종류에 반영되는 일은 드물다. 파리의 정신없는 교통 혼잡 속에서도 두 가지 단순한 원칙이 있기는 하다. 보행자란 존재하지 않는다. 그리고 우측의 자동차가 우선 통행권을 갖는다. 지하 차로, 넓은 대로, 일방통행로, 로터리 등이 있어 자동차들은 더욱 자유롭게 움직인다. 도시를 둘러싸고 있는 외곽 순환도로는 파리에서 가장 붐비는 도로로, 전 세계 그 어느 곳과 마찬가지로 혼잡 시간대에는 교통 체증으로 시달린다.

파리 지하에는 메트로(Métro)가 놓여 있다. 확연한 아르누보 양식의 메트로 입구는 엑토르 기마르(Hector Guimard)가 디자인했는데, 파리의 도보에서 뻗어 나온 그 우아한 자태가 지나간 과거를 연상시킨다. 유광 세라믹 틀로 고정시킨 대형 광고 포스터가 역사 내의 복도를 따라 늘어선 모습은 마치 하나의 예술작품 같다. 승객들이 이동하는 동안에는 바이올리니스트나 아코디언 주자의 흥미진진한 연주가 귀를 즐겁게 한다. 파리의 메트로는 매년 약 14억 명이 이용한다. 1900년 첫 번째 노선이 만국박람회 기간에 맞추어 처음 운행을 시작한 이후, 파리지앵들은 이 새로운 교통수단을 즉각적으로 받아들였다. 오늘날 도시의 상징으로 자리 잡은 메트로는 214킬로미터의 철로와 303개 역, 16개 노선을 통해 사람들에게 빠르고 효율적인 교통수단을 제공하고 있다.

파리에는 프랑스와 유럽 전역에서 운영되는 철도망인 고속 교외철도(Réseau Express Régional, RER)도 있다. 주요 기차역은 여섯 군데가 있다. 파리의 진정한 관문으로 간주되는 이 역들은 파리 북역, 파리 동역(Gare de l'Est), 리옹역(Gare de Lyon), 몽파르나스역(Gare Montparnasse), 생라자르역(Gare Saint-Lazare), 오스테를리츠역(Gare d'Austerlitz)인데, 각 역에서는 각기 다른 방향으로 열차가 출발한다. 파리지앵과 여행자 들 모두 출장이나 주말 나들이를 위해 멀리 떨어진 곳으로 여행할 때는 TGV(Train à Grande Vitesse, 고속열차)를 애용한다.

자, 또 하나 파리의 특징으로, 파업을 말하지 않을 수 없다. 이 극도로 불편한 노사 분쟁과 그 결과로 벌어지는 시위는 종종 파리의 교통 시스템을 마비시킨다. 이런저런 문제에 반대하는 노동조합이 일으키는 파업은 여행객들로 하여금 곤란한 일들을 겪게 한다. 파업이 파리지앵들에게는 생활방식이 되어버렸지만, 이들 역시 시내 이동을 위한 대안을 고려해야 한다. 파리가 모두에게 끊임

214

없는 모험과 놀라움을 선사하는 또 하나의 방식인 것이다.

그 어디를 가든, 마음을 다해 가라.　 - 공자

기차역

Union Station

유니언 스테이션, 1939

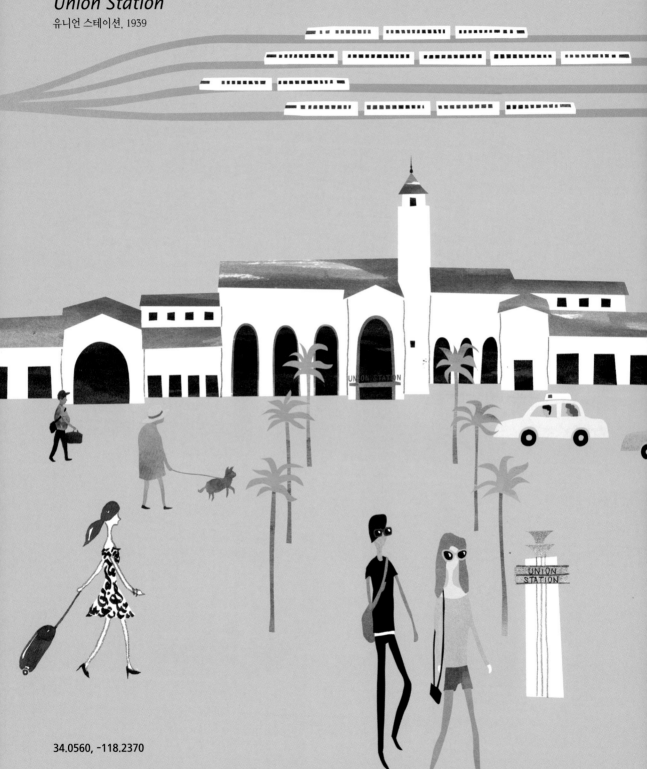

34.0560, -118.2370

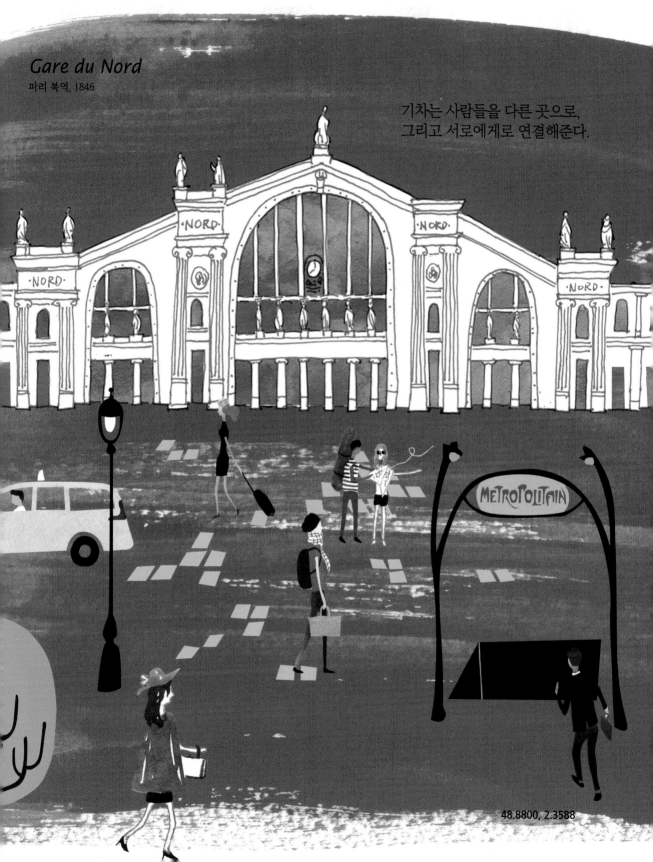

Gare du Nord
파리 북역, 1846

기차는 사람들을 다른 곳으로,
그리고 서로에게로 연결해준다.

48.8800, 2.3588

Metro
로스앤젤레스의 메트로, 1990

Métro

파리의 메트로, 1900

지하철에서는 혼자 있더라도
절대 외롭지는 않을 것이다.

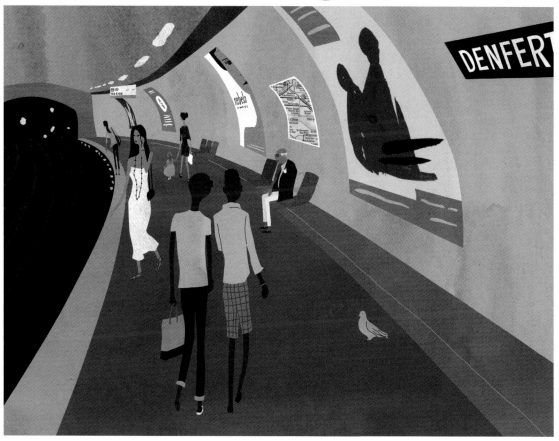

고속도로 & 순환도로

Los Angeles

로스앤젤레스, 1950년대

Boulevard Périphérique

순환도로, 1973

교통 체증에 갇혀 있기에 인생은
너무 짧다. – 댄 벨락

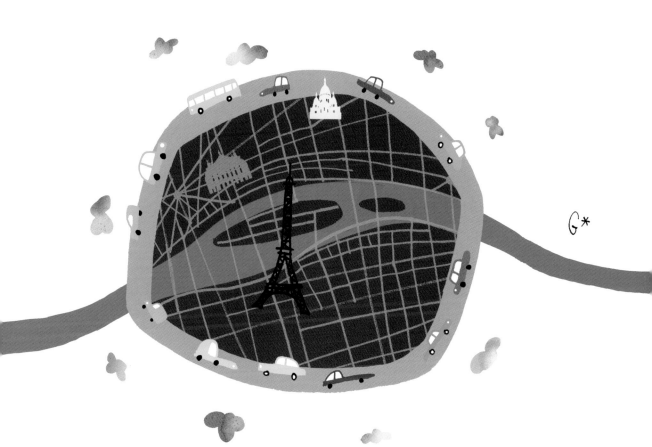

자동차

Cars
로스앤젤레스의 자동차

Voitures

파리의 자동차

인생의 모든 것은 다른 곳에 있고
우리는 그곳에 자동차를 타고 간다. – 화이트

자전거

Bikes
자전거

Vélib'

벨립

자전거는 별난 이동 수단이다. 자전거에서는
승객이 그 엔진이다. – 존 하워드

Harley Davidson

할리 데이비슨

Scooter Français
프랑스 스쿠터

좋은 라이더는 균형감, 판단력과 타이밍을
갖추고 있다. 좋은 애인도 마찬가지이다.

횡단보도 건너기

Los Angeles

로스앤젤레스

Paris

파리

Trucks

트럭

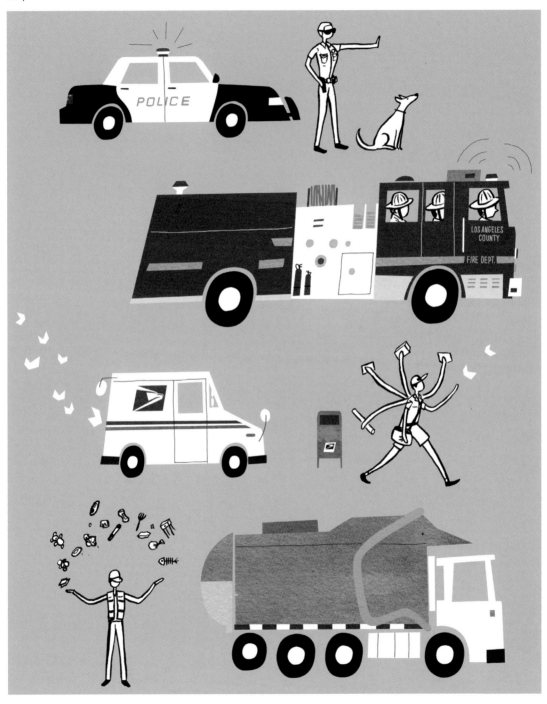

Camions
트럭

리더는 타고나는 것이 아니다. 각고의 노력으로
만들어지는 것이다. – 빈스 롬바르디

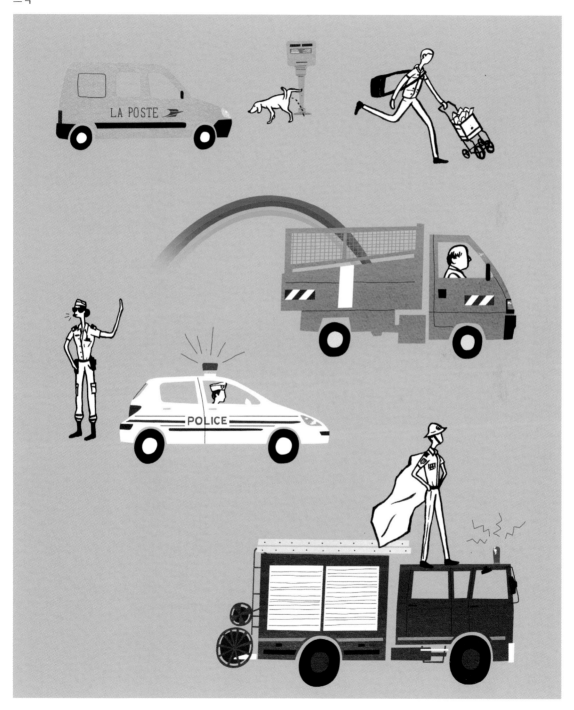

푸니쿨라

Angels Flight

앤젤스 플라이트, 1901

34.0514, -118.2500

Montmartre Funicular

몽마르트르 푸니쿨라, 1900

올라가는 것은 반드시 내려온다.
– 아이작 뉴튼

48.8850, 2.3426 β

감사의 글

예술은 소통의 한 방식이다. 그리고 내게 있어 예술은 모든 요소를 한데 모아 전에 없던 새로운 것을 만들어내는 행위이다.

예술과 열정으로 펼쳐낸 이 책은 하나의 불씨에서 비롯되었다. 그 불씨란 닐 쇼가 떠올린 아이디어였고 덕분에 나는 로스앤젤레스와 파리에 대한 그림 이야기를 펴내게 되었다. 닐이 영감과 동기부여를 해주고 전문적인 지도를 지속적으로 해주었기에 이렇게 두 공간을 넘나드는 책이 탄생할 수 있었다.

> 정말로 좋아하는 일을 해라. 무슨 일이 일어날지 모르니까. - 데이비드 린치

책을 만드는 과정 내내 많은 사람의 도움을 받았다. 그들이 아니었다면 이 책을 내는 것은 불가능했을 것이다. 우선 재능 있는 일러스트레이터인 에릭 지리아와 닉 루에게 감사를 표한다. 에릭과 루는 말로 표현할 수 없는 내 깊은 마음까지도 멋진 그림으로 표현해주었다.

레나와 에릭 바랑통, 앤(나의 프랑스 딸래미), 베르트랑 주앵, 알렉시스 '레스 이즈 모어(Less is More)' 놀랑, 알 카도쉬, 그레고리 니콜라이디스에게도 감사의 인사를 전한다. 또한 파리 지원팀에게도 고마운 마음을 전하고 싶다. 지원팀은 로스앤젤레스와 파리에 대한 내 애정에 공감해주고 프로젝트를 신뢰해주었으며 끊이지 않는 지도와 격려, 조언과 지혜로 함께 해주었다.

아이디어를 실행에 옮길 수 있도록 도와준 놈 애비, 여러 차례 원고를 검토해준 샤리 토렐, 내 이야기를 펼쳐낼 수 있도록 용기를 북돋워준 데이브 버쿠스와 그의 탁월한 조언과 헌신에도 감사를 표한다. 출판계에 대해 가르쳐주고 오밤중에 보내는 이메일에도 답해준 데이비드 이버쇼프에게도

234

각별한 인사를 하고 싶다. 필요할 때마다 법률적 조언을 아끼지 않은 제프 셀든에게도 고맙다. 패서디나 앤젤 친구들과 동료들은 내 가장 최근의 도전을 위해 멘토가 되어주었고 힘이 되어주었다. 제이 넌과 크리스 캡진스키는 나를 믿어주었고 IT 관련 문제가 있을 때마다 도와주었다. 브루스 롱은 창의적인 프로세스를 가늠하는 예리한 통찰력으로 마케팅 방법을 조언하고, 프로젝트에 대한 신뢰를 보여주었고, 롭 린스트롬은 작가가 된다는 것이 무엇인지 내게 가르쳐주었다. 이 책을 출판할 수 있게 해준 제니퍼 모스트 딜래니와 보스턴의 베나 북스에 있는 그녀의 팀원들에게도, 이 프로젝트를 지지해준 에이모 북스의 폴 노튼에게도 아주 특별한 감사의 인사를 전한다.

아이디어를 실현시키는 내 능력을 항상 믿어준 내 아이들 키미, 에릭, 마이클에게 언제나 고맙고, 나는 그들이 무엇이든 해낼 수 있음을 믿는다.

키미 에리 커츠에게도 그녀의 통찰력 있는 조언과 재능, 전문성, 열정, 그리고 꼼꼼한 편집에 대해 마음 깊은 감사를 전한다.

남다른 헌신과 아이디어로 곁을 지켜준 남편에게도 언제나 고마운 마음뿐이다. 남편이 아니었다면 이 책은 세상에 나올 수 없었을 것이다.

내 인생에 특별한 경험을 안겨준 사람들, 그리고 도움을 주기 위해 물심양면 애써준 모두에게 감동받았다.

내게 책을 쓰라고 말했던 여러분, 자 그 책이 여기 있습니다!

> 목표를 달성함으로써 얻는 것보다 목표를 달성함으로써 당신이 어떤 사람이 되느냐가 더 중요하다. - 헨리 데이비드 소로

추천 정보 |
Best Addresses

로스앤젤레스와 파리에서 내가 좋아하는 쇼핑, 식당, 호텔을 소개한다. 본문에 언급된 곳 외에 아낌없이 공유하고 싶은 장소도 다수 포함되어 있다.

로스앤젤레스

식당

Apple Pan
10801 W. Pico Blvd., West Los Angeles: 웨스트사이드에서 유명한 버거&파이 식당. 옛 모습을 간직해온 만큼 재미있는 식당.

BOA Steakhouse
9200 W. Sunset Blvd., West Hollywood: 시내에서 가장 유명한 스테이크 하우스 중 하나.

Bouchon
235 N. Canon Dr., Beverly Hills: 유명 인사들의 단골집이자 제대로 된 프렌치 요리를 갈망하는 이들(바로 나!)이 손꼽는 레스토랑. 토마스 켈러 주방장이 편안하면서도 정통적인 프렌치 비스트로 요리를 선보인다.

Café Habana
3939 Cross Creek Rd., Malibu: 뉴욕의 정취가 가미된 쿠바 정통 요리가 있는 곳.

Canter's Deli
419 N. Fairfax Ave., Los Angeles: 유명한 유대인 식당으로 맛조볼 수프(matzo ball soup)와 콘비프 샌드위치(corned beef sandwiches) 맛집이다.

Casita del Campo
1920 Hyperion Ave., Silver Lake: 근사한 동네에 위치해 창의적인 요리를 선보이는 고급 멕시코 식당. 상그리아가 맛있다!

El Cholo
1121 S. Western Ave., Los Angeles: LA에서 가장 맛있고 가장 정통에 가까운 멕시코 식당 중 하나. 여러 지점이 있는데, 개인적으로는 웨스턴 애비뉴 지점 외에도 산타모니카와 패서디나 지점을 오랜 기간 애용해왔다.

Church & State Bistro

1850 Industrial St. #100, Los Angeles: 다운타운 산업 지구의 점차 번화해가는 길가에 있다. 세련된 분위기로 현대적 요소를 가미한 정교한 프렌치 요리를 제공한다.

Comme Ça

8479 Melrose Ave., West Hollywood: 파리의 브라스리를 표방한 매우 인기 있는 레스토랑이다. 산뜻한 디자인과 전통 프랑스 요리가 마치 파리에 와 있는 듯한 착각을 불러일으킬 것이다!

Dominick's

8715 Beverly Blvd., West Hollywood: LA의 식도락가들에게 사랑받는 정통 이탈리안 레스토랑. 섹시한 와인리스트와 아름다운 벽돌 테라스까지 갖추고 있다!

Eveleigh

8752 W. Sunset Blvd., West Hollywood: 투박한 듯한 인테리어에 독창적인 칵테일과 기발한 메뉴를 자랑하는 식당. 훌륭한 서비스와 시내가 내려다보이는 전망까지 갖추었다!

Father's Office

1018 Montana Ave., Santa Monica: 맛좋은 수제 버거와 방대한 맥주 셀렉션을 갖춰 누구나 좋아할 만한 곳.

Flore Vegan

3818 W. Sunset Blvd., Silver Lake: 아늑하면서도 매력적인 빈티지 인테리어의 채식 레스토랑.

Gjelina

1429 Abbot Kinney Blvd., Venice: 개인적으로 즐겨 찾는 퓨전 이탈리안 식당. 현지/제철 재료를 창의적으로 활용한 요리를 선보인다.

Green Street Restaurant

146 Shopper's Lane, Pasadena: 다양한 건강식을 선보이는 매력적인 공간. 다이앤 샐러드(Dianne salad)는 반드시 먹어봐야 한다.

The Grill on the Alley

9560 Dayton Way, Beverly Hills / 120 E. Promenade Way, Thousand Oaks: 훌륭한 스테이크 하우스. 좋은 음식과 최상급 서비스, 품위를 갖추었다. 창의적인 칵테일과 와인을 좋아하는 이들의 단골집이다.

Gus's BBQ

808 Fair Oaks Ave., South Pasadena: 개인적으로 LA 전체를 통틀어 가장 좋아하는 남부식 바비큐 레스토랑이다. 립, 치킨, 버거 등 모든 메뉴가 끝내주게 맛있다!

Intelligentsia

1331 Abbot Kinney Blvd., Venice: 힙한 분위기의 고급 커피숍.

The Ivy

113 N. Robertson Blvd., Los Angeles: 흰색 말뚝 울타리 너머로 아기자기한 테라스에서 스타들이 식사하고 밖으로는 파파라치들이 웅성대는 식당이다. 이 지역의 무척 세련된 부티크에서 쇼핑을 하다가 잠시 들러 식사하기에 그만인 곳이다.

EL TAQUERO

Joan's on Third

8350 W. Third St., Los Angeles: LA 최고의 수프 & 샌드위치 세트를 팔고 있다. 고급 주방용품을 쇼핑하는 동안 유명 인사도 한두 명 볼 수 있다.

Katsuya by Starck

6300 Hollywood Blvd., Los Angeles, 그리고
Sushi Katsu-Ya

11680 Ventura Blvd., Studio City: 최초의 미니멀 스시집인 스시 카츠야(Sushi Katsu-Ya)에서 맛있는 스시에 대한 기준을 세우더니 필립 스탁의 화려한 디자인으로 무장한 지점을 여기저기에 오픈했다. 카츠야 셰프는 구운 밥 위에 올린 매운 참치요리, 할라피뇨를 곁들인 방어 사시미 등 꾸준하게 인기 있는 메뉴를 개발하여 명성이 높다.

La Grande Orange Café

260 S. Raymond Ave., Pasadena: 지하철역 옆에 있다. 두말 할 나위 없는 음식과 서비스로 LA의 식도락가들 사이에서 인기가 높다. 고급스러우면서도 캐주얼한 분위기에 참신한 메뉴를 갖추고 있다.

LAMILL Coffee

1636 Silver Lake Blvd., Silver Lake: LA 동부에서 가장 멋들어진 커피숍. 샹들리에와 인조가죽 의자가 글래머러스하게 어우러진 공간에 커피는 섬세하기 그지없다.

Maximiliano

5930 York Blvd., Eagle Rock: 최근 주목받는 지역에 자리 잡은 환상적인 이탈리안 식당. 신선한 재료로 만든 피자, 파스타와 특선요리를 근사한 공간에서 맛볼 수 있다. 테라스에서도 식사가 가능하다.

Mijares Mexican Restaurant

145 Palmetto Dr., Pasadena: 전통 멕시칸 레스토랑으로 맛좋은 음식과 유쾌한 서비스, 훌륭한 마가리타로 즐거운 시간을 보낼 수 있다.

New Moon

102 W. Ninth St., Los Angeles / 2138 Verdugo Blvd., Montrose: 개인적으로 시내에서 손꼽는 중국 레스토랑. 현대적인 공간에서 신선하고 건강한 재료로 요리해낸다.

Nobu

903 N. La Cienega Blvd., West Hollywood: 우아한 분위기를 자랑하는 노부 마츠히사(Nobu Matsuhisa)의 고급 일식 레스토랑. 정치인, 스시 애호가, 부자와 유명인 모두가 이 식당의 전화번호를 단축키로 저장해두었다.

Osteria Mozza

6602 Melrose Ave., Hollywood: LA의 대표적인 이탈리안 레스토랑 중 하나. 미니멀한 인테리어와 수준 높은 요리는 이 도시의 온갖 아름답고 유명한 이들의 발길을 유혹한다. 특별한 날에 추천한다.

Parkway Grill

510 S. Arroyo Pkwy., Pasadena: 내가 패서디나에서 특히 즐겨 찾는 식당으로 시크한 인테리어에 신선한 현지 재료를 활용한 참신한 캘리포니아식 메뉴를 선보인다.

Philippe The Original

1001 N. Alameda St., Los Angeles: 로스앤젤레스에서 가장 오래된 식당 중 하나로(2017년 기준 109년 되었다) 프렌치 딥 샌드위치가 주 메뉴이다. 테이블마다 땅콩이 놓여 있고 시간 여행과도 같은 이 공간 아래로는 톱밥 바닥이 깔려 있다.

Pink's Hot Dogs

709 N. La Brea Ave., Hollywood: 기나긴 줄이 증명하듯 LA 최고의 핫도그로 유명하다. 재미있고 기억에도 남을 만한 곳이다.

RivaBella

9201 W. Sunset Blvd., West Hollywood: 영향력 있는 인사들이 몰려드는 것으로 유명한 몹시 세련된 이탈리안 레스토랑.

Roscoe's House of Chicken & Waffles

1514 N. Gower St., Hollywood: 딥프라이드 치킨에 얇고 달달한 와플, 거품을 낸 버터 한 덩이에 메이플시럽을 얹은 조합에 집중한 최초의 식당 중 하나. 로스코스는 맛있는 데다가 마음까지 어루만져주는 소울푸드를 제공한다.

Rush Street

9546 W. Washington Blvd., Culver City: 최근 떠오르는 컬버 시티 부근에서 내가 가장 좋아하는 식당이다. 컴포트 푸드를 팔고 있으며 음료도 맛있다.

Spago

176 N. Canon Dr., Beverly Hills: 스파고는 볼프강 퍽이 부리는 요리 마법의 아주 좋은 예라 할 수 있다. 연중 내내 즐길 수 있는 테라스는 아름답기 그지없고, 메뉴는 언제나 최상의 재료를 사용해 최고를 유지한다.

Stonehaus

32039 Agoura Rd., Westlake Village: 분수와 벽돌 장식의 정원까지 갖춘 포도밭에 마련된 근사한 와인바. 마치 프랑스 시골에 온 듯한 분위기이다. 느긋하게 즐기며 사람 구경하기 좋은 곳.

Tavern Restaurant

11648 San Vicente Blvd., West Los Angeles: 인테리어가 특히 눈길을 끌며, 신선한 현지 재료로 만든 캘리포니아식 요리를 제공한다. 이곳에서의 식사는 특별한 경험이 될 것이다.

Umami Burger

4655 Hollywood Blvd., Los Angeles: 내가 로스앤젤레스 가장 좋아하는 버거집. 소고기, 칠면조, 치킨, 참치, 채식 등 다양한 버거 중에서 고를 수 있다. 오크향의 짭짤하고 달콤한 감칠맛이 입안을 가득 메운다. 메뉴판에는 없지만 크로켓의 LA 버전인 치즈 토트(Cheesy tots)도 꼭 먹어봐야 한다.

호텔

Andaz West Hollywood

8401 Sunset Blvd., West Hollywood: 탁 트인 도시 전망을 자랑하는 모던한 분위기의 호텔. 트렌디한 상점과 레스토랑이 도보 거리에 있어 위치도 좋다.

The Beverly Hills Hotel

9641 Sunset Blvd., Beverly Hills: 할리우드식 화려함의 정수를 보여주는 호텔. 인기 있는 수영장과 카바나, 호화로운 폴로 라운지는 예로부터 갑부와 유명인사들이 머물며 노닐던 곳이다. 이곳에 있으면 과거로의 여행을 하는 것만 같다. 개인적으로는 이곳에서 결혼식을 하면서 나만의 전설을 남기기도 했다.

Chateau Marmont

8221 Sunset Blvd., West Hollywood: 이처럼 독특하면서도 상징적인 호텔은 또 없을 것이다. 유명인사들의 단골 호텔로, 식사와 술을 즐기기에도 좋다.

Hotel Bel-Air

701 Stone Canyon Rd., Los Angeles: 시내에서 가장 아름다운 호텔로 손꼽힌다. 황홀하면서도 기분 좋은 공간이다. 나는 점심이나 저녁 식사를 위해, 특별한 날을 기념하기 위해, 또는 깜짝 주말여행으로도 이 호텔을 즐겨 찾는다.

Hotel Shangri-La

1301 Ocean Ave., Santa Monica: 아르데코 장식이 일품이며 숨 막히는 경치와 위치까지 훌륭한 호텔.

The Langham Huntington

141 S. Oak Knoll Ave., Pasadena: 아름다운 패서디나 지역의 주요 랜드마크이자 우아한 럭셔리 리조트 호텔. 프랑스에서 방문하는 친구들과 동료들도 이곳의 훌륭한 스파 시설과 레스토랑을 좋아한다. 근사하게 장식된 연회장은 각종 행사장으로 애용되고 있다.

Malibu Beach Inn

22878 Pacific Coast Highway, Malibu: 카본 비치(Carbon Beach)에 위치한 시크한 디자인의 호텔. 찬란한 노을을 바라보며 한잔하기 좋은 장소이다.

The Millennium Biltmore Hotel

506 S. Grand Ave., Los Angeles: 이 호텔은 LA 다운타운의 '오래된 것은 무엇이든 다시 새것이 되는' 트렌드의 전형이라 할 수 있다. 이 90년 역사의 호텔은 시간을 초월한 고상함을 그대로 간직하고 있다.

The Mondrian Hotel

8440 W. Sunset Blvd., West Hollywood: 초현대적이며 초미니멀한 핫플레이스. 멋진 사람들이 섹시한 스카이바(Skybar)에서 술을 즐기게, 사람 구경하기에도 좋은 호텔이다. 이곳에서 보는 시내 전망이 빼어나기 때문에 나는 기회가 될 때마다 외부 손님을 데리고 오곤 한다.

Shutters on the Beach

1 Pico Blvd., Santa Monica: 뉴잉글랜드 식민지 양식으로 디자인되어 유행을 초월한 비치 하우스식 리조트. 특별한 행사를 전원적 스타일로 진행할 수 있다.

SLS Hotel at Beverly Hills

465 S. La Cienega Blvd., Los Angeles: 필립 스탁이 디자인하여 안락함과 스타일이 완벽한 균형을 이루고 있으며, LA의 중심이라는 완벽한 위치까지 갖추었다.

The Standard Downtown LA

550 S. Flower St., Los Angeles: 환상적인 루프탑 바가 있는 멋진 호텔.

W Hotel

6250 Hollywood Blvd., Hollywood / 930 Hilgard Ave., Los Angeles: 현대적으로 세련된 인테리어와 격식 없이 위트있는 서비스로 잘 알려진 체인 호텔. 숙박하기에도, 한잔하기에도 좋은 곳이다.

239

The Americana at Brand

889 Americana Way, Glendale: 다양한 상점, 식당, 공연장을 갖춘 활기찬 에너지의 야외 쇼핑몰.

Amoeba Music

6400 Sunset Blvd., Hollywood: LA 최고의 레코드 가게!

Barneys New York

9570 Wilshire Blvd, Beverly Hills: 스타일이 지배하는 곳. 여성, 남성, 유아 패션의 가장 전위적인 디자이너 브랜드 외에도 다른 곳에서는 찾기 힘든 고급 미용 용품과 생활용품을 갖추고 있다.

Confederacy

4661 Hollywood Blvd., Los Angeles: 그야말로 LA스러운 인디 에클레틱 스타일의 의류를 살 수 있는 곳. 남부 캘리포니아 출신 디자이너 레베카 밍코프(Rebecca Minkoff)를 포함한 여성 의류 외에 엄선된 남성복 브랜드도 준비되어 있다.

Decades

8214 Melrose Ave., West Hollywood: 오래된 옷 한 벌에 담긴 이야기에 귀 기울이는 이들을 위한 가게. 디케이즈의 소유주들은 고급 빈티지 의류를 구하기 위해 전 세계의 세일을 찾아다닌다. 이외에 캘리포니아 출신 패셔니스타를 지원하고 원사를 위탁판매하기도 한다.

Fred Segal

8100 Melrose Ave., West Hollywood / 500 Broadway, Santa Monica: 잘 알려진 원스톱 매장으로 인기 현지 디자이너 의류와 액세서리를 만나볼 수 있다.

The Grove

189 The Grove Dr., Los Angeles: 동화나라 같은 야외 쇼핑몰. 춤추는 분수와 엄선된 브랜드의 상점, 식당, 공연장 등 즐길 거리가 가득하다.

Kitson

8590 Melrose Ave., West Hollywood: 트렌디한 팝 문화 패션을 찾는다면 반드시 가봐야 할 곳. 유명 인사들의 단골 가게이다.

Madison

3835 Cross Creek Rd., Malibu (이외 다수 지점): 창의적이면서도 독특한 LA 스타일의 인디 정신을 보여준다.

Monique Lhuillier

8485 Melrose Place, Los Angeles: 우아한 드레스나 화려한 행사를 위한 특별한 의상이 필요할 때 가야 하는 곳. 환상에 푹 빠질 수 있는 멋진 매장이다.

Neiman Marcus

9700 Wilshire Blvd., Beverly Hills: 최고급 디자이너 의류를 취급하는 고급 브랜드 백화점.

Nordstrom

시내 다수 지점: 이 백화점은 다양한 브랜드와 스타일, 서비스를 갖춰서 사람들에게 사랑받고 있다.

Saks Fifth Avenue

9600 Wilshire Blvd., Beverly Hills: 뉴욕에 본사를 두었지만 로스앤젤레스에서도 고급 상점으로서 두각을 나타내고 있다.

Stacey Todd

13025 Ventura Blvd., Studio City / 454 N. Robertson Blvd., West Hollywood: 이 지역의 보석이라 할 수 있다. 소유주인 스테이시 토드는 자신의 고급 여성 의류점을 남성적이고 현대적인 로큰롤 감성으로 채웠다.

TenOverSix

8425 Melrose Ave., Los Angeles: 인디 감성의 절충적인 상품을 파는 곳. 캐주얼 시크, 빈티지, 또는 맞춤 의류와도 코디할 만한 재미있고 세련된 아이템을 찾을 수 있다.

Third Street Promenade
Santa Monica의 Wilshire Blvd.와 Broadway가 교차하는 일대: 수많은 근사한 상점을 돌며 오후 쇼핑을 즐기기 좋다. 해변에서도 가깝다.

THVM Atelier
1317 Palmetto St., Los Angeles: 다운타운의 멋진 동네인 아트 디스트릭트(Arts District)에 있다. 세련된 기성복과 쿠튀르 브랜드를 다양하게 갖추고 있어 기억에 남을 만한 쇼핑을 할 수 있을 것이다.

Trina Turk
8008 W. 3rd St., Los Angeles: 팜스프링스와 LA가 본거지인 디자이너 브랜드. 밝은 색조의 프린트와 팝아트에서 영감을 받은 독특한 디자인이 당신을 미소 짓게 할 것이다.

Vroman's Bookstore
695 E. Colorado Blvd., Pasadena: LA 최고이자 최대 서점. 가족이 운영하는 독립 서점이다. 원하는 책을 언제든지 찾을 수 있다. 다양한 행사와 작가 사인회가 이루어지고, 매우 문학적이고 예술적인 사람들이 모이는 곳이다.

The Way We Wore
334 S. La Brea Ave., Hollywood: 이 환상적인 가게는 눈부신 빈티지 드레스와 액세서리, 그리고 디자이너들에게 영감이 될 아이템들로 가득 차 있다.

파리

식당

Angelina
226 Rue de Rivoli, 75001: 근사한 천장과 정교한 가구, 기막히도록 부드러운 케이크가 있는 아름다운 티룸을 갖췄다.

Apicius
20 Rue d'Artois, 75008: 화려한 장식과 훌륭한 서비스, 그리고 놀라운 요리가 있는 곳.

L'Avenue
41 Avenue Montaigne, 75008: 담백하고 건강한 요리를 선보이는 곳. 인테리어는 내가 좋아하는 보라색으로 디자인되어 있다. 셀러브리티와 기자 들의 미팅 장소로 애용된다.

Bar Du Marché
53 Rue Vieille du Temple, 75004: 마레 지구와 최고의 쇼핑 지역 한복판에 위치한 멋진 카페. 흠 잡을 데 없는 서비스에 가격도 합리적이다.

La Bastide Blanche
1 Blvd. de Courcelles, 75008: 프렌치 요리에 약간의 변화를 준 고급 브라스리로 예술적인 분위기를 풍긴다. 이곳에서 이 책의 프랑스인 일러스트레이터 에릭 지리아와의 미팅도 수차례 진행되었다.

Bofinger
5-7 Rue de la Bastille, 75004: 아르누보 인테리어가 눈길을 사로잡는다. 해산물 요리, 소시지, 그리고 유명 인사들이 있는 곳.

Bon
25 Rue de la Pompe, 75116: 필립 스탁이 아름답게 디자인한 고급 레스토랑. 건강한 요리를 맛볼 수 있다.

Bouillon Chartier

7 Rue du Faubourg Montmartre, 75009: 옛 모습을 간직한 활기찬 공간에서 프랑스 음식을 맛볼 수 있다. 1896년에 문을 연 이 식당은 명실공히 역사적 명소이다.

Brasserie Balzar

49 Rue des Écoles, 75005: 이곳을 방문하지 않는 이상 파리 여행은 완벽해질 수 없다. 빼어난 아르데코 인테리어와 정통 프렌치 메뉴를 자랑하는 이 식당은 과거 지성인들의 미팅 장소였고 오늘날에도 매우 인기 있는 식당이다.

Brasserie Lipp

151 Blvd. Saint-Germain, 75006: 헤밍웨이의 단골 카페에는 화려한 아르데코 인테리어, 정통 프랑스 퀴진, 그리고 콧대 높은 웨이터가 있다.

Brasserie Thoumieux

79 Rue Saint-Dominique, 75007: 아름다운 인테리어를 갖춘 이 식당에서는 세련된 전통 프렌치 메뉴를 선보인다.

Café de Flore

172 Blvd. Saint-Germain, 75006: 역사적인 카페이자 예술가와 작가들의 만남의 장소였던 곳.

Café Louise

155 Blvd. Saint-Germain, 75006: 이 레스토랑에는 파리 최고의 버거가 있으니 꼭 한번 먹어볼 것. 프렌치 요리도 역시 맛있다.

Café Marly (루브르 박물관 내)

93 Rue de Rivoli, 75001: 루브르 박물관이 보이는 근사한 위치를 자랑한다.

Chez Fernand

13 Rue Guisarde, 75006: 빨강과 흰 체크무늬 테이블보로 꾸며진 클래식한 프렌치 비스트로. 생제르맹의 중심에 있다. 점심 미팅을 하기 좋은 곳으로, 나도 디자인 업에 종사하는 친구들을 여기에서 만나곤 한다.

La Coupole

102 Blvd. du Montparnasse, 75014: 수려한 아르데코식 공간에서 정통 파리 브라스리 요리를 맛볼 수 있다. 항상 붐비는 곳이다.

Cristal Room Baccarat

11 Place des États-Unis, 75116: 필립 스탁이 디자인한 이곳의 분위기는 끝내준다. 와인 리스트 또한 훌륭하다.

Dino

8 Chaussée de la Muette, 75016: 파리에서 가장 좋아하는 이탈리안 레스토랑. 최고의 피자, 파스타, 샐러드가 있다.

Frenchie

5-6 Rue du Nil, 75002: 너무 맛있는 음식, 멋진 분위기, 친절한 서비스, 훌륭한 와인. 즐거움이 가득하다. 꼭 가볼 것!

La Gare

19 Chaussée de la Muette, 75016: 기차역이었던 곳을 멋들어진 디자인의 레스토랑으로 개조했다. 세트 메뉴도 제공된다.

Gaya Rive Gauche

44 Rue du Bac, 75007: 현대적인 디자인의 해산물 레스토랑으로 신선한 생선 요리와 이곳에서만 맛볼 수 있는 특선 메뉴가 있다. 유난히 담백하게 조리되는 생선 요리는 입을 즐겁게 한다.

Le Georges (퐁피두 센터 내)

19 Rue Beaubourg, 6th floor, 75004: 감각적인 현대 건축 공간에서 환상적인 도시 전망이 내려다보인다.

Le Grand Bistro de la Muette

10 Chaussée de la Muette, 75016: 파리에서 가장 가성비가 좋은 곳. 세트 메뉴와 세련된 인테리어, 뛰어난 서비스가 일품이다.

Le Jules Verne (에펠탑 내)

Avenue Gustave Eiffel, 75007: 눈부신 파리를 한눈에 내려다보면서 고급 정찬을 즐길 수 있다, 아주 낭만적이고 특별하게!

Ladurée

16 Rue Royale, 75008: 개인적으로 파리에서 즐겨 찾는 티룸. 이곳의 마카롱은 중독성이 강하며, 선물용으로도 더할 나위 없이 훌륭하다.

Ma Bourgogne

19 Place des Vosges, 75004: 마레의 수많은 갤러리 사이에 숨은 내 단골 맛집. 대표적인 프렌치 요리를 맛보며 보주 광장의 전망을 감상할 수 있다.

Mariage Frères

30–32 Rue du Bourg-Tibourg, 75004: 그 어느 곳과도 비교할 수 없는 최고의 티 셀렉션을 갖춘 곳. 나는 이곳의 샐러드와 케이크를 좋아한다.

Market

15 Avenue Matignon, 75008: 고상하고 멋진 공간과 개성 있는 퓨전 요리를 선보인다.

Les Ombres (케 브랑리 미술관 내)

27 Quai Branly, 75007: 에펠탑이 보이는 전망의 근사한 바.

La Pâtisserie des Rêves

111 Rue de Longchamp, 75016: 이 꿈의 파티스리는 케이크와 전통 제과를 생산하는 데 예술적인 자세로 임한다. 아기자기한 매력이 있어 아침에 빵을 먹으러 가기에도 좋다.

Silencio

142 Rue Montmartre, 75002: 프라이빗 클럽이자 예술가, 작가 등 온갖 창의적인 사람들의 모임 장소. 데이비드 린치(David Lynch)가 디자인했다. 술, 영화, 강연, 음악을 위해 나도 즐겨 찾으며 많은 영감을 얻을 수 있는 곳이다.

Spoon

14 Rue de Marignan, 75008: 알랭 뒤카스와 필립 스탁에게서 영감을 받은 레스토랑. 나 또한 내가 직접 구성할 수 있는 맛좋은 퓨전 요리를 먹기 위해 즐겨 찾는다.

...

호텔

Le Bristol Paris

112 Rue du Faubourg Saint-Honoré, 75008: 파리 최고의 쇼핑 지역에 있고 우디 앨런의 영화 「미드나잇 인 파리」에도 등장했던 호텔.

Le Citizen Hotel

96 Quai de Jemmapes, 75010: 절제된 디자인에 운하가 내려다보이는 곳으로, 최근 생긴 멋진 카페와 상점, 레스토랑 들이 가득한 번화가에 있다.

Four Seasons Hotel George V

31 Avenue George V, 75008: 파리에서도 손꼽는 호텔이자 세계 최고의 호텔 중 하나. 프렌치 럭셔리의 정수를 제대로 경험할 수 있다.

L'Hôtel

13 Rue des Beaux-Arts, 75006: 생제르맹의 중심에 있는 아주 작고 특별한 부티크 호텔. 인테리어는 자크 가르시아(Jacques Garcia)가 디자인했다.

Hôtel Bel-Ami

7–11 Rue Saint-Benoît, 75006: 생제르맹의 중심부에 있으며, 도회적 세련미의 안락한 호텔이다. 내가 시내에 아파트를 마련하기 전 자주 묵었던 호텔.

Hôtel Costes

239–241 Rue Saint-Honoré, 75001: 인기 있는 바와 안뜰의 레스토랑으로도 잘 알려진 이 호텔은 사교계 인사들의 모임 장소이다.

Hôtel d'Angleterre

44 Rue Jacob, 75006: 풍부한 역사를 자랑하는 매력적인 호텔. 생제르맹 지역에 있다. (헤밍웨이도 묵었던 곳!)

Hôtel du Nord

102 Quai de Jemmapes, 75010: 생마르탱 운하에 자리한 분위기 있는 호텔. 힙스터들이 모여드는 감각적인 공간이며, 마르셀 카르네(Marcel Carné) 감독의 걸작 영화 「오

텔 뒤 노르」로 더욱 유명하다.

Hôtel du Petit Moulin
29-31 Rue de Poitou, 75003: 한때 빵집이었던 공간이 디자이너 크리스티앙 라크루아(Christian Lacroix)의 손길을 거쳐 파리에서 가장 개성있는 호텔로 재탄생했다. 오트 쿠튀르를 라이프스타일로 경험할 수 있는 디자인 호텔.

Hôtel Plaza Athénée
25 Avenue Montaigne, 75008: 우아한 고급 호텔. 알랭 뒤카스의 레스토랑과 바를 통해 사람들에게 가장 자주 회자되는 장소로 떠올랐다. 근사한 건물 외관은 온통 꽃으로 장식되어 있어 더욱 화려하고 매혹적이다. TV나 영화에도 자주 등장하는 호텔이다.

Hôtel Récamier
3 bis Place Saint-Sulpice, 75006: 생 쉴피스 성당 근처의 고급 부티크 호텔. 댄 브라운의 소설 『다빈치 코드』 속의 여정을 따라가볼 수 있다.

Pavillon de la Reine
28 Place des Vosges, 75003: 마레에서 가장 괜찮은 호텔로, 아름다운 보주 광장에 있다. 과거와 현재가 조화를 이루었고, 파리 최고의 갤러리들에 둘러싸인 비밀 은신처 같은 곳.

Pershing Hall
49 Rue Pierre Charron, 75008: 전통 파리식 건물 외관 뒤로 조용히 숨어 있는 안뜰에는 수직 정원이 우거져 있어 이 호텔을 더 특별한 휴식처로 만들어준다.

Le Royal Monceau—Raffles Paris
37 Avenue Hoche, 75008: 또 하나의 필립 스탁 걸작이자 예술가들에게는 천국과도 같은 곳. 아주, 아주 근사한 공간이다.

Shangri-La
10 Avenue d'Léna, 75116: 눈부신 시내 전경, 훌륭한 식당과 바를 갖춘 럭셔리 호텔 겸 스파. 사람들 틈에서 즐겁게 보내기 위해 개인적으로 즐겨 찾는 곳이다.

쇼핑

Androuët
37 Rue de Verneuil, 75007: 치즈를 사랑하는 사람들을 위한 파리 최고의 가게. 무려 200종이 넘는 치즈를 판매하고 있다!

Antoine et Lili
95 Quai de Valmy, 75010: 사지 않고는 배길 수 없는 보호(boho) 스타일의 의류와 액세서리를 판매하는 곳. 멋진 생마르탱 운하 지역에 있다.

Azzedine Alaïa
7 Rue de Moussy, 75004: 건물 밖에서는 작은 초인종으로나 알아볼 수 있지만, 내부 공간은 환상적이며 몸매가 드러나는 스타일의 근사한 의류로 가득 차 있다.

BHV (Bazar de l'Hôtel de Ville)
52 Rue de Rivoli, 75004: 마레 지구에 위치한 완벽하고도 실용적인 구성의 백화점으로 파리 시청 맞은편에 있다. 필요한 모든 것을 갖추고 있고, 지하의 공구 상점만 해도 홈디포(Home Depot)보다 훨씬 다양한 제품을 찾을 수 있다! 내게 필요한 물건은 무엇이든 구할 수 있는 파리 유일의 상점.

Le Bon Marché
24 Rue de Sèvres, 75007: 파리에서 가장 오래된 백화점. 아주 우아하고, 식료품 코너는 믿기 힘들 정도로 황홀하다.

Chanel
31 Rue Cambon, 75001: 코코 샤넬이 자신의 아틀리에를 시작한 샤넬 제국의 본거지로, 그 당시의 모습과 꽤 비슷하게 유지되고 있다. 나는 꼭 이곳에서 코코 향수를 구매한다.

Charabia

11 Rue Madame, 75006: 어린 소녀와 젊은 여성을 위한 궁극의 패션 성지. 레나 바랑통(Lena Barenton)의 디자인은 뿌리칠 수 없는 매력이 있어 여러 셀럽들이 즐겨 찾고 있다.

Christian Louboutin

38–40 Rue de Grenelle, 75007: 붉은색 가죽 밑창의 구두 한 켤레를 갖는 것은 모든 여성의 꿈이지 않은가!

Colette

213 Rue Saint-Honoré, 75001: 트렌드를 파악하기 위해 내가 항상 들르는 곳. 콘셉트 스토어의 선구자와도 같은 이곳에서 엄선된 패션, 신발, 디자인, 서적, 화장품, 전자제품, 보석과 액세서리를 만나볼 수 있다.

Comptoir des Cotonniers

124 Rue Vieille du Temple, 75004: 현대적인 감각과 유행을 초월한 세련미를 조화시킨 여성 의류로 친숙하고 밝은 분위기 속에서 쇼핑할 수 있다.

Diptyque

34 Blvd. Saint-Germain, 75005: 파리 최고의 향초가 있는 곳. 내가 좋아하는 향은 무화과 향이다.

Galeries Lafayette

40 Blvd. Haussmann, 75009: 파리에서 가장 잘 알려진 백화점으로 내부의 화려한 돔 천장이 특히 유명하다. 세 채의 거대한 빌딩으로 이루어진 쇼핑 공간에서는 거의 모든 물건을 찾을 수 있다. 나는 이곳에서 시간과 돈을 아주 많이 썼다. 옥상 테라스에서도 멋진 전망을 볼 수 있다.

Hermès

24 Rue du Faubourg, Saint-Honoré, 75008: 근사한 가죽 제품과 장신구, 실크 스카프와 넥타이로 유명한 브랜드. 켈리백과 버킨백은 숭배의 대상이 되었다. 상점 인테리어와 디자인마저도 정교하다.

La Hune

18 Rue de l'Abbaye, 75006: 파리에서 가장 선도적인 서점 중 하나. 사람을 만나거나 몇 시간씩 책들을 살펴보기 좋은 곳이다. 이 책을 쓰는 과정에서 이용한 참고 서적의 다수를 이곳에서 구입했다!

Isabel Marant

16 Rue de Charonne, 75011: 파리 최고의 디자이너 중 하나. 에스틱한 감각의 실용적인 디자인을 선보인다. 너무나도 멋진 곳!

The Kooples

191 Rue Saint-Honoré, 75001: 남성과 여성이 서로의 스타일을 차용하는 것에서 착안하여 유니섹스 느낌의 의류를 만들었다. 항상 세련되고 품질도 좋다.

Longchamp

404 Rue Saint-Honoré, 75001: 내가 좋아하는 가죽 잡화점. 클래식하고 유행을 타지 않으며 우아하고 품질이 좋은, 그리고 뿌리 깊은 승마 역사와 함께해온 브랜드.

Louis Vuitton

101 Avenue des Champs-Élysées, 75008: 아름다운 의류 및 액세서리를 선보이는 명품 부티크. 세계적으로 잘 알려져 있다.

La Maison du Chocolat

52 Rue François 1er, 75008: 최고의 수제 초콜릿 매장. 쇼윈도는 유혹으로 가득하고 트러플은 후회 없는 맛이다.

Maje

42 Rue du Four, 75006: 살짝 독특하면서도 언제나 최신 트렌드에 앞장서는 마쥬는 여성스러우면서도 대담한 스타일로 매 시즌 머스트해브 아이템을 선보인다.

Merci

111 Blvd. Beaumarchais, 75003: 도서, 홈디자인, 패션 용품과 에스프레소가 있는 콘셉트 스토어.

Les Petites

10 Rue du Four, 75006: 파리지앵의 시크한 스타일을 완벽히 구현한 브랜드로 기본 오피스 의류부터 런웨이 트렌드를 반영한 클래식 아이템들을 선보인다.

Poilane

8 Rue du Cherche-Midi, 75006: 파리 최고의 빵이 이곳에서 구워진다. 그 맛을 절대 잊지 못할 것이다.

Printemps Haussmann

64 Blvd. Haussmann, 75009: 아름답고 방대한 규모의 키치한 고급 백화점으로 엄선된 브랜드와 제품, 서비스를 갖추고 있다. 쇼윈도 장식은 특히나 창의적이다.

Sandro

50 Rue Vieille du Temple 75004: 특별한 매력의 페미닌하고 개성 있는 프랑스 여성 의류와 다시 찾게 되는 클래식한 세련미의 남성 의류를 구비하고 있다.

Spree

16 Rue la Vieuville, 75018: 젊은 디자이너 의류로 채워진 독특한 부티크. 새로운 디자인과 디자이너를 발견할 수 있다.

Surface to Air

108 Rue Vieille du Temple, 75003: 패션, 예술, 디자인을 선보이는 가게. 새로운 트렌드를 확인하기 좋다.

자유의 LA, 매혹의 파리
아이콘으로 말하는 두 도시 이야기

1판 1쇄 발행일 2017년 9월 30일

지은이 | 다이앤 래티칸
그린이 | 에릭 지리아 & 닉 루
옮긴이 | 권호정
펴낸이 | 김문영
편집주간 | 이나무
펴낸곳 | 이숲
등록 | 2008년 3월 28일 제301-2008-086호
주소 | 서울시 중구 장충단로8가길 2-1(장충동 1가 38-70)
전화 | 2235-5580
팩스 | 6442-5581
홈페이지 | http://www.esoope.com
페이스북 | http://www.facebook.com/EsoopPublishing
Email | esoope@naver.com
ISBN | 979-11-86921-46-3 03650
ⓒ 이숲, 2017, printed in Korea.

▶ 이 도서의 국립중앙도서관 출판시도서목록(CIP)은 e-CIP홈페이지(http://www.nl.go.kr/ecip)와 국
가자료공동목록시스템 (http://www.nl.go.kr/kolisnet)에서 이용하실 수 있습니다.(CIP제어번호 :
CIP2017023433)